Eduardo Chamorro

La cruz de Santiago

Finalista Premio Planeta
1992

Santiago tiene una cruz
pero hay quien tiene
un rosario
«Te» de ?
que pienso.

Navidad -92- Ramón

Laura

Planeta

Silvia

Felicidades
M.ª Teresa

COLECCIÓN AUTORES ESPAÑOLES
E HISPANOAMERICANOS
Dirección: Rafael Borràs Betriu
Consejo de Redacción: María Teresa Arbó, Marcel Plans, Carlos Pujol y
Xavier Vilaró

© Eduardo Chamorro, 1992
© Editorial Planeta, S. A., 1992
Córcega, 273-279, 08008 Barcelona (España)

Diseño colección y sobrecubierta de Hans Romberg

Ilustración sobrecubierta: detalle de «Las meninas», por Velázquez, Museo
del Prado, Madrid (foto Oronoz)

Primera edición: octubre de 1992

Depósito Legal: B. 34.222-1992

ISBN 84-08-00154-X

Composición: Foto Informática, S. A. (Aster, 11/12)

Papel: Offset Munken Book, de Munkedals AB

Impresión y encuadernación: Cayfosa Industria Gráfica, Ctra. de Caldes,
Km. 3,7, 08130 Santa Perpètua de Mogoda (Barcelona)

Printed in Spain - Impreso en España

Para R.M.S.,
para su abuela Julia
y para mi abuelo Emilio

Morreu, Dio-lo descanse.
Desque os homes se fan dioses
non se pode ser dios,
nin monarca
desque os monarcas morren.

<div align="right">CURROS ENRÍQUEZ</div>

I

FUENTERRABÍA, ISLA DE LOS FAISANES. AGOSTO DE 1660

EMPASTADA EN AZUL sobre la espumeante línea blanca del ligero oleaje, la tierra de Francia se extendía al otro lado de aquel río, el Bidasoa, como una enorme bestia pensativa y exhausta, plegada sobre el calor de su última comida, adormilada al fulgor casi rasante del sol que se extinguía hacia la izquierda, más allá de las leves colinas oliváceas y de los bosques agazapados ante la incandescencia que envolvía el crepúsculo, para seguir su camino mucho más allá de los lejanos pabellones indómitos del último territorio en rebeldía.

Hubiera dado lo mismo que el sol se hundiera hacia cualquier otro punto. Su última irradiación, verdosa en el mar y quizá malva sobre la cresta metálica de los montes al comienzo del otoño, alumbraría siempre sobre un estandarte enemigo. Porque ninguno de los enemigos había sido aniquilado. El enemigo ocupaba la rosa de los vientos.

El sol se hundía cada vez más lejano y distinto, como el dios de la esperanza y del miedo.

El cielo absorbía el resplandor y se descascarillaba en el cañón de una bóveda de plateadas escamas.

Dio unos pasos hacia el agua parda y grumosa, casi estancada, y de repente se abatió sobre él la sensación de haberse quedado solo o de ser el único habitante de una inmensa y sorda concavidad. El aleteo frenético de un murciélago sobre su cabeza rompió vertiginosamente aquel silencio malsano. Luego oyó el chasquido de una rama a su espalda. Apenas tuvo tiempo de volverse. Felipe IV se desplomó en sus brazos.

Lo primero que pensó fue en llamar a la guardia, pero imaginó al rey que yacía entre sus brazos caminando cuidadosamente a través del bosquecillo, vacilante, aunque altivo, lívido, solo, abandonando a los hombres armados inmóviles al pie del carruaje. De modo que había querido dejar atrás a la guardia y ésta no le había visto caer. Así que no debía verle caído. Por eso no la llamó.

—Son mis pecados, Diego —dijo el rey, desvalido.

—Nadie está libre de pecar, mi señor —dijo Velázquez—, ni nadie sabe quién peca más.

—Eso es una impertinencia.

—Sí, mi señor —dijo el pintor, acunándole casi.

En medio del agua, sobre la isla de los Faisanes que dividía la corriente en dos brazos casi iguales para Francia y España, se erguía el pabellón donde la hija del rey de España se entregaría a Luis XIV de Francia.

La traza del escenario era suya; como era

suya la decoración entera del pabellón que dentro de unas horas ampararía el ritual y la rúbrica del desastre.

Habían pasado veinticinco años de lucha desde el día en que un heraldo francés hiciera caracolear su caballo, blandiendo el escrito del desafío frente a las murallas de Bruselas, hasta aquel momento de silencio y murciélagos en el que el rey de España se doblaba bajo el peso de la culpa universal.

De toda la espesa hoguera de la guerra total que había dominado el continente y atravesado el mundo, sólo quedaban los mismos enemigos de antaño, emboscados, cada día más iguales y más vivos, y la siseante rebeldía de Portugal; un ejército de desharrapados avanzaba hacia esa raya atravesando campos yermos, ciudades despobladas, aldeas marchitas. Un Tercio reunido a duras penas en Flandes, Italia y los Pirineos. Una tropa macilenta desembarcada en San Sebastián y Cartagena. Veteranos sin color en su atuendo, sin compostura en su brío, sin vigor en su marcha, sin memoria de su coraje ni esperanza para sus ambiciones, seguidos por una espesura de mendigos arrebatados por la leva a la limosna, galeotes liberados del remo, asesinos redimidos al pie de la horca, y una recua de locos hambrientos y labriegos aterrados. Con eso, arrastrando la pica, se marchaba hacia Portugal rebelde.

María Teresa, la novia, la hija del rey caído en sus brazos, iba hacia su matrimonio con el francés sin que en las arcas de su padre quedara dinero para satisfacer la dote prometida, medio millón de escudos que ningún banquero

13

había querido sufragar. La campaña contra Portugal costaba al año cinco veces esa suma. Y nadie apostaba ya por la victoria de España. Cuando en París se evidenciara la falta de esa dote, la reina pasaría a rehén.

Enlazó las palabras reina y rehén, repitiéndolas como si compusieran la letra de una canción recurrente, y supuso que habría alguna lengua en la que sonarían exactamente igual y expresarían precisamente lo mismo.

Sonrió ante la estupidez de la idea. Reina era una palabra latina, y rehén, árabe. ¿Cómo se dirían una y otra cosa en hebreo?

Hacía años que sonreía a solas y sin darse cuenta. Aunque ahora no estaba solo.

El aire se movió, impregnado del olor de las fogatas y del tocino frito en ellas.

Buscó con la mirada algún fuego, sin encontrar ninguno. Pero estaban allí. Las tropas y las guardias de honor de España y Francia vivaqueaban en los bosques de las orillas del Bidasoa.

El rey respiraba con dificultad. Su cuerpo era un exangüe saco de huesos. Se inclinó sobre él para retirar la blanca y delgada melena de sus facciones, más cercanas a la harina que a la carne. El aliento del rey era espantoso.

—Los hijos purgan los pecados de sus padres —musitó Felipe IV, abriendo los ojos en busca de los de su pintor, aguardando a que dijera algo. Ante su silencio, añadió con voz seca:

—No he hecho otra cosa en mi vida que pagar por las culpas de mi padre, y por las del suyo que él no supo pagar. ¿Dónde está la redención de esta cadena?

Y sus manos se cerraron convulsas sobre el crucifijo de madera de la Vera Cruz, regalo del Conde-duque de Olivares.

—Diego, quiero morir.

—No.

Porque un rey era tanto más rey cuanto más amenazado. ¿Qué rey sin amenaza?

Tal era lo primero que había aprendido del rey cuando aún no le conocía ni semejante cosa entraba en sus pretensiones.

Primera parte

1. SEVILLA. VERANO DE 1616

FUE UNA TARDE poco después de superar el examen de ingreso en el gremio de pintores de San Lucas para convertirse en uno más de los artistas que trabajaban para la catedral, los monasterios y conventos, las parroquias, los hospitales, los asilos y la nobleza de aquella enriquecida y caprichosa ciudad de cien mil habitantes. Los contertulios de la academia de su maestro Francisco Pacheco se encontraban reunidos para celebrar el éxito del joven Velázquez en el jardín de la Casa de Pilatos, donde el frescor de las fuentes y la sombra de los almendros y castaños de Indias aliviaban la inclemencia de un día de nubes bajas abrasador y polvoriento. A pesar de la ocasión, Pacheco se encontraba confuso por las muchas emociones de la jornada, demasiadas, quizá, para su espíritu metódico y su carácter riguroso.

Diego le miraba a hurtadillas, espiando y contabilizando cada una de las sensaciones que atravesaban su rostro. Orgullo, alegría, cansancio e irritación se alternaban con el regocijo que le producía el triunfo de sus enseñanzas.

El orgullo no tenía tanto que ver con el éxito de su pupilo como con la presencia en la tertulia del dueño de la casa, Fernando Enríquez de Ribera, tercer duque de Alcalá, quien a pesar de prestar su jardín para las reuniones no solía acudir a ellas. Pero el duque había visto esa misma mañana el *San Sebastián curado por Santa Irene* recién terminado por Pacheco, y estaba allí para ensalzar muy calurosamente aquel lienzo en el que su autor había sido capaz de poner no sólo su reconocida experiencia, sino también lo aprendido en su reciente viaje a Madrid, El Escorial y Toledo, en el que había conocido a Vicente Carducho y al Greco.

Su pupilo no sentía simpatía por ninguno de aquellos dos pintores. El primero le parecía vulgar, y el segundo, estrafalario y fatuo, aunque se cuidaba muy bien de manifestar tales juicios, no ya por la discreción a la que había conseguido sujetar su carácter, sino para no perturbar la serena emoción de su maestro, suficientemente enturbiada por la noticia, recibida en la tertulia, de la muerte en el Perú de Mateo Pérez de Alessio, un italiano al que Pacheco admiraba por haber sido discípulo de Miguel Ángel y por la obra que había dejado en la catedral de Sevilla, un fresco de san Cristóbal gigantesco que con sus nueve metros de alto era la pintura más grande de que se tenía noticia.

También callaba Velázquez su desdén por un trabajo cuyas desaforadas dimensiones multiplicaban la evidencia del escaso talento de aquel pintor que había tenido que irse a morir a un lugar tan lejano e improbable. Una palabra suya

en ese sentido tan sólo habría servido para ahondar la pena de Pacheco y agudizar su irritación ante la presencia en la tertulia del misterioso Juan de las Roelas, invitado por el joven Gaspar de Guzmán al que su forzada inactividad como preceptor de un príncipe que era casi un niño, hijo de un rey joven al que tardaría supuestamente muchos años en suceder, le obligaba a matar moscas con el rabo cuando pasaba unos días en Sevilla.

Pacheco ignoraba la secreta admiración que Velázquez profesaba por Juan de las Roelas. En realidad, el maestro hubiera caído fulminado de saber cuántos y de qué índole eran los secretos de su discípulo, alguno de los cuales le habría obligado a exigir la reparación sangrienta de una honra sacrificada en aras de la pasión más oculta, y también más decisoria, hasta el punto en que de no haber sido por aquella pasión, su discípulo jamás habría llegado a ser pintor. Al maestro le hubiera bastado para descubrirla haber sabido apreciar la mirada con que el joven Velázquez envolvió el cuerpo de su hija Juana cuando ésta decidió que unas copas de vino especiado y agua de canela preparada para Gaspar de Guzmán, aliviarían la tensión creada por la presencia de Roelas ante su padre. La joven desapareció en cuanto hubo servido las bebidas, y el ávido brillo en los ojos de Velázquez se esfumó tras sus pasos, dando lugar a una mirada de circunstancias educada en la ocultación de un océano de fastidios.

Porque aquella muchacha era la que había decidido realmente su carrera de pintor. Ella fue

lo primero que vio en la casa del maestro Pacheco el día en que sus padres formalizaron el contrato de su aprendizaje. Diego tenía doce años y ella uno menos. En cuanto la vio, se oscureció su fantasía y se adelgazó su amor por los libros, que hasta entonces le había hecho desdeñar las enseñanzas de su anterior maestro, el viejo Francisco Herrera, cuya disciplina había conseguido rehusar, aunque sin engañarle del todo.

Sus padres no estaban dispuestos a permitirle una caprichosa y estrafalaria afición por las cosas escritas, que, de prosperar, habida cuenta del carácter del muchacho y de los peligrosos destellos de su curiosidad insaciable, podría hacer de él un filósofo, un novelista o incluso un dramaturgo, oficios que siempre traían consigo la atención del Santo Oficio y nunca la satisfacción y la tranquilidad de un quehacer estable. Nadie leía libros, pero el más tonto tenía un cuadro. La Iglesia y la nobleza compraban cuadros. Quienes volvían de las Indias compraban cuadros. Y de ahí a lo más bajo y lerdo, cualquiera con dinero para una casa lo tenía para un lienzo.

El joven intentó defender su auténtica voluntad frente al primer maestro mediante una esforzada torpeza en los ejercicios y un manifiesto desdén hacia sus obligaciones. Herrera llamó a sus padres para manifestarles su confusión ante aquel aprendiz que ponía tanto empeño en ocultar lo que, a pesar de todo, aprendía, tal cual se revelaba en los escasos momentos en que su expresión era la de alguien con el pensamiento ido o puesto en algún misterio, y su mano movía el carbón sobre la sarga produciendo unos dibujos

tan inmediatos y ceñidos a la verdad más fugaz, que al maestro le resultaba doloroso sorprender el furor con que su aprendiz emborronaba aquello en cuanto el pensamiento regresaba a la mano. Todos sus esfuerzos por descubrir el sentido de lo que le pasaba a aquel niño, se habían estrellado contra un hosco mutismo, doblemente inquietante por el orgulloso recelo que lo acompañaba y las imprevisibles preguntas con que, en ocasiones, se rompía.

Los padres del niño pensaron entonces en Francisco Pacheco, un artista de reputación intachable, sobrino de canónigo, tan bien relacionado con la nobleza como con la Iglesia, a cubierto de cualquier veleidad de la imaginación y al abrigo de toda sospecha, cosas todas ciertas en quien llegaría a ejercer como censor de imágenes religiosas, estableciendo —más allá del deseo del cliente explícito en los contratos— el canon al que habrían de ajustarse los distintos episodios sagrados puestos en un cuadro y la colocación, postura y ademanes de las imágenes sacras. Era un hombre enteco y de ceño fruncido al que el día en que fueron a verle encontraron de un excelente talante porque acababa de recibir una preciosa colección de grabados de Durero, regalo del pintor Alessio al que le quedaban seis años de vida.

En aquella ocasión Juana también apareció para servir bebidas. Se acercó sin hacer ruido, porque iba descalza, a la mesa sobre la que su padre había extendido un documento para que lo examinaran los padres de Diego, y depositó cuidadosamente una jarra de loza decorada con

gruesos trazos azules que representaban una golondrina rodeada de helechos, y unos cuencos lisos de paredes color azul pálido con los bordes naranja. Se marchó y regresó al poco rato con una fuente de madera repleta de boquerones y calamares fritos de la que retiró rápidamente las manos, llevándose un dedo a los labios. Su mirada se cruzó entonces con la de Diego y éste siguió sus pasos silenciosos hasta la ventana junto a la que se quedó la niña, con el resol de la tarde brillando en la piel tersa de su amplia frente y alargando sus pestañas sobre unos grandes ojos negros. Diego de Silva Velázquez no había visto ni imaginado nada igual. Las palabras entre sus padres y el maestro pintor desaparecieron, se borraron de sus sentidos, y en medio de un delicioso silencio paladeó el rojo y espeso contraluz de aquellos labios, el terciopelo de sus mejillas y las curvas de aquel cuerpo recostado contra el muro. Se preguntó qué cosa del exterior requería su atención tan fija, y supuso que miraba los barcos fondeados en el puerto cercano, los barcos adonde le enviarían sus padres, puesto al servicio de algún genovés, una vez recorridos infructuosamente todos y cada uno de los talleres del gremio de San Lucas. O pintor o comerciante de ultramar. Y ya no la volvería a ver.

Francisco Pacheco pidió entonces a la niña recado de escribir. Juana volvió el rostro hacia los visitantes y sus ojos se cruzaron de nuevo con los de Diego que en ese momento supo que en ningún instante había ignorado ella su mirada.

Pacheco acordó con sus padres enseñarle el arte de la pintura, darle cama, alimento y atención en la enfermedad, y tratarle no como a un servidor, sino con la consideración debida a un pupilo, proporcionándole una ropa adecuada a las circunstancias: calzones, un justillo, una capa corta hecha de retales, dos camisas con sus cuellos, jubón, medias, zapatos, sombrero y cinturón.

Cuando Juana regresó con el tintero y la pluma, Diego había decidido hacerse pintor.

Sólo pudo conservar consigo tres libros que logró escamotear de la biblioteca de su padre, pero se los leyó tantas veces a Juana, traduciéndolos para ella del latín al castellano, que la niña llegó a aprendérselos de memoria, y cuando había alguien delante y él recitaba entre dientes algunos versos latinos, ella alcanzaba a reconocer en aquellos sonidos cuyo significado ignoraba pormenorizadamente, la referencia a unas palabras en el idioma que era suyo, y en ese idioma las oía susurrar dulcemente a su oído.

De modo que, en ocasiones, cuando la irritación o el hastío se apoderaban de Diego y le hacía adoptar un gesto huraño ante el lienzo y mascullar casi para sí mismo

Sic ait et dextra crinem secat; omnis et una
Dilapsus calor atque in ventos vita recessit

a ella se le saltaban las lágrimas y su cuerpo se estremecía, porque veía en tales palabras el supremo dolor de Dido enamorada y sola, sin que nadie atinara a explicar aquel súbito brote emo-

cional en la chiquilla, achacándolo, por falta de otra cosa, a la extremada sensibilidad de su espíritu oscuro y recóndito, único rasgo de tranquilidad para sus padres, en quien gozaba de un cuerpo rotundo y flexible y de un rostro hermoso como el amanecer.

Diego mantuvo la súbita decisión de hacerse pintor y sus motivos tan en secreto como hasta entonces había guardado ocultas la razones de una decisión inversa. Sabía que su amor por los libros le había conducido al brete de afrontar la ardua disciplina de la pintura, de la que sólo se habría visto liberado por el terrible horizonte del comercio ultramarino, que si bien le hubiera podido proporcionar historias y aventuras suficientes para convertirse en el escritor que sus padres, con gran precipitación de juicio, temían, no era la perspectiva para la que mejor dotado se sentía en su talento y coraje. El valor que el mar lleno de monstruos exigía no era el suyo, y en cuanto a su talento, no llegaba a otra cosa que a una intensa emoción del espíritu cuando leía a Tasso o a Virgilio, y de la que mejor hubiera hecho callándose en vez de mencionarla —a su madre, que le tomó y atrajo a su regazo para mecerlo en él dulce y casi desmayadamente, y a su padre, que apretó las mandíbulas y palideció como si le hubieran chupado todo el calor interno, y enrojeció al poco rato, cual las cenizas y las brasas bajo el fuelle—, obteniendo de ello la coincidencia de ambos en un desconcertante enojo que fue el primer estímulo hacia el silencio que comenzó a cultivar poco menos que por entretenido consuelo... Un silencio que se hizo re-

pentinamente valioso en cuanto la imagen de Juana dio lugar a una emoción ambiciosa tan desconocida para él como los recursos y fuerzas de los que hubo de hacer acopio no sólo para mantener ocultos sus sentimientos, sino también para disimular el verdadero alcance de sus pretensiones y, lo más importante, el motivo más cierto de sus intensos rubores, de sus súbitos atragantamientos, de las sorprendentes asfixias que le sobrevenían cuando por no tener a Juana ante sus ojos, la recordaba desnuda entre sus brazos o se imaginaba con ella en su próximo encuentro.

Todo lo atribuyó Pacheco a la edad del pavo, lo que de algún modo era bastante atinado. El pavo se le subía a Velázquez con la menor chispa de estímulo, cosa que le enfadaba doblemente, por padecer un rubor tan fácil y por ser éste tan rápido que le inundaba las mejillas y las orejas sin darle tiempo a ocultarse.

Aquella tarde en el jardín de la Casa de Pilatos estaba pálido y tenso. Se sentía exhausto y desconcertado, como si ahora que había coronado la tarea emprendida siendo un niño que amaba otras cosas, no supiera por dónde empezar los proyectos que aunque aplazados hasta ese momento, eran lo único que confería sentido a todos sus esfuerzos evidentes y ocultos.

Juana había desaparecido en el espesor de los árboles hacia la casa, con las plantas de los pies sucias de barro y briznas de hierbas adheridas a los tobillos. Diego cerró los ojos guardando esa imagen de sus pasos, y pidió en silencio que los reunidos se olvidaran de él.

Su plegaria fue atendida, pues la presencia de Fernando Enríquez de Ribera, biznieto de quien mandara construir la casa que les acogía —aunque el vino y la merienda fueran gastos de Pacheco—, alteraba el orden jerárquico establecido entre los contertulios, exigiendo una cautelosa moderación, y la de Juan de Roelas introducía un inesperado punto de inquietud que también contribuía a envarar las actitudes.

Antonio Puga y Francisco López, despechugados pintores de bodegones hartos de quitarse los clientes entre sí, bebían a largos tragos sin dejar de mirar a su alrededor con una ansiedad por lo que pudiera pasar que desplazaba la compostura que hubieran debido mantener en un lugar en el que eran los que menos pintaban. Juan de Pineda y Luis de Alcázar, teólogos macilentos de dedos afilados por unas uñas largas, amarillas y combas como tejas, apenas rozaron con los labios el borde de los cuencos, con la vista puesta en Juan de Roelas. El poeta Juan de Jáuregui apuró de un solo trago su ración y se volvió a servir con los ojos entrecerrados, atendiendo únicamente a lo que pasaba por su imaginación y pendiente de lo que fuera a romper el silencio.

El erudito Francisco de Rioja y el anticuario Rodrigo Caro alzaron al mismo tiempo su bebida e intercambiaron con la mirada un brindis sucinto y mudo, como si nada hubiera pasado entre ellos o hubieran conseguido olvidar el incidente, un episodio en cuyo recuerdo también se movía el fantasma del pintor muerto en el Perú, porque fue su *San Cristóbal* de la catedral el que desencadenó los hechos.

Sucedió que la catedral necesitó los servicios de Francisco de Rioja para traducir a un vibrante castellano la composición latina escrita como leyenda del gigantesco *San Cristóbal* por Francisco Pacheco, el canónigo tío del maestro Pacheco quien por ello actuó de intermediario en el asunto.

La labor del traductor fue fervorosamente elogiada, de modo que Rioja quedó en deuda con quien la había puesto en sus manos. Caro vio entonces la oportunidad de utilizar en su favor la coincidencia de agradecimientos de todos los encartados, y le pidió al maestro Pacheco que utilizara ese ambiente recomendándole al erudito como el candidato más idóneo para desempeñar la Capellanía Real de la catedral, a la sazón vacante.

El maestro de pintores visitó al erudito en su despacho, donde las cucarachas corrían como perros y gatos. Francisco de Rioja, sin moverse de su mesa y señalando las paredes atestadas de papel, pergamino y cuero, comentó a modo de recibimiento:

—Todo lo escrito es alimento para el espíritu del hombre y para el cuerpo de las cucarachas.

Pacheco le miró expectante. El erudito siguió hablando.

—Es curioso. Aparecen en cuanto se acumulan veinte libros, ni uno más ni uno menos. No me lo explico. Ni nadie. Aquí, en Valladolid y en Flandes. Se lo he preguntado a todos con los que me carteo. Con todos pasa lo mismo. A partir de los veinte libros aparecen las cucarachas, animales nocturnos e impertinentes, huéspedes de

la oscuridad, ávidos de papel y tinta. ¿Nunca os habéis enfrentado a una cucaracha?

El maestro Pacheco tragó saliva, enarcó las cejas y se encogió de hombros, sin acertar con el sentido de lo que escuchaba ni con las palabras que debería utilizar en respuesta.

El erudito movió la pluma que descansaba sobre sus papeles, arqueó los brazos hacia los lados e, inclinando ligeramente la nariz en extraña reverencia circunfleja, como si el olor de la tinta le obligara tanto como a los escarabajos el de la sabiduría, le miró con ojos que llameaban por su dureza.

—Se acercan en legiones hasta el borde de la luz de mi vela sobre la sombra en el suelo. Ahí se paran y permanecen como una mancha en la tiniebla. Luego avanza una de ellas, no sé si siempre la misma, hasta penetrar con sus antenas en la luz, donde se detiene. Varias noches me tiré al suelo para verlas, sin resultado alguno, pues se esparcían a mi menor movimiento... Hasta que un día, actuando poco a poco, moviéndome lentamente a través de las horas silenciosas y espesas, conseguí acercarme a la primera de ellas, la única nítidamente visible, y estudiarla a la menor distancia que me fue permitida.

Calló unos instantes, sin retirar la mirada del maestro, al que invitó a sentarse con un crujido de labios antes de reanudar su aventura.

—No sé quién se quedó más pasmado en aquella visión, si el bicho o yo. Claro que el bicho no tiene alma, y creo yo que el pasmo es patrimonio del alma. Sin embargo, pensé en algo así como el alma cuando me encontré viendo aque-

lla especie de aparejos de navío que el bicho lleva suspendidos delante de la cara, como bigotes de gato o cuernos de caracol, sin ser lo uno ni lo otro.

Se retrepó sobre el respaldo del sillón, y siguió hablando, más tranquilo.

—No recuerdo otra cosa del bicho. Sólo sus impertinentes antenas. Y no he vuelto a intentarlo. Pero no pasa un día sin que piense en esos hilos de araña y en su porqué.

Pacheco permaneció callado y hundido en la amplia e incómoda silla de recto respaldo de cuero claveteado, en la que se había dejado caer a la menor indicación del erudito, sin saber qué palabra pronunciar en comentario a lo que acababa de oír ni por dónde comenzar el encargo que le había llevado hasta allí, mientras el silencio y el aire se enrarecían a su alrededor, y el ventanuco del despacho ofrecía una mancha de luz como si toda posibilidad de salud y libertad se encontrara al otro lado de su prometedora blancura. La flota de las Indias retrasaba, como siempre, su arribo, y el Arenal del puerto, visto por aquel agujero, aparecía mudo y desolado bajo la luz insípida de aquella mañana de nubes altas y excesivamente fría.

El erudito se frotó el azulado mentón con unos dedos manchados de tinta, sin dejar de mirarle. El sonido a lima de su acción fue todo lo que se escuchó en el despacho antes del carraspeo con el que Pacheco se animó a exponer el motivo de su visita, aunque sin encontrar el rodeo más adecuado a su empeño.

—No se sabe dónde hace más frío —dijo Pa-

checo tanteando un modo de explicar su presencia—, si dentro o fuera de las casas.

—Siempre hace más frío dentro —aseguró el erudito—, y también más calor, cuando lo hace. Lo único que evitan los muros es el viento, aunque no sus silbidos.

—El puerto es aún más frío cuando no arriba nada. Sin naves, sin mercancías y sin gente, es como un escenario desnudo y sin sentido.

—Un cuadro que oprime el corazón hasta el desconsuelo. Porque si aquí no llegan barcos, a Madrid no llega plata y entonces nada llega a sitio alguno... Todo se desmerece.

Guardó silencio un momento, dejando caer los párpados como si le pesaran desde las arrugas de la frente, y añadió:

—Si tal es vuestro estado de ánimo, me es grato pensar que habéis buscado algo de consuelo aquí.

—Sí —murmuró Pacheco—, consuelo puede ser la palabra. Y reparación para mi falta.

—¿En qué podéis haber faltado? —preguntó Francisco de Rioja, pronunciando lentamente las palabras y con un movimiento de cautelosa expectación en las cejas.

—He faltado en la puntualidad para felicitaros por vuestro hermoso trabajo al traducir al castellano la orla del *San Cristóbal* de Alessio que mi tío escribió en latín.

El erudito suspiró satisfecho, entrecruzó las manos apoyándolas en los papeles extendidos sobre la mesa, y las descruzó para suspenderlas en el aire, con los dedos abiertos y medio engarfiados rozándose por las yemas.

—Esa falta no existe, mi querido Pacheco. En cuanto a que podáis suponer siquiera su existencia, semejante error no hace sino multiplicar mi halago. Aunque... me inquieta que hayáis podido imaginarme como vuestro acreedor. Quizá lo contrario fuera más justo. Sea como sea, no teníais que haberos molestado.

—Vos vinisteis a mi estudio para felicitarme por mis pinturas en el techo de la biblioteca de la Casa de Pilatos.

Las miradas se sostuvieron entre sí tan sólo un corto instante, porque el maestro pintor bajó rápidamente los ojos y añadió:

—Aunque no me ha movido el agradecimiento sino mi admiración hacia su trabajo que es honra para cuantos le conocemos. Es mucho más grato felicitar a quienes nos distinguen con su amistad que lamentar la penosa situación de otros amigos que no gozan de la condición y circunstancias en que más y mejor brillaría el fruto de sus esfuerzos.

El erudito se echó hacia atrás en su asiento, con los ojos entornados y un pliegue de displicencia en los labios, como si en su ocupado y efervescente cerebro se abriera paso la sospecha de un asunto incapaz de estimular su interés o mover su voluntad.

—¿Os referís a alguien a quien conozcamos ambos? —preguntó con desgana.

—Me refiero, amigo mío, a Rodrigo Caro.

Al oír aquel nombre, Francisco de Rioja abandonó su presión hacia atrás, para regresar blandamente sobre la mesa, casi a punto de derrumbarse sobre ella. El sillón donde se sentaba crujió con su movimiento.

—¿Qué le ocurre a ese hombre? —preguntó con seca rapidez y un tono ligeramente malévolo.

Pacheco no esperaba una pregunta tan brusca y directa.

—Parece que no se encuentra... cómodo en sus circunstancias. Los estudios que desarrolla son arduos...

—¿Y sabéis por qué no se encuentra cómodo?

—No —susurró Pacheco, apesadumbrado ante la creciente evidencia de lo que se le venía encima.

La voz del erudito sonó enérgica y cortante.

—Yo sí. Ese hombre considera que la humanidad sólo conoce y goza de dos estados de pureza: la infancia y la antigüedad. Es obvio que no es un niño, y en cuanto a las inanimadas antigüedades, nada tiene de ellas, por mucho que las venere. No es incomodidad lo que padece, sino la angustia de su impureza... o lo que sea que esté empeñado en vivir como tal. Él quisiera ser tan sabio como la historia que encierran las antigüedades que ama, y contemplar ese vasto horizonte de sabiduría con el candor de un niño. Ignora que ni las piedras ni los niños tienen alma.

—Además —añadió—, está loco.

La mirada de Pacheco se perdió al otro lado del ventanuco, donde el cielo se deshacía en hilachas. Lo que acababa de oír no era cierto, probablemente, pero se situaba muy cerca de lo posible. Rodrigo Caro padecía una devoradora obsesión por las antigüedades, ya fueran medallas,

monedas, estatuas más o menos destrozadas o meras piedras medio enterradas formando alineamientos ligeramente sugestivos. Cualquier ruina o piedra vieja que pudiera ser tomada como tal, era como una chispa para la pólvora ilusionada que albergaba en la cabeza. Una obsesión que le había llevado a empecinarse en la tarea de demostrar que su Utrera natal no era sino el emplazamiento de la antigua Utrícula romana, jugándose su reputación a unas cuantas losas que a ningún otro convencieron. Cosas como esa podían poner en tela de juicio su aptitud para desempeñar cualquier puesto en la catedral.

Así se quedó Rodrigo Caro sin la sinecura que pretendía, en cuya consecución puso Pacheco un apremio que luego, y para su desconcierto, pareció no tener nada que ver con el candidato que ni sufrió ni padeció por aquel presunto revés de la fortuna, sin guardar ni siquiera rencor hacia el que de tal modo le había privado de aquel empleo, y junto al que se sentaba en el jardín de la Casa de Pilatos, tan atento como el resto de la tertulia a los precisos movimientos con que el esclavo negro llamado Caoba distribuyó sobre la mesa las bandejas con hojaldres rellenos de carne, truchas en escabeche, pasteles de cuajada con hierbabuena picada y tortas de mazapán con nata. Rodrigo Caro siempre miraba a los negros como si no diera crédito a lo que veía, y refrenase sus ansias de frotarles la piel. Un día le preguntó a Pacheco si conocía a alguien que hubiera estudiado los huesos de un blanco y los de un negro cuando de ambos no quedaba otra cosa, así como el problema del comienzo y el fin de la

coloración. ¿Era algo que procedía de algún calor interno y avanzaba hacia fuera hasta alcanzar la piel o era, por el contrario, una pigmentación, de origen no menos inquietante, que se movía desde la piel hacia dentro? En cuyo caso, ¿cuál era el punto final de su profundidad? Pacheco le dijo que se lo preguntara a Rioja, pero Caro se negó, aduciendo que no quería sacar de quicio al erudito con semejantes bobadas.

Ese tipo de respuestas irritaba a Pacheco en la misma medida en que le molestaba ver a su pupilo Diego inclinarse y sesgar disimuladamente la mirada para ver las palmas de las rápidas manos de Caoba, como si no estuviese harto de comprobar el contraste entre aquel sonrosado y el negro casi azul —a veces con horripilantes destellos amarillentos— del resto de su piel, salvo en la planta de los pies, donde los destellos podían llegar al verde en ocasiones.

Pero Diego no buscaba nada del negro aquella tarde, sino alguna señal del regreso de Juana, que después de servir el vino no había vuelto a aparecer.

El esclavo Caoba terminó su tarea y se quedó en pie junto a la mesa, con los brazos cruzados sobre el chaleco de terciopelo rojo que apenas le cubría el pecho, con lo que dio lugar al momentáneo e incómodo silencio que siempre se producía cuando el negro dejaba de servir y asumía tal postura, plantado sobre sus piernas separadas cubiertas por unos bombachos de seda verde, porque entonces su rostro se extrañaba de la atención puesta en el servicio y adoptaba un aire de lejana y reposada fiereza, algo sobrecogedora aún.

—El león se ha escapado —dijo el esclavo.

Tales palabras consiguieron que el pasmo se prolongara algo más de lo habitual.

Unos sicilianos de Berbería habían descargado en el Arenal un león y un rinoceronte, bestias de las que se sabía su existencia, aunque pocos sevillanos la tuvieran en la memoria. Una de las fieras era hermosa, y la otra aterradora como una armadura infernal. Todos cuantos las habían visto, incluidos unos mercaderes franceses, reacios a mostrar signo alguno de admiración o sorpresa, habían quedado asombrados ante la poderosa ferocidad de aquellos animales, cuyos dueños tenían la intención de llegar con ellos a Madrid y liberarlos allí de sus cadenas para que lucharan entre sí, pues juraban que nadie había urdido jamás semejante pelea, singular por lo sangrienta.

—El león evita el duelo —comentó atolondradamente el bodegonista Antonio Puga, sin separar demasiado los labios del vino que consumía.

—No creo que el rey de la selva desdeñe el combate —dijo Gaspar de Guzmán, tras intercambiar una rápida mirada con el dueño de la casa—, pues de cosas como esa depende su reputación.

—El nuestro vive en paz —añadió el bodegonista, como si le complaciera la oportunidad de introducir en aquella tertulia la polémica en torno a la tregua que Felipe III mantenía con los rebeldes holandeses.

El poeta Juan de Jáuregui sacudió la cabeza y colocó unos versos a su juicio oportunos.

—Mi descanso son las armas, mi reposo el pelear.

Fernando Enríquez de Ribera, tercer duque de Alcalá, carraspeó un par de veces, y así todos supieron que se disponía a hablar, como lo hizo:

—La paz es sólo el atardecer de la contienda, y ésta es como el sol que siendo la luz que aclara los designios de Dios, vence una y otra vez a la noche, de un modo fatigoso únicamente a los mortales, a los seres sin alma.

De no haber estado presente Gaspar de Guzmán, el duque se habría molestado en cambiar de tema a continuación, para evitar al resto de sus contertulios el embarazoso silencio que siguió a sus palabras, al no tener ninguno el rango necesario para prolongar el asunto con propiedad. En Madrid no se guardaban tales reglas de protocolo y galas del respeto, pero en Sevilla, sí.

Gaspar de Guzmán, conde de Olivares y preceptor del príncipe heredero, sopesó la situación apoyando pesadamente las manos a ambos lados de su cuerpo en el bancal donde se sentaba, como si de un momento a otro fuera a dejar suspendido el tronco sobre aquellos puntos de sostén. Sus ojos brillaron bajo las cejas espesas. Habló sin mirar a nadie en concreto.

—En Italia supe de una historia que no puede venir, en mi opinión, más ni mejor a cuento.

Dicho esto quedó en silencio, como suelen quienes saben y gustan de contar historias.

—Háganosla saber —le instó Enríquez de Ribera—. No sea avaro de nuestra curiosidad.

El conde sonrió, abandonó su esfuerzo sobre

el bancal, cruzó las piernas extendidas y dio paso a su historia.

—Hay al oeste del cráter Albano un pequeño lago al que los antiguos llamaban el espejo de Diana...

—Diana Nemorensis —le interrumpió Rodrigo Caro, con una sombra de ensueño en la mirada.

—En efecto, gracias.

La interrupción pareció sembrar alguna duda en la memoria del conde, pues durante unos momentos permaneció en silencio, moviendo la lengua entre los dientes y los labios cerrados, con la mirada fija en el hocico de un gato que lo asomó desde detrás de una pequeña fuente circular, seca, coronada por un ángel descabezado y manco.

—En uno de sus márgenes —prosiguió, tras un hondo suspiro—, al pie de un farallón blanco y liso de más de noventa metros de altura, se extiende un bosque espeso, silencioso, que es el escenario de una extraña tragedia de la antigüedad. En ese bosque se alza un roble hermoso e imponente, a cuyo alrededor ronda todo el día y quizá toda la noche una figura que blande una espada y vigila sus inmediaciones. Es el amo del roble, el rey del bosque, su solitario guardián, el sacerdote de sus vedados sortilegios; insomne día y noche, año tras año, según una medida ajena a nuestras pretensiones, bajo cualquier estación, agradable o molesta, bajo el calor y la lluvia, el viento y los caprichos celestes. Es posible que en algún momento le rinda el sueño, y entonces duerme con gravísimo riesgo de su vida... Por-

que cualquier pretendiente a su corona puede estar al acecho y abatirse sobre él y asesinarle, o atacarle y vencerle y matarle en singular combate, en cuyo caso la corona pasa al vivo que, acto seguido, emprende una guardia en la que se dan por igual la grandeza y el responso, la vida, la muerte y la inmortalidad. La lucha es eterna e ineludible para la corona. Es la sustancia de la majestad. ¿Qué rey sin amenaza?

Calló, se sirvió un poco de agua de canela que sorbió con cuidadoso deleite, y siguió hablando.

—Por eso digo que el león no ha huido, pues no está ello en su naturaleza de rey, sino que se ha ocultado. No elude la pelea ni, mucho menos, la vigilancia que es la perpetuidad de la corona. Aguarda, simplemente, el mejor momento para entablar combate. Ahora nadie sabe dónde está ni cuándo volverá a ser visto. ¿Qué se puede decir del rey a ese respecto, cuando se sabe de hombres que han mantenido velados sus designios bajo las circunstancias más adversas, aguardando un cambio de la suerte aciaga, y a la espera de la ocasión mejor para echar abajo el velo y prevalecer entonces sobre el piélago de sus enemigos?

Apretó los labios, miró a su alrededor y preguntó:

—¿Queréis saber otra historia?

—Siempre que no dé tanto que pensar —sugirió el teólogo Juan de Pineda, sujetándose la frente con sus dedos de uñas largas y amarillas.

—La que tengo en las mientes produce primero admiración, después sorpresa y, quizá, tam-

bién algo de horror, estímulos de los que no siempre es fácil asegurar la consecuencia.

Posó la mirada en el joven Velázquez, con una leve sonrisa en los labios, y aguardó en silencio el efecto de lo que acababa de decir.

El gato, atigrado y solemne, abandonó su escondite, arqueó el lomo y se escabulló entre unas matas de hierbabuena.

Francisco de Rioja tomó un hojaldre y lo masticó cuidadosamente, acompañándose de un manoteo sobre la pechera del jubón para evitar las migas.

—No consumáis más tiempo en los preámbulos —pidió el duque de Alcalá.

—No lo haré —dijo el conde, dejando de mirar al gato y dando paso a su segunda historia—. Hace años cayó en manos de la justicia, aquí, en Sevilla, un hábil falsificador de moneda con tan graves delitos en su contra que fue condenado a la hoguera, tal como exige la ley. Avisaron a un cura para que le confesara, pero hete aquí que el cura salió de su celda diciendo que ni podía confesarle ni dársele muerte en caso alguno a aquel hombre inconfeso, pues estaba absolutamente loco. Entonces se avisó a los doctores y éstos iniciaron una interminable rueda de visitas y consultas, sin que ninguno de ellos supiera averiguar la más mínima traza de cordura en aquel hombre que se estaba todo el santo día sentado en una silleja, comiéndose de piojos y dejando entrar y salir en su boca las moscas, sin hacer otra cosa que menear la cabeza a un lado y otro, y aun comiendo la misma suciedad de las narices, y lo que es más, las propias heces suyas

de la cámara, cosas que ponían grandísimo asco a los que sabían y miraban aquella grande cantidad de piojos sobre él y él haciendo con la cabeza de la manera que digo, meneándola. No paraba ahí la cosa, pues la gente que estaba en la cárcel, haciendo honor a la escena y condición en que se encontraba, le urdía notables daños e injurias, dándole de comer vedijas de lana con suciedad, y las comía, y sufría palos, y le ponían en los pies o las manos pliegos de papel hechos tiras, untados con aceite y ardiendo, y él los dejaba arder sin echarles la mirada siquiera. Esto excitaba a los otros presos, y los administradores de la cárcel se quejaban de que la inficionaba, y sus deudos se reunían para pedir a gritos que le llevaran a una casa de locos. Los sacerdotes intentaban de vez en cuando hacerle entrar en razón y confesarle de modo que pudiera ser puesto en la hoguera, pero el hombre no salía de aquel aire en que se había puesto. Y, al cabo, fue entregado a sus deudos. Éstos le llevaron a una casa de locos, donde estuvo un mes, después del cual se hizo invisible y nadie supo más de él hasta que apareció de nuevo en Roma, bueno, sano y con mucho juicio. Se llamaba Juan Otero. Cuando estuvo en prisión llegaron a llamarle Fulano Otero, a la vista de que no atinaba ni a decir quién era. Y creo que en el crimen le conocían como Juan Manos Albas, pues las tenía muy finas y discretas para su negocio. ¿Qué os parece —preguntó con un tono triunfante— hasta dónde puede llegar la ocultación y el disimulo?

Y el joven Velázquez reparó entonces, sonro-

jándose hasta la punta del pelo, en que toda aquella historia que tanto había sustraído su atención, la había contado Gaspar de Guzmán sin separar la mirada de él, como si la historia tuviera algo que ver con él.

—Yo he conocido a un loco —dijo, sólo por dar algún motivo a aquella mirada, de modo que no extrañara demasiado a los demás—. Y lo he pintado.

—El flamante maestro está ansioso de mostrar sus armas —dijo con la boca llena uno de los bodegonistas.

Gaspar de Guzmán se puso ágilmente en pie.

—Yo he visto ese cuadro —afirmó, ante la sorpresa de Pacheco que le miraba con la boca abierta—. Lo vi en vuestro estudio —añadió, dirigiendo una sonrisa al sorprendido maestro— cuando tuvisteis la amabilidad de mostrarme vuestra *Adoración de los Reyes,* magnífico lienzo. Y ya me iba cuando me fijé en el cuadro de un viejo con una copa de agua en la mano. Me atrevería a apostar a que el joven maestro Velázquez no se refiere a otro. ¿Me equivoco?

El aludido movió la cabeza hacia los lados, encantado de que su persistente rubor ocultara cualquier signo de satisfacción u orgullo.

—¿Qué sabéis de ese loco? —quiso saber el conde, con la atención puesta de nuevo en su agua de canela.

La mirada del joven pintor imploró excusas y permiso al duque de Alcalá y a su maestro, de quienes recibió consecutivamente gestos de ánimo y cautelosa aquiescencia.

—Se trata de una historia sevillana, señor

—dijo, poniéndose en pie—. Un hombre venido de nadie sabe dónde, embarcó toda su fortuna y sus pertenencias, junto con su mujer y criados. Cuando lo tuvo todo a bordo, bajó a tierra él solo para dar un último paseo por Sevilla, movido por la curiosidad o para mejor guardarla en la memoria, no lo sé a ciencia cierta porque nadie me supo decir con precisión si había nacido aquí o en otra parte, como tampoco supo nadie señalar el motivo que dio con él en manos de la Inquisición, donde estuvo detenido el tiempo suficiente para que cuando lo soltaron, hiciera tiempo que el barco con todo lo suyo se hubiera hecho a la mar. Desde entonces ese hombre acude todos los días al puerto, y se pasa las horas con la vista puesta en el horizonte hasta que cae la noche y todo se borra. No habla con nadie, come lo que pilla y duerme donde le vence el sueño.

—Es un salvaje, señor, que a veces anda por ahí desnudo —comentó el teólogo Luis de Alcázar, sin saber dónde poner las manos, pringosas de escabeche.

Gaspar de Guzmán dio unos pasos hasta la mata donde se había ocultado el gato y arrancó unas hierbabuenas. El gato se delató con una voltereta y huyó.

—Desnudo como vinimos al mundo —dijo el conde, con la vista fija en el teólogo, al que ofreció, para que se limpiara, las hierbas que acababa de arrancar, conservando un pellizco que se llevó a los labios antes de dirigirse de nuevo al pintor—. Un cuadro extraño. Es curioso que nada en él sugiera semejante historia.

—Me llamó la atención el hombre mismo

—dijo el joven pintor—, la tristeza desesperanzada de su rostro, con unas arrugas tan profundas y forjadas como jamás había visto, y en las que encontré materia con la que corresponder a las enseñanzas de mi maestro, que siempre me encaminó a buscar en tales rasgos el carácter de un dibujo.

El joven dejó de hablar, resoplando bajo la mirada vigilante e inquieta de Pacheco.

Juan de Roelas rompió su mutismo.

—¿Nunca hablasteis con ese hombre?

Velázquez asintió con la cabeza.

—¿Y qué os dijo?

—Bien poco, señor. Un día le encontré en una taberna, sentado entre las sombras de un rincón. Me acerqué y le pedí permiso para dirigirme a él. Él apenas me miró, sin decirme una palabra. Yo me senté en el suelo, junto a él, y le pregunté si era cierto que todo lo que poseía se le había ido en aquel barco, y si había tenido noticias de los suyos desde entonces. Él me miró largo rato en silencio, como si le costara entender mis palabras, y, al cabo, dijo: «Tráigase vino con que ahogar tal pesadumbre». Yo le pedí vino al tabernero, que me lo dio. El hombre se bebió todo el vino, cruzó los brazos, dejó caer la cabeza y se durmió. Lo sé porque al poco rato roncaba. Ésa es la razón de que lo haya pintado alzando una copa, aunque sea de agua.

Francisco de Rioja levantó una mano. Pacheco frunció el entrecejo. Cuando el erudito habló, dijo exactamente lo que el pintor se temía.

—Se trata de un cuadro en el que un hombre alza una copa... Una pintura sin historia, si

45

se me permite expresar mi opinión sin tener más noticias.

—Yo creo que historia sí que hay —afirmó Roelas—. En cualquier cuadro donde el autor haya sabido poner un sentimiento, hay una historia.

—Eso, señor —dijo Pacheco—, es una idea peligrosa con la que en vuestros cuadros se juega de un modo... irresponsable.

—¡Caray! —exclamó Roelas.

—¿No es bueno el sentimiento? —preguntó el duque de Alcalá, bajo la mirada atenta de Francisco de Rioja.

—Hay veces en que un sentimiento puede vencer o postergar a otro de mayor empaque espiritual —le respondió Pacheco—, cosa nada buena y que el pintor ha de tener siempre presente en su idea, pues puede poner en quien contemple el cuadro sensaciones erróneas, confusas e incluso contraproducentes, como es el caso de varios cuadros de aquí, el maestro de las Roelas, a quien, por otro lado, no voy a negar los méritos que le conceden quienes han visto su *Santiago en la batalla de Clavijo,* ni los que concurren en su *Tránsito de San Isidoro.* Pero su obra no se agota en esos lienzos.

—¿Queréis decir —intervino, con una ligera sorna, Gaspar de Guzmán— que hay otros que pueden inducir a confusión?

—Aseguro que la inducen.

Juan de Roelas tomó un cuenco como si fuera a beber, pero no hizo más que mirar en su interior y dejarlo de nuevo en la mesa.

—Sois censor de imágenes sagradas —dijo,

tras un largo suspiro—. No puedo sino escucharos con respeto.

A nadie se le escapó que las palabras del pintor hacían honor con su respeto al cargo eclesiástico de Pacheco y no a su maestría. Velázquez sintió una súbita pena por él, en cuyo rostro no dejó de traslucirse la ofensa por más que se viera obligado a dejarla pasar sin mencionarla.

—Me refiero, señor, entre otras cosas, a vuestra impertinencia al pintar a *Santa Ana enseñando a leer a la Virgen María*.

—Es una escena de ternura doméstica... —replicó el encartado, encogiéndose de hombros.

—...en la que dais por supuesta la imperfección del analfabetismo en la Virgen.

El teólogo Luis de Alcázar hundió la nariz en su jubón y dio un codazo indisimulado a Francisco de Rioja, quien se limitó a asentir lentamente con la cabeza.

—Reconozco mi desconcierto ante lo que se me plantea —admitió Juan de Roelas—. Pero creo que podría acudir en mi defensa a la ignorancia de santa Ana, que intenta enseñar a quien ya sabe, y a la delicada longanimidad de la Virgen niña, que no quiere sacar a la santa de su error, para no privarla del gozo que manifiesta en servirla, ni caer ella misma en la vanidad que supondría hacer gala de sus conocimientos. Es, como digo, una escena de mutua y delicada ternura, y una historia de entrega y humildad.

La mano cerrada de Francisco de Rioja golpeó en la mesa con los nudillos.

—Ese tipo de lienzos hacen imprescindible siempre un escrito en su marco en el que se ex-

plique lo que ocurre o, quizá más atinadamente, lo que hay detrás de lo que pasa en el lienzo, permitiendo que tenga lugar la escena representada... Un escrito que, por así decir, explique lo pintado, lo justifique y excuse.

—Los cuadros de los que hablo exigirían toda una literatura al respecto —insistió Pacheco.

—Y alguien que junto al lienzo recitara una y otra vez ese texto que dice Francisco de Rioja —sugirió Caro, separando tajantemente sus palabras con unos secos movimientos de su índice en el aire—, pues la mayoría de los siervos de Nuestra Señora, no sólo omnisapiente, sino también Inmaculada, según se proclamará algún día, no son como era ella de niña. Ellos no saben leer.

—Por lo que lleváis dicho, deduzco que hay más cuadros de este artista dignos de vuestro comentario —azuzó Gaspar de Guzmán.

—Algunos más graves y otros no tanto —aseguró Pacheco.

El enjuiciado dio un paso atrás y separó los brazos del cuerpo, mostrando las palmas de las manos abiertas. Pacheco se colocó detrás de su pupilo, en cuyos hombros se apoyó como si con su gesto le eximiera de caer bajo el reflejo de lo que estaba acusando.

—Cuando uno se aparta de lo que se da por supuesto, de lo que se sabe a ciencia cierta y de lo sancionado por la doctrina, uno se interna bajo el acicate de la novedad en un bosque poblado de acechanzas que apelan a la vanidad y al orgullo de la idea propia, adornándola de prendas supuestamente mejores que las que visten a las

ideas de la tradición. Uno busca entonces el reconocimiento de su arte por lo nuevo mucho más que por lo cierto.

—No es tan fácil dar por cierto lo seguro —respondió Roelas—, ni lo seguro por cierto. Ya san Bernardo nos advirtió de que una persona dormida, ante los ojos de los hombres es como si estuviese muerta; y un muerto ante los ojos de Dios es como si estuviera dormido.

Los dedos de Pacheco se hundieron en los hombros del joven Velázquez cual si buscaran la concreción de la clavícula más allá de la carne.

—Habéis pintado a ese san Bernardo del que habláis, recibiendo en los labios el consuelo de la leche de la Virgen —prosiguió Pacheco con voz trémula—, y para eso habéis desnudado el pecho de Nuestra Señora, como desnudasteis al niño Jesús al pintar la *Adoración de los Reyes,* como si en vez de ser el Hijo de Dios fuera uno más entre sus ángeles. Yo no puedo admitir ni tomar por cierto lo que pintáis. Por eso lo repudio.

—Repudiáis —dijo Roelas— lo que no sabéis poner en vuestros cuadros porque observáis de memoria lo que se os pone ante los ojos, os negáis a ver el desasosiego misterioso de cualquier milagro, y creéis tan sólo con la cabeza, sin la misericordia que sugiere el corazón. Si mis cuadros necesitan leyendas, los vuestros andan sobrados de coplas. Ayer oí la que os hicieron a ese cuadro vuestro en el que aparece Cristo con la túnica sobre los hombros, tras haber recibido los azotes. La copla dice: «¿Quién os puso así, Señor, tan desabrido y tan seco / Vos me diréis que el rencor, más yo digo que Pacheco».

El esclavo Caoba había desaparecido tan silenciosamente como la caída de la tarde. Entre los árboles se vio avanzar el fulgor de una candela tras la que se dibujaron los rasgos de Juana. Velázquez se preguntó si habría oído las últimas palabras pronunciadas por Juan de Roelas, y se preguntó también cómo se había atrevido Gaspar de Guzmán a llevarlo a aquella reunión y por qué el duque de Alcalá permitía que en su casa se ofendiera de tal modo al maestro Pacheco cuyas manos se retiraron pesadamente de sus hombros para ir al encuentro de la candela que traía Juana, depositándola en la mesa con un movimiento sereno y ajustado, casi majestuoso. Luego, sin dirigir a nadie la mirada ni despegar los labios, el maestro pintor, familiar del Santo Oficio, censor de imágenes sagradas, tomó el brazo de su hija y se perdió con ella entre las sombras.

El dueño de la casa entrelazó las manos a su espalda y se alzó un par de veces sobre los talones, antes de dirigirse a Juan de Roelas.

—¿No hubiera sido mejor mostrarse algo menos sensible a sus palabras?

—No estoy acostumbrado a que me traten así, ni creo ser digno de sospecha. Soy sacerdote. Y confío en que no sea esto lo que me espera en Madrid.

—Lo único que hay en Madrid son nigromantes —dijo Rioja, sobre el susurro de uno de los bodegonistas:

—... dinero a espuertas...

La luz de la candela tembló bajo el primer soplo de brisa, cargado de jacinto y fritanga, avi-

sando del repentino silencio que la envolvió e hizo de quienes la rodeaban figuras temerosas de que cualquier movimiento delatara algún hipotético cargo de conciencia.

Al cabo de unos instantes Gaspar de Guzmán tosió y empujó por el codo a Velázquez hasta alejarle unos pasos de aquel círculo inmóvil.

—Sería penoso que vuestro maestro pudiera teneros por responsable indirecto de lo ocurrido.

—Ni lo soy ni creo que así piense —dijo Velázquez con voz clara, aunque sin levantar los ojos del suelo.

Los dedos de Gaspar de Guzmán ciñeron su brazo con más fuerza.

—Esa confianza en tu maestro te honra. ¿Cuándo te casarás con su hija?

Velázquez levantó, sorprendido, la cabeza.

—Yo me adiestro —dijo Gaspar de Guzmán en voz baja, sonriendo— en discernir las cosas que hay detrás de lo aparente. ¿Piensas establecerte en Sevilla?

—¿Dónde, si no?

—Quizá en Madrid.

—Madrid está demasiado lejos.

—No hay nada demasiado lejos.

2. MADRID. PRIMAVERA DE 1623

TUVO QUE ABRIRSE PASO a codazos entre una multitud de buhoneros, vendedores de churros y pescado seco, sacamuelas, afiladores, prestamistas, truchimanes, escribanos de a pie, ganapanes y putas, que con sus carromatos, bancales, tiendas, toldos, enseres, caballerías, afeites y enaguas, parecía una inquieta confabulación de tribus algarabiadas en asedio del palacio, bajo la reverberación dorada de un aire caliente y espeso. Luego, ya en el patio del Alcázar, caminó con mayor desenvoltura junto a grupos de hombres vestidos de negro, soldados y mujeres que buscaban con ojos llenos de desconfianza a quien presentar sus súplicas o con quien negociar las quejas pormenorizadas en papeles enrollados que se agitaban por doquier imprimiendo remolinos en el polvo amarillento e inquietando a las moscas no infinitas en número sino en obstinación. Olía a sudor, a cuero y a metal, a unto de mujer, a orín de gato, a violetas y a mierda de caballo. Un aguador aprovechó el paso veloz de un monaguillo vestido de blanco y rojo para hacer cho-

car con él su vasija de barro que saltó en mil pedazos. El aguador, un año o dos, a lo sumo, más viejo que aquel ínfimo y atolondrado sirviente del Señor, que desapareció como si nada, y de rasgos igualmente granujientos, cayó de rodillas y clamó al cielo con el rostro bañado en lágrimas por aquel accidente que echaba por tierra sus tan sólo probables ganancias de todo el día. Hubo gente que, apiadada de su somera desgracia, le dio unas monedas bajo la mirada socarrona de quienes más pinta tenían de pasar todo su tiempo allí.

Alguien tironeó de la ropa del recién llegado, obligándole a detenerse y afrontar a un hombre que parecía un extraño garabato: sólo tenía una pierna y un brazo con el que sujetaba su muleta en el suelo, hincada firmemente por la presión del sobaco para liberar la mano con la que ofrecía unas empanadillas dispuestas sobre una bandeja suspendida del cuello por unas bandas de cuero adornadas, al igual que la muleta, con unas cintas multicolores claveteadas con medallas.

La mitad de su rostro era una malla tumefacta de cicatrices sarmentosas. La boca había perdido el labio superior y las fosas nasales se abrían directamente sobre unos cuantos dientes de color bastón adelgazados en la base. Le arropaban unos trapos y arrastraba una capa cuya mugrienta capucha le cubría en exceso la cabeza, obligándole a ladear el rostro para mirar con un ojo, pues el otro estaba clausurado por el capricho con el que la piel había cubierto de cicatrices sus heridas.

—Cómpreme, señor. Fui herido en Ostende. Allí perdí cuanto me falta.

El pintor tragó saliva, sin saber dónde reposar la mirada. Le habían dicho todo cuanto podía y no podía, debía y no debía hacer en Madrid, y nada le habían reiterado con tanta insistencia como el consejo de que jamás probara las empanadillas de la Corte, pues nadie podría distinguir de entre ellas las que no llevaban carne de muerto.

La mano permanecía inmóvil entre ambos, con aquel alimento atroz delicadamente sostenido entre el índice y el pulgar, dejando un hueco para la moneda que debía recompensarlo. Era una mano muy fina y casi delicada, sin nada que ver con las tumultuosas y horripilantes facciones. El pintor dejó caer la moneda y se encontró en poder de aquel trozo de hojaldre relleno de sospecha, y el garabato se alejó oscilante en la agitación de la capa que borró todo su rastro.

El pintor alargó el brazo, temeroso de oler siquiera el pastelillo, y se quedó así, paralizado ante su contenido arrebatado probablemente a la tumba y el descanso eterno. Un perro afilado y rápido como un flechazo le arrebató la empanadilla de la mano, dejándole en la punta de los dedos el calor húmedo de su aliento fugaz. Un sombrero se agitó llamando su atención en el arco de una puerta estrecha y nimia, por encima de una línea inconstante de cabezas. Reconoció a quien sólo conocía como el hijo del conde de Peñaranda, chambelán del infante Fernando. Era su introductor, de manera que le devolvió la señal, le saludó y entró tras él en el Alcázar, en-

filando una angosta escalera entre muros de ladrillo.

—Ha sido magnífico localizaros tan pronto —dijo el guía sin dejar de subir escalones ni de mirar al frente—. Son tantos los que viven aquí que a veces no hay manera de distinguir los extraños de los propios, e incluso entre estos mismos los hay que jamás llegan a conocerse entre sí, de modo que puede darse por sentado que siempre anda por el Alcázar un número impreciso de gente que nada tiene que ver con este sitio.

Su silencio coincidió con el final de la escalera, ante un corredor igualmente estrecho mal iluminado por una bujía a mitad de camino, colgada de un gancho en el muro, bajo la que descansaba un centinela de grasiento perfil, con media armadura, casco y alabarda, a cuyos pies rebulló suavemente lo que parecía un montón de harapos.

El pintor entendió que debía permanecer y esperar en aquel pasillo, porque no recibió señal alguna de que siguiera a su introductor, quien se perdió rápidamente en la claridad que brotaba al otro extremo del pasillo. De modo que se quedó paseando a pasos cortos en aquella penumbra cuyo silencio se transformó poco a poco en un extraño murmullo que comenzaba en el ruido seco de sus pisadas para esparcirse y prolongarse en otros pasos sobre otros puntos y maderas, subiendo y bajando escaleras desperdigadas, rectas y retorcidas, recorriendo pasillos, corredores y galerías, como la sangre por las venas de un cuerpo animado, hacia lugares que se perdían con el eco entrecruzado de los pasos de pro-

pios y extraños en una arquitectura de tránsitos cuya sombra imaginó como una tupida malla bajo un crujido de vigas.

Era la segunda vez que visitaba Madrid y la primera que pisaba el Alcázar. Quizá ahora el poder de Gaspar de Guzmán era ya algo más consolidado y preciso, dos años después de que la repentina muerte de Felipe III hiciera del preceptor de un niño el valido de un rey, con todos los recursos a su alcance para convertir en acto cualquier decisión de su voluntad. La suerte que siempre entra en juego a la muerte inesperada de un rey joven, había producido un cambio de opiniones y de manos, tan súbito que la fortuna del mismísimo duque de Lerma, valido todopoderoso ayer y enriquecido en el cargo, se encontró con un hoy tan ominoso y lóbrego que apenas tuvo tiempo de adornarse bajo el capelo de cardenal y decir misa para hurtar el cuerpo de la acusación de fraude y malversación que le hubiera conducido al patíbulo.

El montón de harapos se movió, separándose lentamente del centinela. Por primera vez en su vida Velázquez se encontró ante un enano, un hombre diminuto y renegrido que le miró desafiante casi desde el suelo, alzando hacia él, silencioso y apremiante, un pañuelo mugriento. Cuando el pintor tomó lo que de tal modo le ofrecían, el enano se retiró a los pies del inmutable centinela, donde recuperó su ovillada postura.

No era mugre. El pañuelo estaba húmedo, empapado de sangre.

—Fíate de quien quieras entre cuantos viven aquí, menos de Huanca.

Oyó el susurro de Gaspar de Guzmán poco antes de sentir la presión de sus dedos en el codo, empujándole hacia el extremo más iluminado del pasillo.

—Huanca Algañaraz —añadió el condeduque, señalando al enano con un rápido movimiento de cabeza—. Se hizo cristiano antes que cualquier otra cosa. Lo atrapó en las Indias o en Guinea, vaya usted a saber, un marinero llamado Algañaraz, por lo que ahora jura que es vasco. Ni castellano sabía cuando lo desembarcaron, y sin embargo era de ver cómo besuqueaba crucifijos y lamía cirios y andaba de rodillas con las piernas bien juntas como si fuera tritón.

—Me ha dado este pañuelo.

—Menudo hijo de puta. Es una contraseña y un medio de proselitismo para quienes tratan de mantener vivo el recuerdo de Rodrigo Calderón.

—¿Quién era ése?

El recodo del pasillo les había conducido a un salón vacío, por uno de cuyos ventanales echó Gaspar de Guzmán un vistazo en busca de la posición del sol.

—Tenemos algo de tiempo. El rey está con el padre Mariana y eso es duro. Calderón era el hombre de confianza de Lerma. El valido del valido, por decirlo de algún modo. Un tipo notable de cuya buena suerte costó un riñón apearle. Había nacido en Amberes y desde pequeño gozó de buena estrella. En uno de los asedios de Amberes a su madre no se le ocurrió otra cosa que lanzarle por la muralla para librarle de morir o ser secuestrado.

El conde-duque se recostó en el alféizar de

un ventanal y dejó que su mirada vagara sobre el bullicio de la gente en el patio.

—No hay nada más singular que el amor de una madre aterrada. Lo curioso es que el crío salió indemne de semejante ordalía. Cuando su padre regresó a la corte, entonces en Valladolid, lo puso de paje de Francisco Gómez de Sandoval y Rojas, vicecanciller de Aragón, y cuando éste pasó de marqués de Denia a duque de Lerma, el paje se transformó en su ayuda de cámara. La ambición jamás ha tenido como secuaz a un robaperas tan codicioso. Comenzó sus manejos en cuanto tuvo acceso al examen y documentación de cuantas gracias, mercedes y justicias se elevaban a la suprema instancia, y te puedo asegurar que año tras año no pasó papel por su mano del que no sacara tajada, hasta que crecieron tanto las demasías de su industria de vender lo que no era suyo y cobrar por lo que no debía, que se le hicieron coplas con toda la ristra de los latrocinios y delitos cometidos en el transcurso de sus desmanes. ¿Sabes lo qué es el clamor popular?

El pintor frunció los labios.

Un enano vestido de terciopelo verde entró con paso firme y se detuvo junto a la mesa que dominaba el centro del salón, carraspeando. El conde-duque se volvió al oírlo y le hizo una señal con la mano, antes de seguir hablando. El enano desapareció.

—A la muerte de Felipe III, su hijo, ya el rey Felipe IV, me encomendó sanear la Hacienda y castigar a quienes la habían corrompido, para mostrar, con un ejemplo indudable y fehaciente,

que las cosas iban a dejar de ser como habían sido con Lerma. Yo encargué a unos cuantos escritores que escribieran de eso y de semejante voluntad, y súbitamente me encontré con que la gente pedía a gritos la cabeza de Calderón, ya que la de Lerma se había hecho intocable con el capelo de cardenal asentado en la coronilla.

El enano vestido de verde apareció de nuevo seguido de un sirviente que, bajo sus instrucciones, depositó en la mesa una bandeja en la que humeaba una pierna de cordero hecha tajadas, rodeada de tortillas, lonchas de jamón y lascas de cecina. Una seca palmada del enano dio paso a un segundo servidor con sendos picheles rebosantes de un vino cuyo aroma impregnó el aire de la estancia.

—Es un vino que aquí llaman precioso —indicó el conde duque, empujando al pintor hacia la mesa—, hecho de uva albilla y moscatel de La Mancha. Es exquisito, aunque fuerte. Este hombre es Sebastián de Morra —añadió, con una mano puesta en el hombro del enano—. Cuando eches de menos algo, pídeselo a don Sebastián.

El enano sonrió e inclinó levemente la cabeza, respondiendo al saludo del pintor. Luego giró sobre sus talones y abandonó el salón, seguido por los dos sirvientes.

—Comamos algo —dijo el conde-duque—. Aquí en palacio el único horario fijo es el del rey.

Velázquez tenía hambre y no se molestó en disimularla. Gaspar de Guzmán pescó una tortilla y la rasgó con los dedos, dejando sobre la mesa un reguero de gotas amarillas.

—Ordené que prendieran a Calderón en cuanto supe que había puesto tierra por medio... Estoy seguro de que si se hubiera quedado en Madrid no nos habría dado tiempo a acumular tantas causas en su contra. Pero huyó, y durante unos meses ignoramos su paradero.

Dejó de hablar mientras terminaba de devorar la tortilla.

—Busqué a quienes estuvieran dispuestos a cualquier cosa para medrar en los despachos de justicia, y los puse a trabajar en el asunto. Alguien puso al tanto a Sebastián de Morra del paradero de don Rodrigo en Valladolid, donde también se dio con el escondite de los tesoros que le delataban y los papeles que le comprometían. En Madrid le esperaban doscientas cuarenta y cuatro causas por fraude, cohecho, hechicería y asesinato. Fue sometido a tormento y de lo único que no conseguí que se reconociera culpable fue de la muerte de la reina Margarita, madre de nuestro Felipe.

Se chupó cuidadosamente los dedos manchados de tortilla y, con sonrisa taimada y mirada triunfante, añadió:

—Había quien le acusaba de haberla envenenado.

Tras la tortilla fue un puñado de lascas de cecina, masticadas en silencio y con la atención puesta en el examen al trasluz de una loncha de jamón que siguió el mismo camino.

—Fue condenado a morir degollado. El día de la ejecución se prohibió el paso de caballos y carruajes por los aledaños de la plaza Mayor, donde se levantó el cadalso, y se ordenaron pi-

quetes para impedir que la gente se lanzara sobre el reo. Nunca me hubiera imaginado algo parecido. Vieron que alguien caía repentinamente de lo alto a lo bajo... Y eso hizo de don Rodrigo algo menos que el más miserable de los muchos desgraciados que viven o desfallecen en la Corte. Era el ladrón del mundo, el lobo de todos los rebaños, la raposa de todos los gallineros, la bolsa que a todas había vaciado. En la plaza Mayor no cabía una pluma... La gente se agitaba como si cada uno vibrara sobre una parrilla al rojo. Lo trajeron setenta alguaciles. Pasaron junto al Monasterio de los Ángeles y por la calle de Asensio López para bajar a la plazuela de Santa Catalina de los Donados y salir, por la calle de las Fuentes, a la plazuela de los Herradores, y alcanzar la plaza Mayor por San Felipe. Los balcones y ventanas, los tejados y terrazas estaban atestados de gente de toda condición y pelaje... Aquello parecía un mundo abreviado. Él iba vestido con una camisa de bayeta. El pelo le llegaba a los hombros y la barba al pecho. Le tiraron piedras, tomates y huevos.

El conde de Olivares dejó de hablar un momento. Bebió un largo trago de vino y con los ojos clavados en los del pintor, preguntó:

—¿Lo ves?

—¿El qué?

—¿Ves esto que te cuento como si yo lo estuviera viendo ahora mismo ante mis ojos?

—Oigo y entiendo las palabras, señor conde. Pero no veo nada. ¿Qué tengo que ver, si entiendo lo que escucho?

El conde asintió, pensativo, con leves movimientos de cabeza.

—Subió los escalones del cadalso más tieso que un huso. Al llegar arriba besó tres veces la tarima y a grandes voces, superando a las que le insultaban, dijo: «No sabéis lo que estáis haciendo. Esto es la obra de un poder recién llegado que sólo busca afianzar la autoridad con un ejemplo brutal de muerte y de terror. Hablen de mis delitos aquellos a quienes no castigué por sus deudas, y de mis pecados quienes se vean libres de mancha. Queden mis jueces con la alevosía de haberme puesto aquí, y mi recuerdo en el corazón de quienes me han de ver morir de muerte tan afrentosa. Yo rogaré por vosotros para que no os veáis donde me veo y para que un día estéis conmigo ante el Señor cuya misericordia es mi único amparo y el vuestro»... En la plaza se hizo un silencio atroz en el que sonaron como un estruendo los pasos de don Rodrigo a la silla donde le esperaba la muerte, y en la que se sentó con perfecta compostura mientras que el mundo que le había insultado se transformaba en una sola voz atronadora que pedía clemencia y rogaba por su vida. Don Rodrigo se abrió la camisa y echó la cabeza atrás, retirándose el pelo. El verdugo le puso una mano en la frente y con la otra le degolló.

El corredor se llenó de un ruido de pasos apelotonado y creciente. Seis soldados de la Guardia Real, con pantalones rojos, calzas amarillas, camisa blanca y chaqueta amarilla ribeteada de un ajedrez blanco y rojo, cubiertos por sombreros grises con pluma, y armados de pica y espada,

atravesaron el salón con la mirada al frente o perdida.

—Es el cambio de guardia —explicó el conde.

El enano vestido de verde y los criados aparecieron a continuación, éstos con unos paños doblados sobre el brazo derecho, un aguamanil y una jofaina; aquél con un espejo que casi le tapaba, apoyado en el pecho.

El conde suspiró y procedió a lavarse las manos y los labios.

—Aquella muerte digna de un teatro fue como la contraseña de nuestros enemigos. Todos los que habían acudido a ver la ejecución exigida se convirtieron en testigos de un martirio. La gente empapó sus pañuelos en la sangre del muerto, y ahora esa reliquia seca es un medio de execrar nuestra conducta o nuestro modo de gobernar.

—¿Seca?

El conde retiró su atención del espejo en el que revisaba su aspecto y le miró extrañado.

—Sí, claro. Seca. Mojaron sus pañuelos en la sangre del muerto y los guardaron como un recordatorio o un exvoto. La sangre se seca.

—Es que este pañuelo está manchado de sangre fresca —dijo Velázquez, mostrando su mano izquierda manchada, con el pañuelo entre los dedos.

El conde le indicó con un gesto que se lavara, tomó el pañuelo y se lo mostró a Sebastián de Morra.

—¿Sabes algo de esto?

El enano negó con la cabeza y, desentendiéndose del asunto, repartió instrucciones a los criados para retirar los restos de la colación.

—Entonces puede ser una broma de Huanca —murmuró, devolviendo el pañuelo al pintor.

—¿Suele hacerlas?

—Suele hacer cualquier tipo de cosas extrañas y enigmáticas. Se entretiene matando gatos. Tantos años de impostura han debido de acabar con su juicio. Bien —dijo, animando el tono de su voz tras acercarse a la ventana para cerciorarse del lugar del sol en el cielo—, el rey nos agradecerá que aliviemos su charla con el padre Mariana. ¡Vamos!

—¡Un momento, por favor!

El conde se detuvo y volvió la cara para ver al pintor esperando la marcha y desaparición del enano y los sirvientes.

—¿Qué son esos hombrecitos?

—¿Te refieres a los enanos? Se llaman enanos.

—¿No crecen?

—Son así.

El pintor siguió los pasos del conde y cuando éste se detuvo ante una puerta guardada por centinelas, respiró profundamente. Aquella primera vez podía ser la última. ¿De qué dependería el azar de volver a pisar aquel suelo hasta familiarizarse con sus ruidos y olores o despedirse para siempre de lo que entendía como su más cabal destino?

En su viaje anterior a Madrid no había llegado ni al patio del Alcázar. Todo el mundo debía de estar trabajando en la investigación de las causas contra don Rodrigo Calderón, porque nadie le hizo caso. El conde arguyó la excusa de que al rey le faltaba algo de edad para ser retratado

con carisma, y que había que dar tiempo al tiempo de que le brotara el carácter. De regreso a Sevilla, le preguntó a Francisco de Rioja el significado de aquella palabra, carisma, y el erudito le dijo que se trataba de algo que tenía que ver con la facultad de curar las enfermedades y aliviar los dolores, un poder mágico, hechiceril y herético, una creecia pertinente a la Babilonia madrileña, podrida de judíos y dominada por nigromantes... «Por cierto, ¿había visto a los nigromantes?»

Velázquez tampoco los había visto en esta segunda visita. ¿Qué diría Rioja de la historia del pañuelo empapado en sangre? Rogó por que se lo pudiera preguntar por carta, sin necesidad de verle cara a cara...

La puerta se abrió con un crujido, y rechinó al deslizarse sobre unas gastadas alfombras que apenas aminoraron los pasos de quienes aguardaban a entrar. Velázquez dejó que el conde se adelantara y oyó cerrar la puerta a sus espaldas.

Sobre lo que parecía la superficie de una mesa pegada a la pared, temblaba una llama de aceite, azulada por los vidrios en losange que la protegían. Unas brasas crepitaban en la chimenea. Olía a tapiz y a pino sobre el tenue aroma de unos huesos de oliva quemándose en un brasero oculto. No se podía hablar de oscuridad en aquella cámara enorme donde las sombras se movían entre brillos y roces ahogados como si tan suyo fuera huir del sol como ayudar al silencio. Varias capas de tinieblas distintas se sucedían en el aire húmedo, y acumulaban hasta resolverse allá a lo lejos, al fondo de la estancia,

en el resplandor que se filtraba entre las cortinas, iluminando una silueta alta y delgada cuya cabeza ardía suavemente. Aquel hombre alto y rubio era el rey; el Toisón de Oro brillaba en su pecho. Frente a él, oscurecido contra los pliegues del cortinaje, hablaba un hombre que parecía un bulto. Ninguno de los dos se movía. La voz que sonaba era tan queda y desfalleciente que se la habría podido tomar por un rumor que hubiese escapado del bullicio del patio a escalar los muros del Alcázar y colarse en su interior, o por la seca ebullición de las sombras al contacto con la luz.

—La religión es el fuerte vínculo que une estrechamente a los ciudadanos con el jefe supremo del Estado, y sólo permaneciendo la religión incólume, y la monarquía tan limpia de la fealdad e inmundicia de las falsas sectas como la dejaron los Reyes Católicos, pueden parecer santas las leyes, de donde al decaer la religión decaen también las leyes y viene gran ruina a todos los intereses del Estado. De modo que al tolerar otras religiones, lo que se tolera es la disolución de lo que une al hombre con su jefe supremo, pues al abrir paso a otros modos para esa relación, haciéndola diversa, unos serán más cálidos y duraderos que los otros, y, sin embargo, a todos se dará el mismo trato, y, así, puesta la religión en el padecimiento del vicio de la diversidad, unas leyes parecerán y serán más santas que otras, y algunas no lo serán, recibiendo todas, empero, similar tolerancia. Y entonces da lo mismo cualquier cosa y el jefe es desplazado de su supremo lugar y condición y abando-

nado al albedrío de esas religiones, sin que ninguna de ellas pueda garantizarle su superior integridad y fortaleza. Tal es el capital hecho humo en aras de la igualdad tolerante.

Las palabras fluían en susurros metálicos, moviendo las motas de polvo chisporroteantes en la delgada hoja de luz que filtraban las espesas cortinas, como una tercera respiración entre aquellas figuras inmóviles, en la que vibrara el paso del tiempo que alteraba las tinieblas con lentos reflejos de mercurio y terciopelo.

El pintor dejó de respirar unos instantes e intentó captar, en el silencio que envolvía el espacio donde se encontraba, la respiración del conde cuya figura se había perdido en la oscuridad acrecentada por la bujía azulada y las brasas de la chimenea que se desmoronaron como si carraspearan tímidamente. Pero no oyó ninguna otra respiración cercana. Volvió a respirar pensando en lo que podía haberse tragado la presencia de quien le había conducido hasta allí, abandonándole en aquella oscura soledad limitada por la melena llameante del rey y las palabras del sacerdote, cada vez más tenues según la luz declinaba y cedía ante una oscuridad creciente que también fluía entre los cortinajes, engullendo tinieblas.

—Así cae el jefe supremo, con esa primera y precisa medida de su debilidad aguardada por todos con la más viva expectación. Pensad, por el contrario, que toda vuestra fortaleza la recibís de Dios, pues antes de que se coronaran en la Tierra, se coronaron los reyes en su divina mente, y no hay ley que ampare la más mínima merma de esa

herencia. Vuestro imperio, poder y autoridad se funden en la oculta providencia de Dios que tiene trazado desde la eternidad el curso azaroso del hombre sobre la Tierra. Si hay algo decidido y determinado por Dios, sucederá inexorablemente, y ¡ay! de quien se haya opuesto a ello y no lo vea así, porque tanto pecado hay en oponerse a los designios de Dios como en no ver la manifestación de su poder omnímodo. No toleréis que alguien pueda poner en duda vuestra similitud con lo divino, pues en ella radica vuestra supremacía, amenazada por la torpe esperanza de quienes tienen en vuestra caída la cifra de su ambición. Si cedéis en los Países Bajos pondréis en manos del hereje la razón de la tolerancia y la demostración de que tanto la insidia como la fuerza pueden aspirar y acceder a una parte de vuestros dominios, con lo que se estimulará la ambición y el músculo de vuestros enemigos. No permitáis la paz en punto alguno a semejante precio, porque os jugáis la victoria. La paz es la derrota. La victoria es mantener la guerra, mantenerla como sea en todos y cada uno de los puntos, aristas y diagonales de vuestro imperio amenazado. Tened por seguro que la paz multiplica el número de vuestros enemigos. Vuestra arma es la guerra perpetua sin titubeos. Y mientras haya guerra en los Países Bajos habrá paz en los muchos otros sitios, pues nadie se atreverá a seguir el camino de los rebeldes a quienes de tal modo se combate, ni a ofender a quien con tal bravura sabe acudir en defensa de su reputación. Pensad en la guerra y obtendréis la paz por añadidura.

El fulgor de las brasas de la chimenea se extinguió mientras las palabras del padre Mariana se prolongaban en latín sin apartarse del *bellum perpetuum*. El rey rozó con la yema de los dedos el Toisón que le colgaba del cuello sobre el pecho, y movió los labios en silencio, casi imperceptiblemente. Su palabra no dicha dio lugar al silencio. El bulto del sacerdote se movió y pareció inclinarse. Una calva pulida entre aladares blancos brilló en la última luz del día, como el ojo grande y muerto de un enorme pescado, para perderse a continuación en la húmeda sombra que ya se había tragado a Gaspar de Guzmán. La melena del rey se apagó con el último destello del Toisón de Oro.

Velázquez buscó infructuosamente el punto de la bujía de aceite, sintió la oscuridad como algo más que la ausencia de luz, y cerró un instante los ojos, pensando que aquello podía ser la eternidad, lo que le hizo enrojecer ante lo ridículo de la idea cuando oyó como se abría una puerta y vio entrar a un soldado con un candelabro envuelto en llamas. Entonces, y un momento antes de que sus ojos se pusieran en el rey, olió cómo la humedad se transformaba en primavera. El rey andó unos pasos hacia él como si caminara sobre una tierra incierta, alto, blanco, rubio, todo ojos y frente. El pintor supo que jamás podría recordar con fidelidad aquel momento ni reproducir en modo alguno su impresión. Ese saber usurpó todos sus sentidos en un arrebato fugaz.

—... me habló bien de ti como no habla de nada ni de nadie, hasta hacerme considerar por un momento cuánto me agradaría que me recordase tal cual os describía, con entusiasmo y res-

peto. Pensé que podrías ser un excelente vasallo. Dice que pintas. ¿Lo haces?

Velázquez terminó de respirar honda, largamente, antes de levantar la cabeza para inclinarla de nuevo.

—No me hurtes la mirada. No la retires. ¿Cómo logras pintar?

—Es cuestión... de paciencia. No se debe perder la compostura ante un lienzo... Ni nunca.

El rey mantenía las manos a la espalda, ligeramente inclinado hacia delante, con la mirada en los ojos y en los labios de quien le hablaba.

—¿Qué habéis logrado con ello?

El pintor respondió con un aplomo sorprendido de sí mismo, y escuchó sus palabras como si le vinieran de siempre, aunque las descubriera ahora que las oía por primera vez, reconociéndose en ellas.

—Verme aquí, mi señor.

—Y, ¿qué esperáis de vuestro arte?

—No moverme de aquí.

—¿De Madrid, de palacio, de esta cámara?

—¡De la mínima distancia que me separe de vos!

El rey enarcó las cejas y se movió lentamente, alejándose del candelabro hasta que su negra silueta se difuminó casi en el fondo del cortinaje al que añadió el brillo de sus ojos y el pálido fulgor del Toisón sobre su pecho, suavemente mecido por la respiración.

—Un oficial de la Guardia ha intentado acabar con mi vida. Nadie ha sido capaz de explicarme la razón de su comportamiento. La flecha que dirigió contra mí mató a un soldado. Fue en

el Patio de Armas, por la mañana, casi en el amanecer. La luz era pastosa y engañaba las distancias. Había vapor en el hocico de los caballos. El mío levantó las orejas y sentí la tensión de su cuerpo entre mis muslos, al mismo tiempo que una ráfaga leve en el cuello. El soldado cayó sin decir Jesús. Cuando lo cogí entre mis brazos, el viento movía las plumas de la flecha hundida en su corazón. Tenía mi edad. Dieciocho años. Esa mínima distancia que persigues puede ser la de la muerte.

—Mi mujer y yo fuimos asaltados en Despeñaperros. Ella usó una pistola y yo tiré de espada. Eran tres bandoleros. Maté a uno y no sé si mi mujer hirió a otro.

—¿Enterraste al muerto?

—No. Mi hija lloraba. Y no queríamos que la noche se nos echara encima por aquellos andurriales. Tuvimos otra hija que murió en Sevilla.

—Sí. Es posible que tengas razón —murmuró el rey, apagando con su puño el fulgor del Toisón del Oro—. La muerte está en la casa y en el camino. ¿De modo que manejas la espada?

—¿Quién se atrevería a venir a Madrid si no?

El rey avanzó unos pasos, volviendo a ser un volumen tangible.

—El pincel y la espada. ¿Sabes que los madrileños llevan, además de la espada, una daga terciada a la espalda?

—No lo sabía, mi señor.

—¿Es la primera vez que vienes a Madrid?

—La segunda, mi señor. Mi primera visita fue muy corta. En seguida me di cuenta de que no iba a poder veros.

El silencio que siguió a sus palabras le hizo pensar que quizá todo acabase ahí, si es que en verdad se encontraba donde suponía. Aquello podía ser un sueño del que despertaría para encontrarse ante un lienzo en cuyo pensamiento se hubiera dormido, como era frecuente que le ocurriese, o podía ser real y hallarse en carne y hueso ante la carne y hueso de la monarquía, de la gracia de Dios, a la espera del milagro que debía producirse o de la oscuridad preámbulo del regreso a los cuadros de su taller en Sevilla, al acabóse de sus anhelos, porque ya no había un paso más allá de esos lienzos. Se vio como aquel desdichado que miraba hacia el mar por donde desapareciera toda su fortuna, reputación y memoria. Y en ese momento se preguntó de quién podía ser la sangre del pañuelo que guardaba en la bocamanga. ¿Aquel enano Algañaraz empapando el pañuelo en la sangre del soldado muerto?

—Me retratarás —dijo el rey—. Y también retratarás al príncipe de Gales que está en Madrid en busca de la mano de mi hermana, y es un hombre generoso como cualquiera en esa tesitura. Con tu retrato le pondré en el brete de corresponder con un regalo personal. Tiene un violín que me encanta. Si tu pintura le agrada, el violín será mío.

Dejó pasar unos instantes en silencio, tosió y dijo:

—No vuelvas a palacio sin sombrero. Date cuenta de que te lo has de quitar delante de mí.

Velázquez creyó parpadear, aunque, en realidad, cerró largo rato los ojos. Al abrirlos y encontrarse solo, abandonado en aquella enorme es-

tancia, recordó las palabras con que le despidió Rodrigo Caro: «La sucesión de un rey es como un telón que cae para levantarse a continuación. Entre esos dos movimientos de la cortina todos encuentran un espacio para la satisfacción de sus intereses y deseos, que visten y amueblan de acuerdo con sus esperanzas. Cuando la escena aparece otra vez y se desvela el nuevo orden de las cosas, casi ninguna de esas aspiraciones se satisface y muy pocos de esos anhelos se colman, de modo que casi todos se sienten acreedores de la voluntad protagonista de la obra, inalcanzable siempre, a veces cercana, pero siempre inexpugnable y reacia...»

Entró un criado de pasos silenciosos que prendió una palmatoria en el fuego del candelabro, y al que siguió, obediente a su gesto, por galerías, escalinatas y pasillos hasta llegar a la puerta abierta de un despacho casi totalmente ocupado por una mesa sobre la que, rodeado de mapas, documentos y tinteros, trabajaba el conde de Olivares, bajo una lámpara de loza que colgaba del techo, rebosante de aceite y mariposas de cera. La luz era espesa y desigual. El conde le miró sin levantarse, y Velázquez vio brillar su cuero cabelludo a través del pelo que ya le raleaba.

—He aquí el mundo y el imperio —dijo el conde, abarcando con un amplio movimiento de las manos los papeles que se extendían a su alrededor— sobre los que ejerzo mi vigilancia.

En un extremo de aquella dilatada superficie, sentado en un cojín negro del que sobresalían documentos arrugados, con sus pequeñas piernas

cruzadas y cubierto por un enorme sombrero rojo que ensombrecía sus facciones, un enano afilaba plumas de ganso.

El conde siguió la mirada de Velázquez.

—De modo que estás ahí —dijo al descubrir al hombrecito—. Disculpa mi despiste. Es Lorenzo Pulgar —explicó, volviéndose de nuevo al pintor—. Un hombre eficaz y silencioso.

El enano echó la cabeza atrás y ofreció un rostro de piel tersa, nariz recta y enorme bigote, en el que brillaba una mirada atenta bajo una frente despejada.

—No caigas en la tentación de llamarle Pulgarín o cosa parecida —añadió el conde—. Pagarías con la sangre. Espero que la conversación con el rey haya resultado estimulante... Y prometedora.

Velázquez tragó saliva sin apartar la mirada de los ojos del enano.

<center>3</center>

A Rodrigo Caro

Ya le podéis decir a Francisco de Rioja (yo he decidido no hacerlo, pues nunca me agradó dirigirme a ese hombre, ni siquiera ahora, a través de un papel que significa la distancia de media España) que no es cierto lo que afirma. En Madrid no hay nigromantes. Yo, al menos, no los he visto, y nadie me ha hablado de ellos. Pienso que de haberlos, alguien me lo habría dicho. Aquí lo dicen y cuentan todo. A veces da la impresión de que la gente no tiene otra cosa que hacer. Se pasan el día hablando o corriendo en busca de quien les escuche. Y la mayoría sólo escucha para que corra el tiempo y les llegue el turno de hablar. Si el turno se retrasa o así se lo parece a quien espera, se lo toman sin más y da comienzo la algarabía.

La quietud y el silencio nada tienen que ver con Madrid. Juana se queja, y con razón, no sólo de eso. Madrid es sucio y traicionero. La mierda vuela por las calles y no siempre es lluvia lo que

<center>77</center>

llueve. El frío y el calor juegan al escondite. Hay plazas como hornos y calles como cuchillos. Ahora que escribo esto pienso que aquí todos juegan al escondite, incluso cuando se están quietos para hablar, pues el mucho hablar es casi un modo de esconderse.

No hay nigromantes, pero hay enanos, unos hombres diminutos de los que nadie me había hablado nunca. No se les ve por la calle, pero en una sola visita al Alcázar vi a tres que se manejaban como Pedro por su casa. Me han advertido de su peligro. Los tratan con gran y singular deferencia, y es, al parecer, de mal gusto sorprenderse ante lo exiguo de su tamaño y lo raro del aspecto de algunos. Son todos pequeños, pero no de un modo regular. Suelen ser algo deformes, aunque los hay que guardan una agradable proporción entre sus partes y en sus facciones. La mayoría son presumidos y altaneros.

Imagináos que alguna de esas piezas extrañas que guardáis cobrara vida de repente y pudierais tener trato con ella. Imagináos vuestra actitud en tan insólita experiencia y os daréis una idea de lo que ocurre en la Corte con los enanos, de una manera curtida, naturalmente, por la costumbre que lima y doma toda y cualquier rareza. Son como maravillas vivas, como seres extraordinarios a un paso de la fábula y del misterio. Son inquietantes.

Esta afición madrileña por lo extraño y singular raya a veces con la extravagancia. Me han hablado de un hombre que sólo es servido por autómatas que él mismo monta y desmonta, parecidos al hombre de palo que dicen construyó el toledano

Juanelo Turriano, y me cuentan de mujeres barbudas y de hombres con grandes tetas. Creo que me dicen estas cosas en cuanto saben que soy de Sevilla, donde suponen que se ven y se cuentan rarezas capaces de mover a curiosidad a las piedras, lo que es cierto, aunque no como aquí piensan.

En cuanto a maravillas inertes, he visto unas cuantas. En Madrid hay muchos que cultivan aficiones como las vuestras, aunque no buscan ni investigan piezas curiosas, tal cual es vuestro caso, si no que las compran y contemplan, y ahí acaba todo. Colocan esas piezas en pasillos abiertos al modo de galerías, con ventanas ajustadas a un tino muy preciso, como si hubieran sido abiertas en los muros pensando en la luz que ha de iluminar a esas cosas singulares y poner de manifiesto sus rasgos prodigiosos. Me llevan y me traen a esos almacenes de asombros, y así no me permiten trabajar demasiado, lo que tampoco me causa molestia, ya que para trabajar siempre hay tiempo, y sabéis lo que me gusta asombrarme. Gracias a ello he visto huesos de ballena y dientes de gigantes, un pellejo de animal que llaman armadillo, cubierto de conchas y púas, un basilisco de cristal, una calavera de marfil, una piedra de águila, una uña de la gran bestia, extrañas maneras de destilatorios, raros alambiques, varias piedras bezoares, un unicornio de barro con cuerno de narval y un rosario de ámbar contra la melancolía. Ha ocurrido en ocasiones que me he quedado embobado viendo algo de lo que os digo, y me he sorprendido en un estado en el que no sabía lo que pensaba por no saber lo que veía.

Habría visto muchas más cosas, pero algu-

nas de estas galerías sólo pueden visitarse de noche y con la compañía de gente muy principal. Creo, aun a riesgo de inmodestia, que esto no me costaría gran trabajo lograrlo, pues aquí corren las habladurías y rápidamente se sabe que te llevan y te traen, y en cuanto los rumores viajan, la gente se pega a uno. Pero tendría que dejar a Juana sola en casa, pues la noche es peligrosa, y no quiero. Habrá ocasión.

De pintura estoy viendo lo que no vi en mi primer viaje a ésta, cuando sólo pude visitar iglesias. Aquí la gente principal acumula cuadros como yo memoria. El marqués de Leganés tiene mil trescientos, y el conde de Monterrey pasa, según dicen, de los dos mil. Es tal esa pasión por la pintura, que una mujer de un criado de su majestad tiene diecisiete cuadros en su casa.

De los que llevo vistos, hay dos que exigen tiempo: uno de Tiziano, Danáe, es más hermoso que el que tiene el duque de Alcalá, y uno de Van Eyck, llamado El matrimonio Arnolfini, que es de pensar en él, por la seguridad con que se ha puesto lo que está en el lienzo, y por el ingenio con el que el maestro coloca al fondo un espejo turbador que me está quitando el sueño.

Quedaos con el contento, por ahora, de mi suerte y con el cariño del más torpe de vuestros discípulos.

DIEGO DE SILVA VELÁZQUEZ

PS. He visto al rey.
PPS. También he visto a la reina. Acaba de perder una segunda hija al año de su nacimien-

to. La anterior no llegó a cumplir el día de vida. Camina como si buscara el rostro de ambas en el halo de las velas y en los cristales empañados de las ventanas. Detrás de ella iba su cuñado, el infante Fernando, con el hábito negro de quien está dedicado al cardenalato, ceñido por una faja roja de la que colgaba, no sé por qué, una espada. Es un muchacho despierto, de mirada feroz. Iban solos, no sé hacia dónde. El único ruido de su paso fue el del abanico con el que se daba aire la reina.

A Rodrigo Caro

... Juana me preparó un desayuno de migas con huevos fritos y chocolate, y con eso en el estómago y un sombrero nuevo en la cabeza, aparecí en el Alcázar.

Vi pasar dos cambios de guardia en la antecámara, solo, sin otra compañía que la del ruido incesante que ocupa esta enorme casa, un hormigueo de consejeros, escribanos y papelistas que recorren pasillos, suben y bajan escaleras, atraviesan salones, entran y salen de los despachos y hacinan las antesalas, siempre con una mosca detrás de la oreja y el gesto de quien quisiera tener más ojos y más tiempo. Tengo la impresión de que en el Alcázar se envejece deprisa. Nadie se ha fijado en mí durante los días que tardé en hacer el retrato del rey y el del príncipe de Gales. O eso espero. Estoy aprendiendo a discernir las ventajas de pasar desapercibido. Me gustaría ser una sombra.

Me senté y casi me dormí, o sin casi, porque no sé si recordé vivamente o soñé con los bustos de cónsules y emperadores que tiene el duque de Alcalá en su casa, y en su colección de camafeos, ordenada con tanta pulcritud y esmero, y en el negro Caoba con los reflejos de su piel que tanto me desconcertaban hace años.

De repente sonó un violín. Abrí los ojos y vi que se me había caído el sombrero. El criado que apareció para hacerme entrar me sorprendió recogiéndolo, de modo que creo que entré en la cámara del rey echando chispas por la frente, quemando quizá el sombrero que me quité en cuanto estuve ante Su Majestad. Había una luz que para mí la hubiera querido mientras lo pintaba. El rey me miró en silencio, de pie. Su mano izquierda sujetaba el codo de su brazo derecho, en el hueco de cuya mano reposaba la barbilla. Un hombre con peluca, vestido de azul, tocaba el violín junto a la ventana.

—Es Henry Butler —dijo el rey, ladeando ligeramente la cabeza hacia el músico—, el violinista del príncipe de Gales, quien me va a enseñar a tocar ese instrumento que ya es mío... gracias a ti. Su música me calma el dolor de muelas.

El sombrero que yo sostenía entre los dedos agarrotados pesaba un quintal. Una ráfaga de viento corrió entre las cortinas y agitó un girón de visillo. El desayuno me viajaba por el cuerpo.

—Encima de esa mesa —dijo el rey, moviendo la cabeza de nuevo— verás una bolsa con lo que el príncipe ha decidido que sea tuyo, y junto a ella encontrarás un sobre.

Hizo una pausa y añadió:

—Llevas un sombrero muy elegante.

Eso fue todo, porque el rey hundió la barbilla en el pecho y giró sobre sus talones hacia el músico, dándome la espalda.

El sobre contenía un documento que al desplegarse exhaló una nubecilla de polvo para secar la tinta. Un documento que leí y volví a leer y releí no sé cuántas veces mientras seguía los pasos del criado que me condujo no sé cómo a través de pasillos, salones y escaleras hasta detenerse ante una pequeña puerta que abrió para cederme el paso. Yo le obedecí recitando de memoria para mis adentros lo que ya no se me olvidará jamás:

«Éste es el cuarto asignado para que trabaje en él Diego Velázquez, pintor de cámara, junto con los cuartos anejos y contiguos que llegan hasta donde comienza la escalera por la que se sube a la torre, para que viva en ellos con su esposa e hija, de modo que trabaje con tranquilidad, y descanse con sosiego.»

Así entré en mi casa, viéndome a una enorme altura sobre el camino que, a lo largo del río, ciñe por ese lado el Alcázar. El criado depositó un manojo de llaves sobre una de las muchas mesas de distintos tamaños pegadas a las paredes, y desapareció sin pronunciar una sola palabra.

El cuarto es amplio y da a otro más angosto y a un pasillo que conduce a otros dos, uno de ellos con hogar y el otro con una cama desnuda y una mesilla. Este último olía muy malamente. Abrí la ventana y miré debajo de la cama, aun-

que el olor no era de los de a bicho muerto. Cuando miré dentro de la mesilla vi el orinal, lleno y destapado. Sentí que aquello era un mal agüero.

Sin darme cuenta me había ido a un rincón del cuarto, pegándome a la pared. Allí se me doblaron las rodillas y me fui de culo al suelo, llorando.

Algún día sabré con precisión por qué lloraba, la razón de las lágrimas que enjugué rápidamente, poniéndome en pie, pues oí pasos que se acercaban.

El enano Pulgar avanzó por el pasillo con la precipitación de una nerviosa larva por el cañón de una escopeta, agitando sobre los hombros un tubo del que colgaba una cinta como si fuera su más adecuado estandarte. Se detuvo en la puerta del cuarto en el que yo me encontraba, con una enorme sonrisa en los labios, que se borró en cuanto su nariz respingó aleteante, mostrando los pelos de sus fosas.

—Lo siento, caballero —dijo con voz severa.

Reanudó su paso hasta la mesilla que abrió para sacar el orinal y lanzar su contenido por la ventana sin el menor titubeo.

—Éstas son cosas del maldito Algañaraz —masculló, volviendo a colocar el orinal en su sitio.

Yo no me había movido de donde estaba.

El enano desató el nudo de la cinta y desenrolló un papel que leyó extendiendo el brazo.

—Señor, se os asignan veinte ducados al mes, junto con médico y botica, sin que haya que entenderlo como salario, sino como merced.

Su mirada cayó entonces en mis manos cruzadas, y al seguirla volví a ver la bolsa que no había dejado de sujetar.

—Creo que el inglés os ha regalado cien escudos —dijo el enano.

Abrí la bolsa, conté el regalo y ésa era la cantidad exacta. Pulgar sonrió y dijo:

—El conde os felicita y me encarga que os diga que consigais un caballo de madera.

Enseguida os cuento lo del caballo de madera, pero ahora quiero seguir con el tema del olor, para que no perdáis de vista lo que esta ciudad es.

El enano traía también la orden de conducirme ante el padre Mariana, al que yo no había visto desde la primera vez que viera a Su Majestad, y que me recibió en un despacho oscuro, de los que dan al patio del rey, recalentado por los tapices que cubrían sus paredes. Había arañazos de luz entre las cortinas y una vela encendida en una mesa muy ocupada, como un fuego de San Telmo en un castillo de legajos. Incluso a oscuras hubiera reconocido el acento metálico de su voz.

—Los retratos del rey evitarán que pintes a Cristo como si fuera el cuadro de otro pintor.

Yo no supe qué decir.

Él estaba de pie entre los pliegues de una sotana brillante, y arqueado, encorvado de la cabeza a los pies sobre un punto ante él: el punto donde me encontraba yo.

Aquel despacho olía mal, tan mal como yo no había olido jamás, peor que aquel barco que llegó a Sevilla tripulado por muertos.

—Has pintado a Cristo en Emaús y en la casa de Marta y María como si esos episodios sacros fueran un cuadro dentro del cuadro pintado. Como si éste fuera lo cierto y aquél lo imaginario. Te fijas en una escena vulgar en la que pones a personajes vulgares ocupados en tareas domésticas de menor cuantía, y en uno de los muros que cobijan lo que pintas, pones un cuadro casual en el que está Cristo, lejano, borroso, casi irreconocible.

Dejó de hablar un momento, arrugó la frente y apretó atentamente las mandíbulas, momentáneamente concentrado en lo que hacía. De sus entrañas brotó un gorgoteo espeso al que siguió un ruido sordo.

—O quizá no es un cuadro lo que pones ahí, sino un ventanuco a cuyo través se puede ver al Redentor como una anécdota casual, al margen del asunto, que no tuviera nada que ver contigo como pintor... Quiero decir: algo con lo que sólo tuvieras una responsabilidad distante. No da la sensación de que te impresione ese acontecimiento religioso. Parece, por el contrario, que lo desdeñas.

Calló de nuevo e inclinó la cabeza. Su calva centelleó sobre unos ruidos internos y hoscos. Yo sentía correr el sudor por mis sienes y costados. Volvió a mirarme con un rápido movimiento de cabeza.

—No me refiero tanto a la religión —le dije— como a la devoción de la gente humilde, que no siempre sabe muy bien lo que pasa a su alrededor.

Sus ojos siguieron taladrándome en un silencio goteante.

—He pintado a santos y a la Virgen, a Dios recién nacido y a monjas.

—Hombres, mujeres y niños —dijo él, resoplando— que pueden ser el pariente de cualquiera.

Hizo entonces un movimiento de hombros y se irguió tirando del faldón de la sotana, cuyo vuelo se deslizó suavemente sobre un bulto que quedó a su espalda y que yo no había visto, una tinaja de boca ancha y lustrosa en la que empotró una tapa salida de no sé dónde. Luego avanzó más tieso que una escoba hasta colocarse detrás de la mesa.

—Yo me refiero a Cristo —gritó súbitamente, alzando los brazos como en una imprecación—. A la razón de la monarquía.

Y se dejó caer en un sillón que crujió bajo su peso.

—Estamos matando rebeldes y herejes, y quemamos ciudades que se han alejado de Dios, no por los cuadros que adornan nuestros muros, sino por la Altísima luz que ilumina nuestras vidas.

Su rostro relució sobre la muralla de legajos tan sólo un corto instante, porque tomó un documento de los que había montañas sobre la mesa, y al abanicarse con él, la vela se apagó.

—Retírate —dijo.

Le obedecí sin la menor dilación.

Veréis por estas cosas que os cuento que en todos los sitios cuecen habas.

A Rodrigo Caro

Conseguí el caballo de madera en un corral de comedias que llaman de la Cruz y es uno de los más recientes y vistosos de la Corte, donde me enteré muy oportunamente de que lo encontraría barato por haber caído un interdicto sobre la pieza que preparaban los cómicos, la Primera Parte del Reinado de Carlos V, *cuyo texto no gustó nada a una Junta que examina estas cosas según las instrucciones de don Gaspar de Guzmán para que nada se diga que pueda ser oído en su contra. Su autor, Lope de Vega, tuvo que salir a escena para explicar que los cómicos se habían quedado sin trabajo, él sin los 500 reales que hubiera cobrado por su obra, y el público sin espectáculo, con lo que se armó la de Troya. Esto pasa mucho últimamente, no tanto con lo de Lope como, y sobre todo, con lo que escribe Tirso de Molina, del que parece que esa Junta que os digo está dispuesta a que no vuelva a poner la pluma en el papel.*

Aunque no todos los escritores tienen tan mala pata. Antonio Hurtado de Mendoza y Francisco de Quevedo gozan de buena fortuna desde que han puesto la pluma al servicio de don Gaspar, quien de un modo preciso y riguroso va colocando a sus hombres en todos y cada uno de los puestos del Alcázar y del Gobierno, y así logra que del más bajo al más alto todos sean su mano para ejecutar las acciones que él desea, y sus ojos y oídos para saber las acciones y de-

seos de quienes no son él. Estas cosas me las cuenta el propio don Gaspar entre bromas y regocijos, aunque sé que le preocupan muy de veras. Desde que el rey añadiera a su título de conde de Olivares el de duque de Sanlúcar la Mayor, y le otorgara la Grandeza de España, no hay documento que no pase por sus manos o que no acabe en sus cajones, ni hay Consejo donde no consiga imponer su manera de ver las cosas y de llevarlas a cabo. Ese trabajo le quita el sueño, hace que el día le parezca corto y le obliga a engañar a la noche rodeándose de velas y bujías. Pienso que semejante tarea le ha de obligar a consumir tanta salud como sebo gasta para alumbrarse. Las piernas le comienzan a molestar y se queja del estómago. Pero está que no cabe en sí de contento y de orgullo ante el hecho de que el rey le deje hacer. Todo el poder es suyo, y yo pienso que gracias a ese poder estoy donde me encuentro y hago lo que hago.

De modo que me hice con el caballo por muy poco dinero, pues no les servía para la comedia con la que pensaban sustituir a la prohibida, y no os podéis imaginar quién me lo trajo a casa. Estaba yo intentando adivinar para qué podía querer don Gaspar un caballo de madera en mi casa, y examinando la composición que podría dar al cuadro, en el caso de que acertara al suponer que don Gaspar pensaba en un retrato aguerrido y glorioso, cuando oí por la escalera unos resuellos fortísimos que parecían de buey, y unos golpes y rechinamientos tremendos como si alguien se empeñara en sacar la barandilla de quicio. Juana salió de sus fogones, también so-

bresaltada, seguida de mi hija Francisca, que palmoteaba de gozo ante aquella transgresión del silencio y la rutina, y todos nos fuimos a averiguar aquel pandemónium que se nos venía encima. Apenas habíamos alcanzado el rellano cuando vimos ascender el caballo a trompicones por la escalera, como impulsado a sobresaltos por los mugidos de dragón que le seguían. Apareció primero la cabeza de ojos protuberantes y el cuello con su crin reluciente, luego las manos, hermosamente talladas, y bajo todo ello, sosteniendo el bicho y bufando por el esfuerzo, ¡el mismísimo Caoba! al que el padre de Juana no había sabido dar una dirección exacta en la que encontrarnos, ni dinero suficiente como para que se desenvolviera en Madrid sin buscar trabajo. Poco tardó, sin embargo, en encontrar éste de Hércules, trasladando bultos de un lado a otro de la corte, y en el que se había visto con el encargo de llevar un caballo de madera «a un pintor que vive ahora en el Alcázar», y cuando nos encontró y vio que de veras éramos nosotros mismos, el rostro se le hizo un par de ojos regocijados envueltos en una estrepitosa risotada que imprimió tal oscilación a su cuerpo bajo la carga, que por un momento pensamos que le íbamos a perder junto con ella por el hueco de la escalera tan penosamente coronada, y Juana, la niña y yo nos lanzamos a sujetarle por los vuelos del chaleco, con grave riesgo de vernos todos despeñados por el rellano y pateados por la bestia de madera que arrastramos hasta el estudio en cuanto recuperamos el aliento y la compostura. Yo me quedé con el caballo y Juana se llevó al

recién llegado a la cocina para que se refrescara y comiera, y cotillear con él a solas. En cuanto desaparecieron me encaramé al caballo y me imaginé las mil disparatadas cosas que podían haberle pasado a Caoba entre Sevilla y Madrid, y al mismo tiempo, entreveradas con ellas, las dos o tres composiciones más adecuadas al temperamento de don Gaspar, remedando posturas briosas y de intenso sabor guerrero. Al cabo de un buen rato de estar haciendo de tal guisa el berzotas, según giraba el cuerpo en busca de un ademán solemne de la mano, topé con la mirada de mi hija, acurrucada en un rincón y riéndose del modo más silencioso que imaginarse pueda. Me quedé como de piedra al verme como debía llevar un buen rato viéndome, y no se me ocurrió otra cosa que bajarme del caballo, coger a mi hija en brazos y ponerla en el lugar al que me había encaramado, donde se acomodó perfectamente a sus anchas, todavía sacudida por la risa y algo, supongo, por la sorpresa de encontrarse a tal altura, pues el caballo es un bicho enorme.

Por esto podréis ver que hacemos aquí la misma vida que allí.

Quedad con Dios.

DIEGO DE SILVA VELÁZQUEZ

P.S. El rey mandó exponer el retrato que le hice en la calle Mayor, frente a la puerta de la iglesia de San Felipe. Ahora todo el mundo sabe mi nombre. El maestro Pacheco le ha hecho saber a Juana su intención de venir a visitarnos. No sé si se le podrá disuadir de ese proyecto.

*Tras unos meses de ajetreo, llevó tan sólo unos
días en calma.*

A Rodrigo Caro

*... De verdad que no me explico cómo se
puede decir —según reza en algunos libros y es
opinión de quienes me merecen respeto— que la
autoridad se fortalece y acrecienta en medio de
la adversidad. Todas las noticias que llegan últi-
mamente a la Corte anuncian hechos contrarios
a nuestra buena fortuna, de suerte que la adver-
sidad reparte aquí un pan cuyo alimento resulta
tan frágil y vacío que hasta los más altos se des-
ploman ardientes y estremecidos, envueltos en
sudor como si fuese su naturaleza llevar el líqui-
do fuera y el sólido dentro.
Primero cayó enfermo el rey y después el
conde-duque. De éste daba pavor el poco volu-
men que producía en su lecho, bajo las sábanas.
De aquel era terrible su rostro hundido en la al-
mohada, como un camafeo en la nieve, con la
piel pegada al hueso y de su mismo malévolo
color. Y algo extraño, casi ominoso se apoderó
de este palacio, del que pareció que hubiera
huido la vida, pues nadie movió un dedo en los
despachos, ni se oyó un paso por los corredores
durante unos días en que el sordo murmullo de
las oraciones fue la única respiración de este
enorme animal que es el Alcázar. Podía verse a
todos los que aquí viven puestos de igual a igual
de hinojos en cualquier rincón o en medio de
cualquier pasillo, ante una imagen con una o mu-*

92

chas velas, rogando por la vida del rey, nuestro señor. Aunque no cundió tan devota lealtad. El silencio sentó sus reales en las iglesias de esta corte, en las que nadie rezaba, y desapareció de las calles, donde todos han gritado en contra de quien tan mal les gobierna y de quien tan mal hace que les salgan las cuentas, llevando tan mal los asuntos de la guerra. No ha faltado el recuerdo a voces de don Rodrigo Calderón, y hasta el Alcázar han llegado pañuelos manchados de sangre. Todos se sienten apretados y con miedo a que todo naufrague. Las flotas se pierden y las batallas también, de modo que la Corte se llena de pobres y de tullidos, y el ánimo se desbarata.

Un pañuelo ensangrentado apareció a los pies de la cama del rey. El aviso enderezó al conde-duque y le sacó de la cama hecho un espantapájaros. Me mandó llamar y me recibió apoyado en una muleta y con una peluca que le bailaba en el cráneo al agitarse por la furia que le abrasaba. Acababa de ordenar la detención del enano Algañaraz, y me pidió que no me moviera del lado del rey, que le velara día y noche y que fuera yo quien le diera de comer tras cerciorarme de la bondad de la comida.

Por eso he visto al rey a la luz del sol y de las velas, y he oído el gotear de sus sangrías mezclado con el roce de la arena al derramarse en el reloj. He seguido su respiración en la oscuridad sin atreverme a encender una vela por temor a molestarle y alterar su reposo, le he secado las sienes y humedecido los labios. A veces, al buscar los latidos de su corazón, he sentido súbita-

*mente en la mejilla el ardor de su queja. Todo
esto me ha llenado de confusión.*

<div align="center">DIEGO DE SILVA VELÁZQUEZ</div>

A Diego de Silva Velázquez

*Te he de decir que, para alivio de mi alma,
me llegó antes la noticia de la recuperación del
rey que tu carta contándome la pesadumbre y
angustia de su enfermedad. Gracias al desajuste
entre las cosas que ocurren y nuestro conocimien-
to de las mismas, leí tu carta como si fuera un
mal sueño del que hubiera salido ya, y eso me
sirvió de consuelo para las muchas penas que
nos abruman en esta época de cenizas.*

*Aquí el ánimo decae hasta esfumarse ante el
desaliento que oprime una vida sin nervio. Ape-
nas se ven unas velas en el puerto y sólo unos
cuantos mercaderes en el Arenal, tan pocos, que
su esquelético comercio no es otra cosa que la
confirmación de la apatía que nos envuelve.
Nunca había yo visto tal laxitud de espíritu y
tanta falta de ganas de cosas por hacer.*

*Esto no es adversidad —creo que, en reali-
dad, aún no nos ha pasado nada— sino pasmo
y desmayo por las primeras señales de que el
favor de Dios, ganado con la reconquista y resti-
tución de su reino sobre la tierra recuperada al
infiel intruso, comienza a perderse por razones
que nadie atina a señalar. De tal modo ignorantes
de nuestros pecados (que es un modo de ser ig-
norantes de nosotros mismos), nos encontramos*

en la incapacidad de señalar nuestra penitencia, y vagamos errantes por un desierto que nos viste y alimenta con sus espejismos. Si a eso se añade que esta creciente amenaza de derrota que nos empuja hacia la nada, podría venir a ser la evidencia de algún destino capaz de enmendarle la plana a Dios que nos lo ha dado todo, entonces el pensamiento se nubla y entristece aún más, sabiéndose al borde de una fosa, al borde de ese abismo que es la desesperanza, agujero tan lleno de nada que es imposible que salga quien cae en él, pues no hay número que salga del cero.

Padecemos tantas sangrías como si fuéramos un enfermo infinito o eterno. Luchamos contra los holandeses desde ayer, mañana lucharemos en Italia y pasado contra Francia, sin dejar de hacerlo contra los protestantes y en defensa del Imperio. Todo se nos va a ir en eso. Esta época tan sólo es adecuada para la excitación aventurera y juvenil.

La conclusión de todo ese frenesí exterior y toda esta desidia y pesadumbre interior, es que mi cabeza anda cada día más desconcertada y tullida para desentrañar el argumento de las cosas más allá de mis narices. Por eso me entretengo hojeando el Libro de los Secretos de aquel Luis de Vargas que no sabía pintar la diferencia entre la mano de un hombre y la de una mujer, y en ese libro miro y remiro sus bocetos de ciudades, edificios y paisajes, y me imagino países que adorno con la salud, la riqueza y la alegría de las que gozábamos en aquel tiempo en que las Indias abrían con generosidad para nosotros las cornucopias de sus tesoros, y nadie amena-

zaba nuestras flotas y éramos el vivo ejemplo de la fe y de la remuneración de nuestros servicios por su causa, aquella época que ya casi nadie recuerda porque hay que ser muy viejo para haberla conocido.

No sé si te acordarás de Fernando Peredo, aquel que volvió de esos mundos con fortuna para vivir tres o cuatro existencias, y mandó construir un palacio frente al río, en el que se instaló para nunca más salir de él, y hacía traer del siglo todo lo que de lo que le contaban acuciaba su interés, y pagaba a la gente por que le contasen historias de cualquier lugar en el que hubieran estado o del que tuvieran noticia, cualesquiera que fuesen, y del que se decía que rechazaba la compañía de mujeres porque había tenido amores con una circasiana. No me acuerdo de si llegaste a conocerle, aunque estoy seguro de que sí, pues tenía una tortuga majestuosa, y ya me extrañaría que no hubieras hecho todo lo posible por conocer al animal.

El viejo Peredo ha muerto con noventa y dos años o más, y poco antes de morir, cuando nada hacía prever lo inmediato de su fin, pues esas edades cualquiera sabe lo que pueden dar de sí, me llamó para contarme que al cabo de vivir setenta años con la tortuga, a la que nunca se atrevió a dar un nombre, le acababa de ocurrir algo pasmoso con ella, que colmaba todos sus anhelos. Era al principio de la primavera, y la tortuga había abandonado su ignorada guarida invernal para pasearse por el jardín, como siempre lo hacía con buen tiempo. Ése era el día que el viejo Peredo esperaba con mayor impaciencia, según

me dijo en cierta ocasión: «Llevo setenta años aguardando el final del invierno para verla salir de su guarida y confirmar con su presencia la llegada del calor. Y también llevo setenta años esperando un signo de retribución por parte de un animal tan difícil y terco».

El día en que visité al anciano Peredo en su jardín, el difícil y terco animal descansaba impávido y solemne sobre una piedra plana, con su caparazón de hexágonos marrones y verdes opacos pegado al suelo, espatarrado, con la cola curvada del modo más elegante y el cuello estirado y la cara picuda alzada insolente hacia el sol, inmóvil y misterioso como un sordo amuleto.

«Hoy ha ocurrido algo extraordinario —me dijo—. He encontrado a la tortuga en medio del jardín, recién salida de su escondite, creo, porque ayer no la vi. Y me ha entrado la alegría de siempre, así que me he inclinado para saludarla, y entonces ha alzado la cabeza para mirarme y he sentido, os lo juro, que me reconocía y le reconfortaba verme a su lado.»

Cuando me dieron hace unos días la noticia de su muerte, recordé la última vez que nos vimos y lo que me contó que le había pasado con la tortuga. Pensando en ello he llegado a la conclusión de que mi amigo Peredo ha muerto en paz y bienaventurado...

Que Dios cuide de todo.

<div align="right">RODRIGO CARO</div>

4. MADRID. SEPTIEMBRE DE 1628 - AGOSTO DE 1629

VELÁZQUEZ RECORDABA perfectamente al muerto, aquel hombre de cabeza aguda y frente color ceniza, cabello corto y revuelto, ojos hundidos, nariz chata de puente aplastado, oscuros labios eminentes, mejillas hundidas y con una S en cada una de ellas, gran corpachón, barrigudo y desaliñado, pantorrillas gruesas y pies grandes, siempre con un ropón de tela de saco vulgar ceñido directamente a la carne, bastas babuchas... Siempre le tuvo, desde entonces, en la memoria, como hombre peculiar y como modelo ocasional.

El maestro Pacheco le tuvo días sin cuento dibujando narices, frentes y orejas hasta conseguir el mérito suficiente para que le permitiera visitar el palacete de Peredo, adonde quería ir porque sabía que tenía una tortuga, esa que ahora le había sobrevivido.

El animal descansaba entre la hierba que rodeaba un estanque poco profundo, apenas una lámina de agua brillante hacia la que echó a correr y se lanzó en cuanto oyó los pasos del muchacho o vio al intruso con sus ojos protuberan-

99

tes y redondos como cabeza de alfiler. El aprendiz de pintor quedó sorprendido por la velocidad del animal —al que suponía lento— y absorto en el cambio de color de su caparazón, que de marrón oscuro pasó bajo el agua a una hermosa combinación de tonos brillantes verdes y ocres... Acuclillado a la orilla del estanque, oyó unos pasos tras él y por el rabillo del ojo vio avanzar al dueño de la casa, que se detuvo junto a él, adoptando idéntica postura.

—Tiene algo de caracol —dijo Peredo—, de calamar y de cangrejo, sin que pueda uno imaginar nada más distinto a esos animales que una tortuga.

Metió la mano en el agua y la atrapó.

—Si miras el caparazón por arriba ves que es redondo.

Dio la vuelta al animal y añadió:

—Pero si lo miras por debajo ves que es cuadrado. Los chinos dicen que es porque por arriba representa el cielo y por debajo, la Tierra, que para ellos es cuadrada.

Depositó la tortuga en la hierba, donde quedó inmóvil unos instantes, hasta que comenzó a sacar la cabeza poco a poco.

—Los negros de África tienen a la tortuga como símbolo del sexo femenino —dijo Peredo, recostándose en la hierba—. ¿Sabes que se ocultan para pasar el invierno?

—¿Los negros?

Fernando Peredo le miró con un punto de sonrisa en los ojos y en los labios.

—No —dijo, meneando la cabeza—. Las tortugas. Se ocultan y abandonan su escondite con

los primeros días de la primavera. Pasan todo ese tiempo durmiendo. Lo sé porque un día, cuando acababa de salir al exterior, la vi bostezar, desperezándose. Casi me sobresalté, pues fue como si una estatua abriera súbitamente la boca, sin dejar de ser estatua, o sea como si el movimiento de abrir la boca no se trasladara a los ojos y a las mejillas, a los músculos de la cara que la convierten en rostro y le dan expresión.

La tortuga había terminado de sacar la cabeza, firme al cabo de un cuello largo y delgado, con poderosos tendones que parecían tallados en un metal enmohecido. Su caparazón debía estar casi seco y ya no tenía aquellos hermosos y extraños reflejos de los que el aprendiz de pintor sólo había visto algo parecido, a veces, en la piel de Caoba.

La tortuga giró un poco la cabeza y se alejó de ellos lenta, pesadamente.

Con ese recuerdo en la cabeza, porque desde que recibiera la carta de Rodrigo Caro no le era posible pensar en otra cosa, llamó un día a Caoba —que parecía haberse instalado en algún lugar de la Torre, y andaba siempre trasteando silenciosamente en el taller, sin perder un detalle de lo que hacía el pintor cuando pintaba o preparaba los pigmentos— y le preguntó de dónde era, consiguiendo desconcertarle.

—¿Eres africano, Caoba? —insistió el pintor.

—¿Cómo voy a saber de dónde soy, señor? —respondió Caoba, con voz apesadumbrada—. Me trajeron de algún sitio, pero no sé de dónde.

—Pues vistes como si fueras africano.

Caoba pareció sorprendido.

—¿De veras, señor? Nunca hubiera pensado

tal cosa. Siempre he pensado que me vestía como los domadores de fieras y malabaristas que pasan por Sevilla.

El pintor sacudió, irritado, la cabeza.

—¿Has visto alguna vez una tortuga?

—Sé lo que es, señor, pero nunca he visto una viva.

—Entonces, ¿cómo sabes lo que es?

—Por los grabados del tío Pacheco.

—¿Tú mirabas esos libros?

—Sí.

—¿Por qué?

Caoba hundió la barbilla en el pecho y apretó los puños contra los muslos, mientras un ligero temblor se extendía por su cuerpo.

—No te preocupes, Caoba —se apresuró a decir el pintor, asombrado y violento—. No tiene ninguna importancia. Hay días en que me da por preguntar bobadas. ¿Qué estabas haciendo?

—Intento aprender a preparar los pigmentos, señor.

—Pues sigue, sigue en paz.

Caoba recuperó el aplomo y se alejó envuelto en los destellos de su chaleco y bombachos, vestido como un domador de fieras o como un malabarista. El pintor se preguntó por el paisaje en el que aquel hombre había sido un niño y por lo que hubiera podido animarle a contemplar los grabados de su suegro. Hasta que el recuerdo de la carta volvió a introducirse en su pensamiento.

De modo que el viejo Peredo había pasado setenta años aguardando un gesto de reconoci-

miento por parte de tan enigmático y distante animal, setenta años, setenta paréntesis invernales solo y emboscado en tan escuálida encrucijada, viendo pasar siembras, cosechas, sequías, estaciones, tormentas, gentes que llegaban a su casa para contarle historias reales e inventadas, flotas que alcanzaban el puerto o no lo alcanzaban, noticias de tesoros y naufragios, el goteo de la fortuna, recuerdos tenebrosos o radiantes, enfermedades y achaques, algún quebranto, terremotos, eclipses, pestes y galernas, trombas mortales para los balleneros, guerras y reyes y un número de vidas y muertes alrededor de tan extravagante esperanza, como fantasmas en un corredor de espejos cuya conclusión se ignora, pendiente del animal más extraño de la creación, lento como si pensara, aunque, en realidad, rápido como el hambre, lo más parecido, sin embargo, a un pisapapeles, jaspeado talismán eventualmente animado por una divinidad exhausta y nerviosa. Setenta años, empecinada cifra asombrosa, setenta millones de latidos en las sienes sin atender otra llamada ni otro sentimiento, con el alma apresada en la necesidad de decorar ese instante improbable en que concluya la espera, hociqueando con la mente por túneles y galerías subterráneas, pasadizos de tierra húmeda, goteante oscuridad, piedra caliente, imaginándose el espeso palpitar de aquel animal plegado, recogido, empanadilla de sí mismo, ensimismado en su propio escamoteo y en la certidumbre de una primavera setenta veces cálida y radiante, nueva o repetida más allá del tiempo de su amo avizor. ¿Qué Dios imperturbable y magnánimo,

capaz de añadir generosidad y misericordia a su capricho, acogería ahora y para siempre el alma anhelante del anciano Peredo, fallecido en tan envidiable sosiego?

El pintor abrió los ojos y se encontró ante el reflejo bermellón de un estriado banco de nubes en el cristal del ventanal abierto de su estudio, iluminado por una luz oblicua en la que flotaba un tenue polvo dorado, e impregnado de las rachas en las que se movía caprichosamente el olor de la carroña y la bosta putrefactas a lo largo del camino que bordeaba los muros de aquel lado del Alcázar... Un fuerte olor intermitente llevado de la tierra a las alturas por una brisa azarosa y seca que ejercía sobre el pintor un cierto poder narcotizante cuya terca laxitud sólo desaparecía con las brumas y nieblas transparentes que amaneceres y crepúsculos extendían sobre el velo azul pálido de la ondulada llanura a la que unos desperdigados alcornoques y olivos esclavizaban y fijaban, como al silencio las campanadas que desgarraban el aire de Madrid al caer de la tarde.

Se restregó los ojos con los puños y parpadeó, desperezándose y buscando la jarra de agua que su hija, su mujer o Caoba dejaban siempre en algún lugar del estudio, junto con un pimiento frito o un arenque cuyo olor se añadía a la miasma que escalaba pertinaz los muros del Alcázar y se colaba en él precisamente por aquel ventanal de su estudio, según le gustaba imaginar a solas, sonriendo.

Encontró la jarra y su colación —un arenque seco— en un taburete al pie del retrato del conde-duque a caballo, cubierto por un paño amarillo

de largos pliegues triangulares hasta el suelo. Bebió con ganas y, al dejar la jarra en donde la había encontrado, captó el destello de un movimiento en el otro extremo del largo pasillo.

El destello desapareció en una sombra espesa que avanzó rápida y silenciosamente.

—Eres el sigilo hecho hombre —dijo Velázquez.

La satisfacción brilló en la mirada astuta de Lorenzo Pulgar, detenido en el hueco de la puerta.

—El rey está hecho una fiera —dijo el enano.

Velázquez le miró sin hablar. El enano separó las piernas, puso los brazos en jarras y se alzó un par de veces sobre los talones.

—¿Cómo es posible? —preguntó el pintor.

—No acudiste a recibir a Rubens. Llegó anoche.

—¡Jesús! Se me olvidó.

Lorenzo Pulgar se llevó una mano a la enorme hebilla que cerraba su jubón sobre la banda rosa que lo cruzaba.

—Seguro que viste brillar mi hebilla en la oscuridad.

—Pulgar, todo tú eres un fulgor.

El enano dio unos pasos por el estudio, se quitó el sombrero y agitó con orgullo su bien peinada cabellera.

—¿Sabes lo que hizo?

Y siguió hablando sin aguardar respuesta:

—Se bañó, se cambió de ropa, se perfumó y se fue de putas con el rey.

Con un aire vagamente enigmático, añadió:

—Sé de buena tinta que al regresar del feste-

jo encontró un pañuelo ensangrentado bajo su almohada.

—Te refieres a Rubens.

—Desde luego.

—¿Cómo lo sabes?

—Un enano debe saberlo todo.

Velázquez se sentó en una banqueta.

—Tenía entendido que Olivares había mandado detener a Huanca Algañaraz.

—Así lo hizo. Pero lo dejó en libertad al poco tiempo.

—¿Por qué le consiente esas chanzas?

Pulgar buscó un lugar donde sentarse. El pintor retiró su colación del taburete y le hizo un gesto para que se sentara allí. El enano lo hizo.

—Le teme.

—¿Quieres decir que el conde-duque teme a Algañaraz?

—Eso es exactamente lo que quiero decir.

—¿Qué tiene Algañaraz que pueda causar temor a don Gaspar?

El enano movió lentamente los hombros.

—Se dice que es un hechicero, un mago... Un nigromante.

—¿Y la Inquisición no hace nada al respecto?

—¿Cómo van a acusar a un enano? Sería como acusar a una cucaracha. Y ¿qué harían los sacerdotes con un diablo tan miserable como para tener tratos con una cucaracha?

—Estás desbarrando.

—No tanto. Algunos nigromantes piensan que el diablo es una cucaracha. Por eso se las comen.

—No es posible.

—Claro que lo es. Los nigromantes se comen al diablo del mismo modo que los cristianos nos comemos a Cristo en la Eucaristía.

El pintor arqueó las cejas y, ayudándose con la punta de un pincel, troceó el arenque, del que ofreció un pedazo al enano.

—¿Quieres?

El enano hizo un gesto de asco. Velázquez se llevó el trozo a la boca y masticó despacio, con la mirada perdida más allá del ventanal, y las manos ocupadas en la limpieza mecánica del pincel que acababa de utilizar.

—Vas a oler a barco comiendo eso que comes —aseguró el enano—. ¿No ganas para otra cosa?

—No seas impertinente, Pulgar —respondió Velázquez, recordando que Juana, su mujer, llevaba unos días diciéndole que vivían de milagro. Los únicos que cobraban con puntualidad en la Corte eran los enanos.

—¿Dónde anda ahora el maestro Rubens?

—Ha improvisado un estudio en las bóvedas y está trabajando allí. Todo un espectáculo.

—Pues vayamos a verle —decidió Velázquez, dejando el pincel sobre la mesa en la que descansaba la última carta recibida de Rubens, en la que leyó de nuevo lo que más le había llamado la atención: «No tengo tiempo para detenerme en nada».

Un criado les franqueó el paso a las bóvedas donde tuvieron que avanzar entre varias hileras de damas y caballeros en un silencio vigilado por el crujir de las ropas al apretarse entre sí. El pintor de Flandes, vestido con un hermoso jubón estofado de raso verde, a juego con las calzas, y

107

un coleto de cordobán, con una pluma verde en el sombrero negro, tan rubio como el rey y casi tan resplandeciente bajo la luz más generosa del día, abocetaba con tiza y sanguina un paisaje con columnas y niños o ángeles y una mujer desnuda en primer término. Sentado en el suelo, hundido en un almohadón cuidadosamente exento, un criado, ataviado como si fuera un paje de Bruselas, leía en voz alta a Tácito, en latín, otro escribía la carta que el flamenco dictaba en francés, y un tercero, más alejado, tocaba el armonio. Junto al flamenco, Velázquez reconoció a Vittorio Siri, embajador de Venecia, que entrecortaba susurros cuando el artista dejaba momentáneamente de dictar.

Asombrado por aquel inaudito despliegue de actividades simultáneas, e interesado por el boceto tizianesco, Velázquez avanzó inconscientemente hasta encontrarse a dos pasos del caballete. Rubens se percató de tan cercana presencia, suspendió su respuesta al veneciano, y envolvió al pintor en una fría mirada que exigía distancia.

El sevillano tragó saliva antes de hablar:

—Señor, soy el pintor...

No pudo seguir hablando.

—Otro artesano más, probablemente prescindible —le interrumpió el flamenco en un castellano perfecto, agitando en el aire una mano tachonada de anillos, para volverse acto seguido a su trabajo, a su dictado, a su atención a la música y a Tácito, y a sus comentarios con el embajador.

Velázquez giró sobre sus talones y abandonó

las bóvedas sacando chispas al suelo con la mirada que no levantó hasta encontrarse en el pequeño y escondido salón donde colgaba el requisado retrato del duque de Lerma a caballo, pintado veinte o más años antes por quien le acababa de ofender de un modo tan estúpido. Porque no era su mayor herida la de la ofensa, sino la de la estupidez de un insulto en labios de un artista con el que se carteaba hacía tiempo, si bien jamás se habían visto, y esa estupidez le irritaba de un modo salvaje y sentimental hasta el punto de rechazar entre lágrimas, ante aquel lienzo poderoso, una manera de pintar domeñada por el poder y puesta simplemente al servicio de la gloria, una mirada de pintor sin intimidad ni secreto ni reserva, entregada a la breve elocuencia de la ropa y el gesto, un modo de hacer las cosas como si todo dependiera de la consecución de un lugar en el mundo... Aquel a todas luces excesivo aquelarre de oropeles y brillos crepitantes. ¡Semejante caballo!

Y se detuvo a buscar en los cautelosos repliegues de su espíritu hecho polvo los rastros o indicios de la envidia que por encima o por debajo de la afrenta a su amor propio, había de actuar como ingrediente antiguo del avinagrado escozor que ocupaba sus tripas, y como preciso y verdadero estímulo para lo que estaba pensando de aquel cuadro sin embargo magnífico. Sentía la piel tensa e incandescente en las sienes, el estómago vacío y el pecho angustiado por los estruendosos latidos de su corazón.

Incapaz de encontrar el pecado que buscaba, y abrumado por la ira, regresó a la torre como

si fuera el niño que un día había sido y recorriera la orilla del Guadalquivir transformado en inhóspito pantano.

Juana le esperaba sentada junto al ventanal. Fuera, unas hebras plateadas y azules atravesaban el polvo de arcilla caliente suspendido en el vaho de la atmósfera. Una luz dorada ardía suavemente en el cuello de su mujer, acariciando con melancolía jovial su falda de crinolina. El pintor se dio cuenta de que ella ignoraba lo que había ocurrido. Tosió y abrió los brazos para recibirla y estrecharla entre ellos.

—Vas a tener un aprendiz —susurró Juana, rozándole con los labios la oreja y apretándose contra él.

—No sabe lo que le espera.

—Ni tú lo que te tengo que decir.

—Dime.

—Con Caoba instalado aquí, aunque no he logrado averiguar dónde duerme, lo mejor es que tengas un aprendiz. Debemos guardar las formas.

—¿Y de dónde saco un aprendiz?

—Yo he dado con él.

—Eres admirable.

—Se llama Juan del Mazo.

—¿Y a Francisca le gusta?

—¡Claro que le gusta! —exclamó Juana, zarandeándole—. ¿Crees que soy tonta?

El pintor notó que el cuerpo de su mujer se envaraba súbitamente e intentaba retraerse, lo que trató de impedir mirándola a los ojos. Pero ella tenía la mirada en un punto a su espalda. Él rompió el abrazo para girar sobre sus talones

en busca de lo que atraía la atención de su mujer, y encontrarse ante Rubens.

El flamenco mostraba un rostro apesadumbrado y adelantaba la mano derecha en la que más que llevar, enseñaba el sombrero.

—Señor —dijo el flamenco—, estoy aquí para rendir las más sinceras excusas y rogar benevolencia hacia mi injustificable actitud, y ofreceros la reparación que estiméis conveniente.

Acentuó su inclinación y añadió:

—Estoy a vuestra disposición. Ignoraba que erais quien sois.

—Cubríos, por Dios —pidió Velázquez, colocando una mano en su hombro—, y dirigíos a mí sin ceremonias. Somos amigos, y yo era el único advertido de la presencia del otro. Abracémonos.

Así lo hicieron, con algo de torpeza por ambas partes.

—Ella es mi esposa, Juana Pacheco, hija de mi maestro. Juana, él es Pedro Pablo Rubens.

El recién llegado se apresuró a besar la mano que tímidamente le ofreció la dama.

—Querrás tomar algo —sugirió Velázquez.

—No, no. Gracias. He desayunado muy fuerte. ¿Puedo...? —preguntó el flamenco, dirigiéndose al cuadro cubierto sobre el caballete.

—Desde luego. Estás en tu casa.

Juana compuso una mueca admirativa y jocosa, fuera de la vista de Rubens, entretenido en el descubrimiento del cuadro, a la que Velázquez respondió con un rápido gesto para que les dejara solos.

—Espléndido —afirmó en voz baja Rubens al ver el retrato del conde-duque de Olivares a caballo.

—Hablas un castellano muy bueno.

El flamenco le respondió sin separar la mirada del cuadro.

—También hablo latín, francés, inglés, italiano —y se detuvo de golpe, consciente de su vanidosa locuacidad y embarazado por ella.

—No tengo nada contra la vanidad ni contra la arrogancia —dijo Velázquez, sonriendo levemente—. Se dice que así somos los españoles. Y si estuviera en mi carácter, también yo sería vanidoso y arrogante.

—Te juro que lo serías con todo derecho.

—Lo sé.

Rubens le miró de hito en hito antes de hablar.

—Me han dicho que eres un hombre silencioso y taciturno, casi hosco.

—Yo quisiera para mí el don de las lenguas, de modo que pudiera entender todo lo que quisieran decirme, y el de la filosofía, para callarme cuanto se me pudiera ocurrir.

—Tienes el don de la pintura.

Velázquez se encogió de hombros.

—Este retrato es extraordinario y rotundo... Tan distinto del mío... ¿Recuerdas mi retrato del duque de Lerma?

—Suelo verlo. Es más, lo acabo de ver.

—Quieres decir... Esta misma mañana, después de...

Velázquez asintió en silencio. Una sombra de irónica tristeza cruzó su mirada.

112

—Pintaste a Lerma como brotando del cuadro, alejándose del fragor de las armas para lanzarse sobre quien contemple su retrato.

—Así era Lerma... O así quería ser.

—No le conocí.

—Aquí, sin embargo, el conde-duque está lanzándose al combate. Este cuadro no es un canto de victoria, sino una arenga de combate.

—Es un retrato ejemplar, porque don Gaspar quiere ser ejemplar. Lo retraté con la energía de quien se lanza a la lucha, no con la satisfacción de quien ha triunfado. Y también quise poner en el retrato la voluntad de quien no está dispuesto a hurtar el cuerpo a la dura brega.

Rubens aceptó en silencio la invitación a que se sentara en una silla de tijera junto al ventanal.

—Aunque lo que más me interesaba —añadió Velázquez, recostado contra la grupa del caballo de madera que era también parte del retrato— es el fondo: el polvo, el humo, el estruendo y el estrago del combate.

El flamenco permaneció mudo, sin separar los ojos del lienzo.

—Y quería pintar el temblor de los brillos dorados en la banda y la coraza, como pendientes del resultado de la lucha por recuperar el reposo... Lo que más me gusta es ese destello blanco en la coraza negra.

—La vida se compone de pequeños detalles —dijo Rubens, tras un profundo suspiro y como si no acertara a decir otra cosa.

—La vida, amigo mío, es un pequeño detalle.

Rubens le miró sobresaltado, antes de regresar al lienzo.

—¿Qué batalla es ésa? —preguntó.

—Supongo que es Breda.

—Yo estaba allí cuando cayó la ciudad. Hice entonces el retrato del general Spínola.

—Si estabas allí has de saber más que yo de guerras y combates.

—Yo sé de eso desde que era un niño. Mi madre me llevó a Amberes cuando yo tenía diez años. Las ruinas de la ciudad aún humeaban... Conocí a un viejo soldado ciego que todavía recordaba por las noches, cuando trataba en vano de conciliar el sueño, el lívido rostro del duque de Alba en su armadura de hierro.

—Es una guerra más vieja que nosotros —dijo Velázquez, impresionado por la emoción que transmitían las palabras del flamenco.

—Todas lo son. La guerra es vieja, correosa e inagotable, al parecer.

—¿Es cierto que estás en Madrid con alguna propuesta de los holandeses a favor de la paz?

Rubens no manifestó extrañeza ni sorpresa alguna ante lo que Velázquez podía o parecía saber, aunque tardó en hablar, como si sopesara sus palabras y el alcance de su respuesta.

—Los holandeses no quieren la guerra. Hace un par de años me encontraba en Delft negociando la paz entre España, Inglaterra y la república de Holanda. En aquel momento teníamos la paz al alcance de la mano. La regente Isabel Clara Eugenia deseaba la paz, y el general Spínola la aconsejaba. Inglaterra estaba dispuesta a suspender su apoyo a los rebeldes, y éstos se

encontraban al límite de su esfuerzo. En aquel momento la guerra era el proyecto más descabellado...

La voz de Rubens se convirtió en un susurro acerado. Levantó una mano y movió hacia el retrato del conde-duque un dedo tembloroso.

—A este hombre no se le ocurrió entonces otra cosa que sugerir un acercamiento entre España y Francia, con lo que el frente enemigo sacó fuerzas de flaqueza y se consolidó frente a lo que Holanda podía esperar de semejante alianza.

Siguió hablando puesto en pie y escogiendo cuidadosamente sus palabras.

—Ahora nos encontramos ante un riesgo de mucha mayor envergadura. La rebelión del duque de Nevers en Mantua puede ser una trampa tendida por Francia para que España pierda el control de sus territorios en el norte de Italia. ¿Te imaginas lo que eso significa?

Velázquez negó con la cabeza.

—Todo el poder español en el continente depende del llamado Camino Español, una ruta militar que une Italia con Flandes y Alemania, por la que fluyen las tropas hacia donde haga falta, como fluye la sangre por las venas. Francia lleva años intentando romper ese camino de hierro.

—Si eso está tan claro, ¿dónde se encuentra la trampa?

—La trampa consiste en hacer creer al conde-duque que cuenta con las fuerzas y el tiempo suficientes para resolver la rebelión de Mantua antes de que los franceses puedan avanzar sobre el norte de Italia.

—Pero, ¿no están los franceses ocupados con la sublevación de los hugonotes en La Rochela?

—Esa es justamente la cuestión. El general Spínola está a punto de llegar a la Corte con los últimos informes y su evaluación de los hechos. No puedo decir más.

—Podemos seguir hablando de pintura.

El flamenco resopló y miró al sevillano con una débil sonrisa de agradecimiento.

—Tengo el proyecto de copiar unos cuadros de Tiziano y retocar algunos míos. Quiero pintar y ver.

—Podemos ver juntos... Aunque pintemos por separado.

Spínola llegó, en efecto, tal como Rubens había anunciado.

El Alcázar se replegó en sí mismo y junto a los muros de sus habitaciones, despachos y covachuelas se alzaron otros, invisibles y más impenetrables, que ocultaron lo que durante meses se discutió enconadamente. El secreto del Alcázar y el chismorreo y los panfletos contra un gobierno que maleaba la moneda y subía los impuestos, se encontraban por la noche en la intermitente estela de ascuas que a lo largo de la calle Mayor señalaba las fiestas y saraos donde la política buscaba otros medios de persuasión en cuanto caía la tarde.

Pero esas fiestas eran el simulacro del silencio y también de la palabra. Hablar significaba un riesgo no menor que el callar, pues el silencio podía ser la evidencia del temor surgido de

la culpa necesitada de mutismo. Nadie sabía qué preguntar ni qué responder. Quevedo defendió en cierta ocasión al apóstol Santiago frente a los carmelitas que buscaban el triunfo de santa Teresa como emblema de la monarquía española, y su opinión le valió ser tomado por partidario de la guerra. Pero después señaló la pesadumbre del vasallo bajo el agobio creciente de los impuestos, señalando directamente al rey —«a cien reyes juntos nunca ha tributado / España las sumas que a vuestro reinado»— y al gobierno —«un ministro, en paz, se come en gajes / más que en guerra pueden gastar diez linajes»— en un extenso memorial de sinsabores y desdichas que le costó el destierro y la prisión.

Lo que hoy parecía eficaz y sesudo mañana podía ser frívolo y baladí. La gente aprendió a poner cara de circunstancias. Mirar se convirtió en un modo de leer, y las fiestas de la Corte se transformaron en un espectáculo para la vista, donde la lengua no tenía a qué atenerse que no fuera evitar toda y cualquier sospecha. La vida se hizo cautela e introspección.

Velázquez asistió una tarde a una comedia representada con gran pompa en honor de los reyes, que se sentaron en el centro del corral, en la unión y convergencia de todas las miradas. Cuando se alzó el telón, el escenario mostró un tapiz con el retrato gigantesco de la Real Pareja, y por un instante, el pintor sintió que el mundo contemplaba enmudecido a la monarquía y ésta, no menos silenciosa, a sí misma. Aquella noche el pintor soñó con un enorme espejo en cuya entraña ardía una hoguera hacia la que cabalgaba el conde-duque.

Ni siquiera en el Alcázar sabían todos lo que a ciencia cierta se exigía de ellos. Aconsejar la prolongación de la guerra entrañaba la exigencia de más dinero y esfuerzos a un país cuyos recursos comenzaban a escasear de un modo alarmante. Pero sugerir la paz podía inducir la sospecha de traición por desconfianza hacia las propias fuerzas, e incluso dar paso a un indicio de herejía por suponer la creencia en el abandono de Dios, por Quien se combatía al hereje y junto Al que se pugnaba por el triunfo.

—Si al fin deciden ir a la guerra —le dijo un día Rubens a Velázquez camino de El Escorial— será porque el conde-duque cuenta con que los rebeldes hugonotes detendrán al francés en La Rochela, y calcula que la podrá ganar en poco tiempo. Una cuenta y un cálculo erróneos. En su dilatado orgullo ignora que se necesita muy poco para iniciar una guerra, y que es muy arduo alcanzar lo suficiente como para concluirla.

En El Escorial, Rubens insistía en las cualidades de Tiziano, Tintoreto y el Veronés, pintores a los que consideraba asombrosos y ejemplares, ante un Velázquez empeñado en hacerle reflexionar más y mejor sobre Caravaggio y lo que el sevillano llamaba «el mundo de la penumbra» insinuado en sus cuadros. El flamenco escuchaba con atención, rumiaba lo que oía, y retomaba incansable su discurso sobre la luz. A veces buscaba el modo de sacar de sus casillas a Velázquez.

—Tanto hablar de la penumbra y no he visto un solo cuadro tuyo donde se pinte el claroscuro.

—Es cierto —le respondió Velázquez, sin

mostrar alteración alguna—. Pienso mucho en ese misterio, aunque no consigo penetrarlo. Todo lo que se me ocurre a ese respecto me parece un artificio en cuanto lo medito un poco.

Rubens le habló de un cuadro que había pintado para un burgomaestre de Amberes, en el que había resuelto con cuatro puntos de luz la escena de Sansón dormido en brazos de Dalila, con los filisteos en la puerta dispuestos a encadenar al héroe.

—No se trata de puntos de luz —comentó entonces Velázquez—. Esa manera de resolver el asunto es lo que hace de la cuestión un problema de laboratorio. El misterio que hay que desentrañar, en mi opinión, no tiene tanto que ver con los puntos de luz y su pugna con la sombra, sino con la luz y las tinieblas. Me refiero a una luz fuera del cuadro y a una tiniebla que también procede del exterior de la escena.

Rubens le dijo un día, medio en broma, que debería haber nacido en el Norte en vez de tan al Sur como era el caso, con lo que las brumas septentrionales le habrían familiarizado con la luz de un modo paradójicamente más adecuado que la radiante claridad meridional. Velázquez le manifestó su opinión de que todos los seres humanos nacían donde debían, lo que dio lugar a que el flamenco musitara «No todos» con un tono insólitamente lúgubre. Sorprendido por aquel inesperado elemento mercurial en un carácter que consideraba, quizá precipitadamente, sólido y estable, Velázquez cambió de conversación y condujo al flamenco al salón donde colgaban los lienzos de Sánchez Coello, de cuya existencia, según

el sevillano, no había sido capaz de darse cuenta el flamenco en su primera visita a España, veinte años antes, cuando renegó tozudamente de cuantos pintores había dado España.

Rubens era testarudo, obstinado y terco, y Velázquez, condescendiente, remiso y transigente, incapaz, al cabo, de dar dos higas en el esfuerzo de hacer prevalecer su punto de vista o cambiar el de aquel hombre de quien le fascinaba el carácter exuberante y orgulloso, y en el que investigaba con similar atención su habitual desenvoltura y un secreto rencor que respiraba en algún rincón no del todo domeñado de su alma vibrante.

Las discusiones sobre pintura se convirtieron en una manera de ponerse a trabajar. Velázquez buscaba el modo de que el flamenco pusiera todo el músculo en la tarea del cuadro y hablara súbitamente de cualquier otra cosa. Comenzó a pintar sentado y recuperó aquel hábito infantil de adormilarse ante el lienzo, pensando en lo que había de pintar y a la espera de algún acontecimiento que le alejara del cuadro, aguardando pacientemente el momento en que Rubens se detenía en su trabajo ante el caballete y comenzaba a hablar para sí mismo, pero en castellano, como si no le abandonara la conciencia de verse acompañado, que a tal punto llegaba su exquisita educación.

—Piensan que saben, pero no saben —le oyó decir un día—, porque piensan, pero no ven.

No dijo más; permaneció inmóvil frente al caballete, taladrando con la mirada fija la pintura distribuida en el lienzo, mientras un pálido de-

saliento se apoderaba de sus hermosas facciones, hasta que, suspirando casi desconsoladamente y con el ceño fruncido, reanudó su tarea.

En otras ocasiones no era tan lacónico ni tan enigmático, como aquella en que consiguió la sorpresa del sevillano al ponerse a trabajar en una *Adoración de los Magos* que había terminado muchos años antes y que parecía estar examinando de un modo circunstancial o rutinario. De repente, y animado por una idea repentina, mandó que le llevaran lienzo y tablas y añadió luz y materia, ángeles por arriba y espesura por el margen.

—¿Qué pretendes? —preguntó en un susurro el sevillano, estupefacto ante aquella desconcertante labor de ampliación.

—Es un capricho. El óleo tarda en secar cincuenta años, quizá más. Este cuadro se lo vendí a don Rodrigo Calderón, en la subasta de cuyos bienes lo adquirió don Felipe IV, según me hizo saber oportunamente. Ésta es mi oportunidad de quedar graciosamente con Su Majestad, dándole algo más de lo mío en lo que ya es suyo, y de añadir óleo nuevo al viejo en una mezcla cuyo resultado final no veré yo, pues tengo cincuenta y dos años.

Calló durante un momento, sin dejar de pintar, haciendo pasar la lengua entre los labios apretados. Luego, añadió:

—Para cuando nada quede de mi carne y mis huesos comiencen a calcinarse en la tumba, mi pincelada nueva no habrá terminado de secarse, mezclada con la vieja. Bueno, ambas serán ya viejas para entonces, espero, pero seguirán dicién-

dose algo entre ellas cuando yo esté definitiva-
mente mudo, y quizá la memoria de esa conver-
sación fuera del límite de la muerte, me acom-
pañe hasta el Día del Juicio Final.

Una tarde, al regresar de El Escorial, el ca-
rruaje aminoró la marcha entre nubes de polvo
para tomar la curva impuesta por un torvo pe-
ñasco, y al otro lado del camino vieron una mula
reventada bajo una nube de moscas que se ex-
tendía hasta el semicírculo de muchachos que
contemplaban el cadáver del animal sentados,
inmóviles, sin que pareciera que hablaran entre sí,
con las rodillas cubiertas de costras y las cabezas
rapadas a pellizcos. Unos cernícalos se dibuja-
ban a lo lejos, sobre un horizonte azul y violeta.

—Ese violeta se hará verde en unos instan-
tes —murmuró Velázquez.

Rubens no dijo nada, pendiente de la vaca
muerta y de los muchachos que la rodeaban,
hasta que la imagen se perdió de su vista, forza-
da sobre el hombro.

—Éste es un país curioso —dijo, tras devol-
ver sus ropas a la compostura que el esfuerzo
de retorcerse para mirar hacia atrás había des-
concertado—, en el que deciden la guerra quie-
nes no la hacen. El gobernante holandés tiene el
sabor de la guerra metido en la garganta y la
mano encallecida por la espada.

Sacó un pañuelo para limpiarse los ojos, y si-
guió hablando con la mirada puesta en el ca-
mino.

—He visto combatir al rey de Francia, y a
Richelieu gritar como un energúmeno ante los
muros de La Rochela. Hasta el Papa... —Apretó

122

los labios y miró con aprensión a Velázquez—. ¿Sabes cuál es la equivocación de Olivares?

—¿Está equivocado?

—Él lucha por la conservación de la monarquía y por su reputación. Y es posible que no le falte razón en lo tocante a que una merma de lo uno o de lo otro, por pequeña que sea, pudiera ser el hueco por el que entrara la devoración del todo. Pero es incapaz de ver más allá de su orgullo, y de comprender que quienes le combaten, saben que se encuentran en una guerra que no acaba en los muertos de la campaña y de la derrota, sino en la horca para quien tenga algo que decir de lo que piensa.

—No creo que el duque de Nevers tema por lo que pueda pensar o decir. Se le hará la guerra por arrebatar Mantua a su dueño y por no respetar a su señor. La obediencia se niega con la rebeldía, y la rebeldía se paga con la muerte.

—No es tan sencilla la cosa. Ni tan simple. Yo he pasado tiempo en Mantua y sé lo que se siente allí y lo que se piensa en Roma. Esos pequeños estados se sienten débiles porque son pequeños y están rodeados de poderes ambiciosos, y fuertes porque de ellos depende el contacto entre los Habsburgo de Viena y los de Madrid, y saben que ese contacto se rompe en cuanto ellos se alían con Francia, con la que siempre han coqueteado y nunca dejarán de hacerlo. Y en Roma se piensa que la fuerza de los Habsburgo es buena hacia fuera, cuando lo principal es luchar contra el protestantismo, y mala hacia dentro, hacia cualquier merma del poder del Papa. ¿Acaso no fue Urbano VIII, el mismísi-

mo Papa quien concedió la licencia para que el duque de Nevers sacara del convento a una biznieta de Felipe II y se casara con ella, reforzando así aún más su posición en Mantua, sin avisar al emperador y al rey de lo que estaba haciendo, de la intriga en la que se ha metido hasta las cejas?

—Yo no tengo por qué saber esas cosas —dijo Velázquez, con una voz tan baja que apenas se escuchó entre el traqueteo del carruaje.

—Te diré más.

Hurgó en el interior de su coleto y extrajo un papel arrugado que alisó contra el muslo.

—Esto es una carta de Roma a París, en la que se dice textualmente: «Luis XIII debe enviar un ejército sin esperar a que caiga La Rochela, pues la intervención en el asunto de Mantua place tanto a Dios como el asedio al baluarte de los hugonotes. Si el rey aparece en Lyon y se declara a favor de la libertad de Italia, el Papa, por su parte, levantará también un ejército y se unirá al rey de Francia».

Velázquez retiró la mirada del horizonte sobre el que se disipaba el verde efímero de aquel atardecer extrañamente acuoso, y se recostó en el incómodo asiento.

—¿Sabe eso don Gaspar?

—Él y el rey lo saben. Y no ignoran que el cardenal Richelieu es un demonio que al igual que ofreció a Dinamarca un millón de libras para que atacara Alemania, ahora le ofrece a Gustavo de Suecia cuanto necesite para volver a atacar a los Habsburgo. Y hace lo mismo para intentar que los turcos avancen sobre Hungría. Mientras tanto, aquí suponen que La Rochela aguantará

eternamente, sin darse cuenta de que lo que Richelieu prepara es una trampa... Una trampa mundial. Es muy fácil, oh España, en muchos modos, que lo que a todos les quitaste sola, te puedan a ti sola quitar todos.

—Eso es de Quevedo.

—Sí.

—Yo no hablo de estas cosas con el rey. De hecho, hablo con él mucho menos que tú.

—Ahora vas a hablar con él, y te vendrá muy bien saber lo que te he contado.

El rostro de Velázquez manifestó una inquieta sorpresa. Una sombra de recelo atravesó su mirada.

—No consigo hacerme una idea de a qué te refieres.

Rubens arqueó las cejas y dejó pasar unos instantes de silencio.

—Vas a ir a Italia.

Velázquez dejó escapar de un golpe la respiración que contenía.

—¡No es posible!

—He pensado mucho en ello. No necesitas las brumas del Norte, sino la pintura italiana. He hablado con Su Majestad y le he convencido. Un pintor como tú tiene que ir a Italia... ¡Tiene que ir!

Velázquez zarpó del puerto de Barcelona hacia Génova el 10 de agosto de 1629, en un navío de tres palos con una vela triangular en el centro y troneras redondas en las bandas, unos meses después de despedir a Pedro Pablo Ru-

bens, quien abandonó Madrid con el desánimo de quien comienza a ver el cumplimiento de sus pronósticos más pesimistas. Los corsarios holandeses se apoderaron de la Flota de la Plata, a la que atacaron en el puerto de Matanzas. La Rochela cayó mucho antes de lo que el conde-duque esperaba. Las plazas de Wessel y Hertogenbosch estaban de nuevo en manos de los rebeldes y Luis XIII avanzaba sobre el norte de Italia.

La tarde del adiós Velázquez interrumpió el minucioso programa que Rubens le aconsejaba seguir en Italia, para permitirse la pregunta que había sabido guardarse durante los seis meses que duró la visita del flamenco:

—¿Es cierto lo que dicen de ti?

Rubens le dirigió una mirada en la que brillaba el orgullo y el aplomo ante cualquier tipo de cuestiones.

—¿Qué dicen?

—Que eres un espía.

El flamenco negó con la cabeza largo rato antes de responder, sonriendo:

—No. No soy un espía. Yo soy un príncipe.

A continuación, sin dejar de sonreír, le aconsejó que aprovechara la circunstancia de viajar con el general Spínola.

Velázquez intentó explicar a su mujer, sin resultado alguno, los sentimientos y consideraciones que Rubens suscitaba en él, pero no fue capaz de encontrar las palabras adecuadas, porque tampoco supo ordenar sus pensamientos de forma que resolviera la confusión en que se agitaban. Estaba seguro de que jamás conocería a alguien semejante, y vacilaba ante su capacidad

para obtener del flamenco las enseñanzas que sugerían sus palabras, su secreta manera de ser y el modo que tenía de comportarse. Por si eso fuera poco, no le cabía la menor duda de que esas enseñanzas, fueran las que fuesen, entrañaban un argumento que no se agotaba en la pintura, un argumento hecho de singulares experiencias acumuladas en la constitución de un carácter no menos singular... De hecho, la pintura no parecía ser para Rubens otra cosa que el medio para ganar fabulosas cantidades de dinero y el prestigio que le permitía visitar las cortes más poderosas de Europa envuelto en una gloria a la que no cesaban de añadirse honores: caballero de Flandes, de España y de Inglaterra, gentilhombre de la Llave Dorada, secretario del Consejo Privado de la Corte de Bruselas, con un leopardo en su escudo de armas. La pintura no pasaba de ser, en realidad, el accidente, la excusa o la razón más obvia de su contacto con Rubens. Pero el trabajar juntos, la contemplación y el estudio de unos cuadros, los mutuos comentarios sobre la dedicación profesional de ambos no habían sido otra cosa que el pretexto elegido por el destino para una relación cuyo sentido más penetrante y completo se le escapaba, dejándole con el amargo sabor en la boca de un torpe desconcierto y de una ridícula imagen de sí mismo.

Tampoco supo ver que ese esfuerzo del pensamiento le impidió percatarse de una inquietud que Juana disimuló animosamente hasta el momento mismo de su propia despedida.

—Cuéntame, cuando vuelvas —le dijo su mujer, estrechándole en sus brazos y hablándole

al oído—, todo lo que has visto... Y nada de lo que hayas hecho.

Sólo entonces fue consciente de que emprendía un viaje muy largo, y de que ignoraba la fecha de su regreso.

Nunca había subido a un barco, ni siquiera de niño, cuando todos sus anhelos y ensoñaciones atravesaban los mares o buscaban las llanuras y las fortalezas de nombres extraños donde se libraban las aventuras y se cobraba la gloria. Ahora tenía treinta y cinco años y llevaba seis viviendo en un palacio donde la política y la milicia se resolvían entre papeles y cuchicheos.

Acodado en la borda, contempló el mar que veía por primera vez, recordando los versos de Virgilio, el amor de Dido y el sino de Eneas ante aquella extensión de agua tan inocente y espantosa. Así le sorprendió el crujido de la estructura de madera que le sostenía sobre el agua, envuelto en un fuerte olor a pez y al esparto del cordaje que vibraba entre el pesado aleteo de la lona y los breves gemidos de las anillas de la vela triangular del palo mayor, dispuesta para girar ampliamente sobre ese eje y recoger el viento de cualquier punto. Más allá se mecía el resto de la flota como un bosque de inquietos tapices. La mayoría de los navíos le resultaban familiares. No hacía tanto tiempo que había abandonado Sevilla. Pero nunca los había visto tan armados. Al otro lado del mar se agitaba la guerra.

Vio avanzar por el muelle a un par de hombres vestidos tan sólo con unas calzas húmedas, pegadas a los muslos, arrastrando un fardo alargado, blando y flexible, que depositaron en la res-

baladiza madera de la cubierta tras intercambiar una mirada de inteligencia con el contramaestre quien, a su vez, hizo un gesto imperioso a unos marinos para que retiraran el fardo a la bodega. Aquello también lo había visto en Sevilla, donde le contaron lo que ocurriría después. Una vez en alta mar, alguien desataría el fardo del que saldría, aturdido y maldiciente, algún miserable atrapado en plena borrachera y convertido, así, en marino, con toda la travesía por delante para considerar las posibilidades de una fuga en cualquier puerto, donde podría dejar de ser marino y transformarse en bandolero o en soldado.

Alguien carraspeó a su espalda y pronunció su nombre completo con acento genovés. Un criado de Spínola le transmitió la invitación del general para que compartiera su mesa. El pintor asintió y se frotó los brazos y los hombros entumecidos. Rubens le había dicho que Ambrosio Spínola podría haber sido el hombre más rico de Italia, capaz de adquirir un gran Estado, de no haber puesto toda su fortuna al servicio del rey en las campañas de Flandes.

Decidió que no debía perder el tiempo en cambiarse de ropa. Además, sólo llevaba un par de mudas en el arcón y no le apetecía atravesar el ajetreo del barco en busca de su camarote.

El general le recibió vestido con un jubón de cuero abierto a pico sobre el pecho, y unas calzas negras acuchilladas. El único detalle que sugería su edad eran las cómodas babuchas de cordobán que calzaba. El olor de una olla de barro sobre la mesa en la que escribía impregnaba el cubículo.

—¿Os gusta el jengibre? —preguntó en cuanto vio a su invitado.

—Me gusta, señor, y os agradezco el honor.

—Ésta es la única comida decente que haremos en la travesía. Nos esperan seis días de ayuno.

—¿Tardaremos seis días en llegar a Génova?

—Eso espero, aunque nunca se sabe.

El general destapó la olla y se inclinó sobre ella. Su frente atezada y tersa brilló a la luz del candil que colgaba del techo por una ancha cinta de cuero acanalada y lustrosa.

—Un hermoso cabrito asado y mechado en salsa de clavo, azafrán y jengibre.

El pintor buscó en el rostro de su anfitrión las huellas de la edad, la fatiga de los muchos combates y la amargura o el disgusto de quien no ha visto atendidas sus opiniones y juicios en un asunto crucial para su destino de soldado y la suerte de su patria. Porque si en Madrid hubieran prestado atención a las ideas de aquel dios de la guerra que tenía delante, ahora no estaría con él en el barco que le conducía a un incierto combate. La Rochela había caído demasiado pronto, y las tropas españolas en Mantua no habían encontrado el modo de reaccionar con presteza. El dardo francés se hincaba en el norte de Italia, y el mundo contenía la respiración. En Madrid empezaba a cundir la sospecha de un inminente peligro, la inquietud de un súbito abandono y la sensación inédita de un error en el que podrían hallar amparo todas las enemistades y rencores. Pero no encontró amargura, ni fatiga, ni vejez en aquel general alto, delgado y esbelto,

de cuyo pecho, al inclinarse sobre la perola para servir la comida, quedó colgando un Toisón de Oro ante cuya visión el pintor no fue capaz de dominar completamente su sorpresa.

—¿Os sorprende el Toisón? —preguntó Spínola, tras distribuir la comida en unos platos de metal.

Velázquez carraspeó antes de responder.

—Sólo se lo había visto al rey... y creía que únicamente lo llevaban los reyes.

—Es una creencia muy extendida —afirmó el general, regando las piezas de cordero con una salsa amarillenta—, aunque es el emblema de una Orden creada por la nobleza flamenca hace doscientos años. El emperador Carlos fue el primer español autorizado a usarla. Yo la conseguí por unos medios muy parecidos a los que utilizó su familia para adquirir su patrimonio, hace trescientos cincuenta años, cuando compraron el ducado de Austria. ¿Lo sabíais?

Velázquez movió la cabeza de un lado a otro.

—No —dijo, preguntándose por qué le procuraba Spínola unas explicaciones que a él jamás se le habría pasado por la cabeza pedir.

—Felipe III me concedió el Toisón de Oro al nombrarme Maestre General de Campo y Superintendente del Tesoro Militar.

El general tomó asiento y con un gesto seco, invitó a su invitado a hacer lo mismo.

—Para aquel entonces —añadió— yo ya me había gastado más de tres millones y medio de escudos en la guerra de Flandes. La fama militar la debo a mis esfuerzos, pero podría decirse que compré el Toisón como Carlos compró la co-

131

rona del Imperio. La política demuestra, más que ninguna otra cosa, que todo se puede merecer, conseguir y comprar.

—Entonces... es cierto —murmuró Velázquez.

—¿El qué?

—Que podríais haberos comprado el más rico Estado italiano.

—¿Quién os ha dicho semejante cosa?

—Rubens, señor.

—¡Ah! Rubens —dijo Spínola, con un tono rememorativo—. Singular individuo. ¿Conocéis su historia?

—No, señor.

—Supongo que tendré tiempo para contárosla en este largo viaje.

Sirvió vino en las copas, alzó la suya en un brindis silencioso y bebió apreciativamente.

—Veinte Spínolas han puesto su ingenio, su valor y su dinero al servicio de la monarquía española. En Ostende no sólo pagué la munición y el sustento del ejército, sino también las obras del asedio. Ciento sesenta mil hombres murieron a lo largo de aquellos treinta y nueve meses.

—Lo sé —dijo Velázquez—. Leí el libro de Fiancheschi y Giustiniano, *Delle guerre de Fiandra*.

El general le miró sorprendido e interesado.

—¿Por qué lo leisteis?

—Rubens me aconsejó que lo hiciera.

Spínola asintió con la cabeza.

—Y me habló del sitio de Breda, donde pintó vuestro retrato.

—Aquel año milagroso de mil seiscientos veinticinco, cuando vencimos a los rebeldes en Breda y en Bahía, a uno y otro lado del Atlánti-

co, a Francia en Génova, mi tierra, y a Inglaterra en Cádiz.

Sirvió más vino, bebió y, recostándose en la silla, entornó los ojos.

—Breda... Nadie hurtó el cuerpo al honor de participar en una empresa que parecía imposible, y no creo que vuelva a verse a príncipes cavando trincheras junto a simples soldados. Trece idiomas distintos se hablaban en aquel ejército igualado por el coraje y el pundonor. Hice del guerrero un artista de la ingeniería, un esforzado trabajador del pico y de la pala.

Clavó su mirada en los ojos de Velázquez y sonrió levemente al corroborar el interés con el que el pintor seguía sus palabras.

—Hice construir ochenta y ocho mil pasos de trinchera, noventa y seis reductos, treinta y siete fuertes, y organicé cuarenta y cinco baterías llanas, sin contar toda la obra que protegía el asedio hacia el exterior, pues ignorábamos por dónde podían atacarnos. Teníamos al enemigo delante y detrás. Rodeábamos Breda y todo lo que nos rodeaba a nosotros era nuestra retaguardia amenazada.

Guardó silencio unos instantes, pasándose la mano derecha por la frente. Luego preguntó:

—¿Me acompañaríais en un brindis por un enemigo, un hombre admirable?

Velázquez alargó su copa en silencio. El general le miró agradecido, sirvió el vino y alzó la suya, manteniéndola en el aire.

—Cuando Justino de Nassau salió a rendir la plaza y entregarme la llave de la ciudad, os juro que su séquito tenía mejor aspecto que el mío,

pues ellos habían estado a cubierto todo el tiempo y sin faltarles el pan hasta el día en que se rindieron. Llevaban consigo, sin embargo, el desaliento y la vergüenza de quien entrega un pedazo de su patria. Justino estuvo a punto de arrodillarse para entregarme la plaza. No había odio en su mirada. Sólo tristeza y desolación.

Bebió su copa de un solo trago, y la llenó de nuevo, dejándola sobre la mesa.

—Hace tiempo que debíamos haber acabado la guerra. Podríamos haberlo hecho hace mucho tiempo. En mil seiscientos veinte, por ejemplo, cuando la Liga Católica derrotó a los protestantes en Montaña Blanca, frente a Praga, y yo mantenía con mis tropas el control del Palatinado. Los rebeldes holandeses respetaron escrupulosamente la tregua que entonces mantenían con nosotros. La guerra estaba resuelta.

Acercó lentamente la copa a los labios y bebió un trago corto. Resopló, bebió más largamente, y siguió hablando:

—No prolongamos la guerra los generales, ni tampoco los rebeldes. El emperador Fernando podía haber guardado silencio y dejar que las cosas encontraran su retorno a la normalidad. Pero no lo hizo. Creyó que una victoria lo es todo, y proclamó que más le valía gobernar un desierto que un país de herejes. No cayó en la cuenta de que ni siquiera Dios fulmina a los herejes con su omnímodo poder.

El camarote se estremeció envuelto en un húmedo crujido que recorrió el navío de la proa a la popa. Velázquez miró a su alrededor sin saber dónde reposar la mirada.

—Son las corrientes de este condenado golfo —explicó el general, mordisqueando una pieza de carne que sujetó entre los dedos arqueados—. Este mar es pacífico, pero intranquilo. No estáis comiendo nada.

Velázquez se removió en su asiento, llevándose una mano al estómago con una mueca de desconfianza que hizo sonreír ligeramente a su anfitrión.

—Prefiero escucharos, señor —dijo el pintor.

—A partir de ese momento los protestantes vieron en el Imperio lo que ni siquiera un ciego habría dejado de ver: una amenaza mortal. Ahora todas las iglesias y conventos arrebatados a los protestantes son entregados como botín de guerra a los jesuitas, quienes no tienen, por su parte, miramiento alguno para acabar con los benedictinos. Extraña religión la nuestra, siempre propensa a combatir consigo misma.

Volvió a llenar su copa y reparó en que Velázquez no había tocado la suya.

—¿Os molesta que beba?

—En absoluto, señor —respondió el pintor, precipitadamente.

—En Madrid está muy mal visto, lo sé. Los españoles no beben, y hacen bien. Un hombre seco suele ser taciturno y silencioso, condiciones que salvaguardan la vida en España, custodian los prestigios y enmascaran las opiniones, estableciendo docilidad donde pudiera ser que hubiese disidencia. Si me hubiera mordido la lengua en Madrid, no me encontraría ahora donde estoy.

Bebió y siguió hablando con un tono apagado.

—Me envían a Mantua por temor a que cons-

pire en Flandes a favor de una paz con Holanda. Ignoran que una paz en el Norte es indispensable para la guerra en el Sur. Entrar a pelear por Mantua sin tener nada resuelto en Holanda ni en Alemania es como poner ante el hocico de Francia la ruta expedita para envolvernos con la guerra. Francia está a punto de conseguir que tomemos por estandarte de nuestra reputación lo que no va a ser sino el sudario de nuestra agonía.

—He oído decir, señor, que cualquier indicio de debilidad, siquiera de templanza, sería tomada como muestra de incapacidad.

—Sólo Dios es capaz de todo en todo lugar y tiempo —murmuró Spínola con la vista fija en el tenue balanceo del nivel del vino en su copa—. En cuanto a la debilidad —añadió en un tono más firme—, ya somos débiles. Padecemos la debilidad que acarrea el esfuerzo inútil y el conflicto sin esperanza. La guerra y su tumulto brindan reputación al monarca, pero la paz trae prosperidad al campesino que siembra y recoge sin sobresalto el fruto de su trabajo, y al mercader que traslada de un lugar a otro los géneros que hacen llevadera la vida. Los campos y las ciudades padecen el hartazgo de los impuestos y la sangría que acarrea un combate sin fin ni frutos. El padecimiento del vasallo se hace acreedor del reposo y del sosiego. Si el señor no sabe satisfacer a punto esos merecimientos, el vasallo comienza a buscárselos él solo y por sus propias fuerzas, y en eso comienza a entender al rebelde, no tanto por la causa, como por el acto de su rebelión.

El humo del candil trazaba tenues volutas sobre sus cabezas y se perdía en el contraluz del ojo de buey a espaldas del general, por el que llegaban intermitentes voces apagadas de la marinería cuyos pasos resonaban en la madera del techo, entre los blandos golpes del agua contra el casco.

El vaivén de la salsa en el plato de Velázquez había dibujado una elipse que goteaba sobre el tablero desnudo de la mesa.

—Vos detendréis a los franceses en Mantua.

—Lo de Mantua no es importante para Francia. Se trata de un feudo del emperador bajo nuestra autoridad, que ofrece al Papa la oportunidad de quedar bien con los franceses creando un incómodo problema para la Corona española. Detrás de Mantua está la amenaza sobre Milán y el corte de nuestras comunicaciones con los Países Bajos y Alemania.

Velázquez frunció el ceño. Sus dedos se movieron nerviosamente, incapaces de tamborilear sobre la madera y cuidadosos de ocultar la inquietud que le producía aquello que el general le contaba y que él no acababa de entender con similar rapidez ni desenvoltura.

—Se trata, mi admirado pintor, de que el Papa jamás nos perdonará el saqueo de Roma de hace cien años, ni la paz de Augsburgo con los protestantes, ni la tregua con los rebeldes holandeses y sus cien religiones... ni el oro con que sufragamos una buenísima parte de los gastos de Roma.

El general llenó su copa hasta el borde, la llevó hacia sus labios y, antes de beber, añadió:

—Roma os sorprenderá, si es que sois capaz de encontrarla.

—Buscas en Roma a Roma, ¡oh, peregrino! —susurró Velázquez—, y en Roma misma a Roma no la hallas.

—Eso dice Quevedo en un hermoso soneto, y Quevedo suele saber de lo que dice mucho más que de cuanto debería callarse.

—¿Qué veré en Roma, entonces?

Spínola se inclinó sobre la mesa y le miró fijamente.

—Muchacho, verás un miedo de todos los demonios... Si me disculpáis el tratamiento.

—Estais en vuestro derecho, señor.

—No, no lo estoy —dijo el general, pensativo—. Sois el pintor del rey y no sois ningún muchacho.

—¿Miedo habéis dicho, señor? —preguntó Velázquez, tras un prolongado silencio.

—Miedo —corroboró Spínola, con la mirada fija en el tablero de la mesa por cuyas grietas y tajaduras empujó con el dedo la salsa derramada—. Lutero vio riqueza, vanagloria, frivolidad y corrupción... Extraña mezcla, vive Dios, para los cimientos de la Iglesia.

Levantó de repente la mirada hacia el pintor y éste no pudo retirar la suya de aquellos ojos en los que descubrió entonces un amargo cansancio sin argumentos.

—Ahora veréis el castillo de Sant'Angelo rodeado de acervos parapetos y la Biblioteca Vaticana convertida en arsenal... Y si os alejáis un poco de Roma veréis la recién construida fortaleza de Castelfranco y el jardín de los Collonna

en Montecavallo, atravesado por una poderosa muralla. Conoceréis al dueño y señor de toda esa obra militar, un Papa arrogante y orgulloso, atlético, tan lleno de salud como de caprichos, y rodeado de soldados en una ciudad estrecha y sórdida, apretujada como nubarrón de moscas y salpicada de edificios horriblemente desfigurados, cuando no sepultados hasta los cimientos, como si hubiera pasado por ella un viento de martillos y limas.

Miró su copa y la llenó, suspirando.

—Es como un paisaje devastado por el miedo, en el que durante el día reina la cautela y durante la noche la orgía...

Apuró de un trago la copa y se pasó los dedos por las cejas como si algo le dificultara la visión o como si intentara disimular o disipar algún sentimiento inoportuno.

—Quizá al principio no lo reconozcáis...

—¿El qué, señor?

—¡El miedo, carajo!

Velázquez tomó de su plato una pequeña costilla de cordero que mordisqueó cuidadosamente. El general se inclinó en su asiento y siguió hablando sin mirarle.

—Primero lo oleréis, y después, cuando os hayáis dado cuenta de que ese olor es el olor del miedo, lo veréis. Entonces lo veréis...

Velázquez dejó pasar un largo rato. No quería abandonar a aquel hombre perdido en sus recuerdos o en sus visiones, ni acertaba con la fórmula que le hubiera servido para dar por concluida aquella conversación tan asimétrica. La luz del candil se atenuó y ganó fuerza a continua-

ción, en un estertor que ensombreció e iluminó bruscamente el rostro y la pesadumbre de su anfitrión. Miró a su alrededor y cuando encontró lo que buscaba se levantó y llenó de aceite el candil, examinando si debía preguntar los rasgos de ese miedo que vería después de haberlo olido o el carácter de ese aroma o la razón de ese miedo... o si sería más aconsejable intentar cualquier otra pregunta que nada tuviera que ver con aquello y que sugiriese algún modo de llevar aquel encuentro singular a una resolución airosa y cortesana.

El general le cogió del brazo, instándole a sentarse con una presión en cuya ansiedad vibraba el mismo anhelo que en su mirada.

—Oleréis lo mismo que yo he olido tantas veces en el combate. He visto a soldados mantener firme la pica en el suelo, pisándose las propias tripas desparramadas. Una vez vi a un hombre que peleaba mordiéndose la barba para sujetarse la mandíbula rota por un golpe de hacha. Si contara todo lo que he visto, quienes me oyeran retirarían el crédito a mis ojos... No me refiero a lo que he visto.

Velázquez se esforzó por respirar sin hacer ruido, sin atreverse a tragar saliva.

El general aflojó la presión de su mano y la retiró lentamente para apoyar en ella la barbilla, doblando los brazos sobre el pecho. El anhelo desapareció de sus ojos y dio paso a una mirada rejuvenecida, acerada y penetrante.

—Antes del arcabuz, cuando se combatía con espada, con lanzas y picas, el guerrero veía a su enemigo prácticamente al alcance de la mano, y

se lanzaba a la lucha llevado por el odio o por el impulso de su razón o por ambas cosas a la vez, que es lo más probable. No había miedo en aquel combate. Había fuerza y razón, y se buscaba poner a la vista mediante el combate a quien osaba contradecir ésta y apelar a aquélla. Era el juicio de Dios para un puñado de caballeros con armas fabricadas por ellos mismos.

Resopló y apoyó las manos en los muslos. Miró un momento su copa y volvió a mirar rápidamente al pintor, como si con aquel movimiento de ojos tan sólo hubiera pretendido poner a prueba la atención de su oyente. Y como viera que éste sorbía sus palabras, regresó a su anterior postura y siguió hablando.

—El arcabuz rompió ese tumultuoso sortilegio de la batalla. Acabó con la vista del enemigo y con la franqueza de las intenciones. Enmascaró los pasos de la muerte. La igualó con el rayo.

Dejó de hablar como si se concediera un reposo para examinar sus palabras y reasegurarse de lo que estaba diciendo. Movió levemente la cabeza de arriba abajo —tal cual Velázquez había leído que era el modo en que los turcos negaban— y reanudó su discurso.

—El rayo que nadie sabe por dónde viene y del que quizá... no se puede decir que escoge a su víctima, sino que... la encuentra. Eso es lo que puso el miedo en la batalla.

Respiró hondo, echó hacia atrás la cabeza y los hombros, desentumeciéndolos, y se levantó a buscar en un arcón del que regresó con una nueva garrafa envuelta en mimbre.

—... Miedo a morir —dijo, en pie junto al

borde de la mesa—, que es muy distinto a la emoción de jugarse la vida frente a frente por una causa. Miedo a morir sin ver a manos de quién y sin poder hacer nada por evitar la bala que lleva nuestro nombre, el dedo del destino. Una sensación que revuelve el vientre y corta los humores del cuerpo y produce ese olor... Un amigo cirujano me enseñó hace tiempo el hueso que soporta los sesos en el cráneo, el esfenoides, lo llamó, parecido a un murciélago, lleno de paredes finísimas y huecos recónditos por los que culebrean nervios e ideas, de los que mi amigo no había podido extraer toda la carne del muerto, que, por eso, se había emputrecido en sus rincones inalcanzables y echaba una peste espantosa... Una peste que se cierne en el aire y va y viene y parece que se disipa, pero vuelve... Como el recuerdo caprichoso y pertinaz de nuestros peores actos... Es el olor más parecido al que he olido en las batallas y en Roma...

—Pero, señor, ¿qué puede temer Roma?

Spínola le miró asombrado y dolorido, antes de sentarse.

—Roma tiene miedo de todo.

Abrió la garrafa y llenó su copa de la que bebió con los ojos cerrados.

—Roma tiene miedo de España y de Francia, a las que prefiere ver enzarzadas. Y tiene miedo del Imperio, porque en Alemania está todo perdido para Roma. Tiene miedo de los suecos, de los holandeses, de Inglaterra... Tiene más miedo de los cristianos que de los turcos. Tiene miedo de todo.

Suspiró profundamente. Inclinó la cabeza y siguió hablando sin levantar los ojos del suelo.

—Por eso ventea su suerte como un animal. Porque es culpable...

Alzó la cabeza y clavó su mirada en la de Velázquez.

—Culpable como lo soy yo por pensar como pienso. Roma ha trazado el camino de mi condenación, ¡maldita sea!

El general se irguió pesadamente, resoplando entre los crujidos de la silla y de su esqueleto, y se alejó de la mesa con la garrafa en la mano, hasta el ojo de buey, ante el que se apostó, dando la espalda a Velázquez. Un golpe de aire movió el cabello en sus sienes.

—Dejadme solo, señor —dijo—. Y... perdonadme.

El movimiento del pintor al levantarse agitó el humo del candil. De pie y a punto de girar sobre sus talones para abandonar el camarote, vio el brillo apagado de una coraza recogida en el suelo, a los pies del general.

Velázquez subió a cubierta. Sabía que no iba a conciliar el sueño tan fácilmente. Las palabras de Spínola habían sembrado una incómoda perplejidad en el terreno abonado por Rubens y por la oscura inquietud suscitada en Madrid con la llegada del general cuyos comentarios recorrían la cabeza del pintor en busca de un lugar donde acomodarse.

Bajo el pesado aleteo del velamen, Velázquez imaginó su propio esfenoides como un murciélago de alas extendidas sobre el mar, anhelante del silencio y la oscuridad de alguna cueva en la que refugiarse y descansar a cubierto de la amenaza evocada por aquel hombre al que había visto envejecer y encorvarse bajo el peso de su propia

conciencia melancólica. Marte transformado en Saturno.

La luz de la luna se desmoronaba entre unas nubes como jirones de estameña, sin alcanzar la oscuridad en la que sonaba el mar bajo los nerviosos silbidos apagados del viento, y se extinguía en el agónico fulgor grasiento de las linternas que, en los extremos del barco, señalaban su marcha aprisionada en los rítmicos brochazos del agua a sus costados.

El pintor forzó la mirada en aquella oscuridad que luchaba contra el cielo en una lejanía aérea, buscando alguna luz de los barcos de escolta. Pero no vio luz alguna. La madera se estremecía de vez en cuando bajo sus pies. ¿Quién podría pintar aquella oscuridad con dos estertores de luz bajo una telaraña grisácea, perdida sobre una invisible masa de agua en donde no había más lugar a la esperanza de llegar a puerto que a la inminencia del hundimiento en el misterio?

Notó la humedad de su cabello en la frente, y se tocó el bigote, también húmedo. Se pasó la lengua por los labios y saboreó la sal del mar. Entonces, en un vertiginoso instante de silencio, sintió por vez primera la soledad, como si Adán se hubiera despertado antes de que diera comienzo la Creación y fuera él lo único que tuviera sentido. Como si Dios se hubiera descuidado en el orden de sus proyectos, y ahora tuviera que llevar a cabo precipitadamente la creación para entretenimiento y pavor de su precoz criatura.

Y decidió que lo único que estaba a su alcance era quedarse allí, suspendido entre la penumbra y la tiniebla, aguardando el amanecer.

144

II

FUENTERRABÍA. ISLA DE LOS FAISANES. AGOSTO DE 1660

EL REY ABRIÓ LOS OJOS, respiró con la boca muy abierta y hundió los talones en la tierra húmeda en busca de un punto de apoyo que le permitiera esforzarse para un mejor acomodo en el regazo que le sostenía.

—¿Queréis incorporaros, señor?

El rey negó con la cabeza, abriendo y cerrando con esfuerzo la boca como si masticara. Velázquez le metió los dedos entre los dientes y le hurgó en la boca, desmesuradamente abierta y hedionda, hasta desprender con un crujido la dentadura de madera, que alejó cuanto pudo de sí, aguantando a duras penas el peso muerto del rey con el otro brazo.

—Tendré que arrastraros un poco para que os recostéis en aquella peña.

Felipe IV volvió a negar con la cabeza, chupándose los labios.

—He de lavar la dentadura, señor, y os vendrá bien un poco de agua fresca.

Esta vez sólo hubo un leve movimiento de hombros.

Velázquez llevó al rey hasta la peña y después, mirando cuidadosamente a su alrededor, caminó hasta la orilla del río donde lavó los dientes falsos y recogió agua en el fondo del sombrero. Una punzada de dolor quebró su imagen al incorporarse, petrificándole unos instantes en los que sólo se movió el agua goteando del sombrero. Sintió que su cuerpo se transformaba en estatua o candelabro atroz, que la mirada se le esfumaba y que aquello era su muerte, hasta que la negrura se rasgó con el sonido de aquellas gotas, y entonces vio con ojos empañados su cadáver flotando boca abajo en el agua entre reflejos inconstantes.

El aire volvió a sus pulmones y el dolor le acarició las costillas como la mano de Dios imaginando a la mujer, antes de desaparecer como si se hubiera consumido en sí mismo.

El rey le esperaba con el ceño fruncido.

—Siempre tardas. Eres flemático incluso ante la agonía de tu señor.

Incapaz de articular palabra, Velázquez dobló la rodilla y violentó el ala del sombrero hasta llevar un chorrito de agua a los labios de su señor, que bebió un poco y ladeó la cabeza.

—Me voy a morir, Diego.

—Pues se pasa muy mal en los alrededores de la muerte.

—¡Tú qué sabrás, carajo! La edad te está volviendo lenguaraz y respondón. Tendrás disgustos.

—¿Queréis poneros la dentadura?

—No... A menos que veas que me muero.

Velázquez se sentó, apoyando la espalda en la peña.

—Si me muero —añadió el rey, al cabo de un largo rato—, me la pones antes de llamar a la guardia.

—Dicen que la muerte envía por delante un frío súbito e intenso, aunque... no sé.

—Pues nada de eso. Yo estoy sudando.

—Yo también, señor.

—Entonces quizá nos salvemos. ¿Queda agua en el sombrero?

—Iré a por ella, señor.

—No, que luego tardas. ¿Te acuerdas de aquel viaje tuyo a Italia del que no había manera de hacerte regresar? Debiste estar allí quince años.

—Sólo dos, señor.

—Bueno, dos años. Y eso que era tu quinto o sexto viaje.

—Sólo hice dos viajes, señor.

—¿Piensas corregirme mucho rato?

—No, señor.

—Quizá debieras hacer un nuevo viaje a Italia. La muerte de un rey trae siempre mucho ajetreo a la Corte. Se urden muchas intrigas. Acuérdate de cuando murió mi padre.

—Creo que yo no estaba en Madrid entonces, señor.

—Tú no —admitió Felipe IV con un bufido—. Pero yo sí estaba, y sé lo que me digo. En esas circunstancias, lo mejor es alejarse de la Corte. Si uno se queda, siempre es posible que le acusen de algo. Nunca se sabe en esos momentos de crisis. Lo malo es que no estaré yo para darte la licencia. Yo estaré muerto.

—No la necesito, señor. No pienso volver a Roma.

—Siempre fuiste reacio a hablar de aquellos viajes. Quiero decir que tus comentarios fueron parcos.

Velázquez se encogió de hombros y, al darse cuenta de que al rey le era imposible percatarse de su gesto, pues tenía la mirada perdida en algún punto hacia donde la tenía puesta él mismo, dijo:

—Roma no existe, señor.

—¿Cómo puedes decir cosas tan estrafalarias?

—Es cierto, señor. Hay un Papa, unos edificios en nada superiores a las ruinas que devoran, muchos embajadores, muchos soldados, muchos espías, muchos mendigos... Muchos pintores y una enorme cantidad de cuadros. No hay logrero que no regale cuadros, ni ramera que deje de recibirlos con agrado... Es curioso...

—¿Qué es lo curioso?

—No hay puta miserable en Roma.

—Pero allí te reconocen y te aclaman. Mientras que aquí todo te son dificultades.

—¿Todo, señor?

—Todo, sobre todo lo que importa. El capítulo de la Orden de Santiago se niega a admitirte como caballero. No sabía de qué manera decírtelo.

—Nunca se sabe cómo decir esas cosas.

—Aunque esos cabritos ignoran la que les preparo.

—¿Puedo saberlo yo?

—Sí. Pero antes cuéntame de nuevo lo que pasó cuando le entregaste a Inocencio X el retrato que le hiciste. Es una historia que siempre me divierte.

Velázquez carraspeó, y el rey levantó la mano derecha para detener su impulso.

—Date la vuelta y mírame para contármelo, que si no, no me entero.

El pintor obedeció y se sentó en cuclillas frente al rey, a su derecha. Abrió la boca para empezar su relato, y la volvió a cerrar, sobresaltado, porque le fue imposible recordar el rostro de aquel papa al que había retratado nueve años antes, en su segundo viaje a Roma. Sintió los golpes del corazón en el pecho y su retumbar caliente en la garganta y las sienes. Tragó aire a grandes bocanadas, con los ojos cerrados, e intentó recordar alguna otra cosa de aquella estancia en Roma que le sirviera para encauzar la memoria y aminorar su sobresalto. Vio un visillo de encaje ondear entre unas contraventanas. Eso lo había visto alguna vez, pero no sabía dónde. Contuvo la respiración. Un lienzo sobre una baranda de piedra, sobre un arco cegado por unos tablones. Estaba seguro de que también había visto eso. El viejo Peredo y su tortuga, al que había hecho pasar por Esopo en un retrato fingido. Un león junto al cadáver de un anciano envuelto en un sudario. Un cuervo con una hogaza en el pico atravesando las alturas. Eso lo había pintado en algún sitio, pero no lo había visto nunca; era de lo poco que había imaginado. Dejó que el aire abandonara lentamente sus pulmones. Su memoria confundía recuerdos e imaginaciones.

La mano del rey le apretó la rodilla.

—No hace falta que te lo inventes. Si quieres, te lo cuento yo.

Velázquez movió la cabeza hacia los lados. Tragó saliva. Se tocó el bigote. Comenzó a ver un resplandor rojo entre jirones blancos, como una cumbre nevada ardiendo en el instante final del crepúsculo. Entrevió el rostro de Inocencio X y se tranquilizó ante su mirada desconfiada y penetrante, ante su rostro grasiento y lleno de bultos, su mandíbula purulenta y su barba rala y tan asiática como sus orejas, grandes y de lóbulos pegados a las quijadas. Ahora veía bien a aquel hombre terrorífico.

—No le hizo ninguna gracia el retrato, señor.

El rey asintió en silencio, iniciando una sonrisa.

—Frunció el entrecejo poniendo un ceño de todos los demonios, y me miró de un modo que sentí crepitar la cólera en sus ojos. Los surcos que le caían de la nariz a los labios se le hicieron más profundos. No sé que hubiera podido hacerme de haberse dejado arrebatar por el enfado que mi retrato le produjo. Pero se contuvo porque... porque era el Papa, porque yo no era, bien mirado, otra cosa que una anécdota en su vida y porque el cuadro era, en realidad, magnífico.

—Déjate de gaitas y ve al grano.

—Quiero decir, señor, que se reconoció en el lienzo. Que no había manera de negar que aquel era su retrato... en cuerpo y alma, si se me permite hablar así, señor.

—Sigue, sigue.

—Debió de darse cuenta de que no me había pasado desapercibido el primer movimiento de su espíritu ante el lienzo... De modo que, para en-

mendar ese impulso, digo yo, tomó una cadena de oro y me la entregó.

—Dime lo que le dijiste entonces.

Velázquez sonrió.

—Era una cadena muy hermosa, preciosamente labrada, gorda como una anguila.

El rey le miró fijamente, sonriendo también.

—¿Me dirás de una vez lo que le dijiste entonces?

—Le dije que no podía aceptar aquella cadena. Le dije: «Soy el pintor del rey de España, y no puedo ni debo aceptar recompensa alguna por un cuadro que él habría querido regalaros». Eso le hizo reflexionar un poco, como si considerara algún doble sentido en mis palabras. Pero él y yo sabíamos que mis palabras eran irreprochables. Quiero decir que estaban dentro de lo que hubiera exigido cualquier protocolo, si es que hay protocolo para estas cosas, que seguro que lo hay.

—No seas pesado, Diego.

—Él me dijo: «Pero ahora no estáis en la Corte del rey de España». Y yo le dije: «Yo siempre estoy en la Corte».

El rey le puso la mano en el hombro, riéndose silenciosamente.

—Eso estuvo muy bien, amigo mío. Yo no me habría atrevido a ponerle tan adecuadamente en su lugar.

Una bengala se alzó en el cielo y chisporroteó unos instantes.

—Le están buscando, señor.

—Así es —dijo el rey resoplando—. Ayúdame a levantarme. Tengo este brazo que no puedo hacer nada con él.

El pintor le prestó apoyo para incorporarse y le sostuvo después.

—Vamos a ver si me puedes encajar la dentadura.

Y una vez que los dientes falsos estuvieron en su sitio, el rey y su pintor, apoyados el uno en el otro, caminaron lentamente hacia donde debía estar la guardia.

Segunda parte

MADRID - ZARAGOZA - MADRID. 1631-1648

1. MADRID. 1631

—Yo no puedo detener la guerra.

El conde-duque de Olivares pronunció tales palabras separando cuidadosamente las sílabas y golpeando con el puño el mazo de documentos que Velázquez le había entregado días antes, con el informe de su viaje a Italia.

El despacho de don Gaspar de Guzmán era como un archivo por el que hubiera pasado un tifón. Los papeles cubrían su mesa de trabajo, bajo la que se perdían doblados o enrollados, para ascender por el sillón que ocupaba el conde-duque e introducirse por las rendijas y pliegues de su ropa, asomar por la embocadura de sus mangas y tapizar en múltiples, y a veces incomprensibles, formas, volúmenes y colores —desde el blanco inmaculado hasta el tizne establecido por el entrecruzamiento de órdenes, mensajes, apostillas, comentarios y firmas diversas, pasando por el rojo de los lacres, el amarillo de los pegamentos, el verde de las cintas, el marrón de las carpetas— las paredes del cubil, asfixiando la madera de los anaqueles y baldas que pugna-

ban por contenerlos. Hasta el sombrero de aquel funcionario universal lucía un aviso sujeto a la copa por la cinta violeta que ceñía la prenda.

—¿Sabes lo que supuso la tregua con los holandeses que terminó hace diez años?

La pregunta sorprendió a Velázquez pensando en su nieto, fruto reciente del matrimonio de su hija con el más avispado de sus aprendices, y en el hijo del rey, nacido casi por las mismas fechas, y al que conocería aquella misma tarde, en cuanto el rey hubiera comido y despachado con don Gaspar, y le recibiera por primera vez desde su regreso de Italia.

—Supuso que los holandeses establecieran veintitrés factorías y otros tantos fuertes en las Indias Orientales, que alcanzaran las costas del Brasil, que nos hundieran bajeles en las Molucas, las Filipinas y la India, y adquirieran en los doce años que duró la tregua tanta reputación como la corona española en ciento veinte años. Me piden la paz sin darse cuenta de que lo que me exigen es la perpetuación de una catástrofe.

—No podemos combatir en todos los sitios —dijo Velázquez.

El conde-duque le miró en silencio. La piel de sus mejillas tenía los colores de un manojo de pimienta.

—Francia está dispuesta a declararnos la guerra —añadió el pintor—. No me puedo imaginar en qué momento preciso, pero sé que Francia tan sólo aguarda el momento oportuno.

—No lo ignoro. Pero también sé que no voy a disolver esa intención si hago la paz con Holanda. Muy al contrario, una paz con Holanda

pondría de manifiesto mi debilidad y daría expresión a mi baja moral por no ser capaz de defender lo mío. Y espolearía la intención de Francia como un eco de la voluntad de todos cuantos mantengo sujetos.

Velázquez tragó saliva. Aquel hombre abotargado y gesticulante, de mirada sanguinolenta y abrumada, que hablaba del agobio de la monarquía como si lo amenazado fuera cosa suya, no podía ser aquel fino aristócrata que repartía mercedes e incendiaba las noches de Sevilla en un tiempo no tan lejano.

—Cuando bajé del barco —dijo el pintor— pisé entre la pobreza. En Barcelona supe que quienes no están en el bandolerismo están en la falsificación de moneda. Y en mi viaje hasta aquí he visto hambruna y peste. He oído en España cosas mucho más inquietantes que las que oí en Italia. Al fin y al cabo, la guerra en Italia es... una cosa mental, quiero decir que está en la cabeza de todos y en todas las conversaciones... Es una especulación constante. Aquí he visto los efectos de la guerra en la desolación de los espíritus.

—En efecto, Diego.

La mirada del conde duque buscó los ojos del pintor pidiendo afecto, crédito, piedad, esperanza y consuelo.

—Allí la guerra es una cosa mental —dijo el conde-duque, triste y lentamente—. Como lo es en Francia y en Alemania, una cosa mental, un ejercicio de la cabeza, un ponerse a decir habrá o no habrá guerra, la habrá en ese o aquel momento, la harán éste y éste contra aquel o aque-

llos, se declarará ahí o allá, y se extenderá hasta tal punto en el espacio y tal punto en el tiempo, y al llegar el invierno se detendrán las campañas. Pero aquí, aquí no. Aquí, donde llevamos décadas haciendo la guerra, aquí... la guerra es algo práctico, pegado a la vida como la oscuridad a la noche y la luz al día y la humedad a la lluvia. Porque la guerra es la vida de la monarquía. Entrar en la paz sería como entrar en el agua pensando que podríamos vivir en ella.

Cruzó las manos sobre el pecho, suspiró, bajó la mirada y añadió:

—Yo no puedo detener la guerra.

Velázquez arrugó la frente sin decir una palabra.

—¿Crees que todo esto concluiría en cuanto yo dijera basta? ¿Crees que soy Dios? Ni el mismo Dios lo hace, y Él puede hacerlo.

—Si no terminas con esto, esto terminará contigo —dijo Velázquez, sorprendiéndose al colocar la suerte del país o de la Corona en la persona y el destino del conde-duque al que, sin embargo, no pareció extrañar semejante igualdad.

—Eso también lo sé. Lo he sabido siempre, desde el primer momento.

Don Gaspar de Guzmán metió la mano debajo de la mesa y sacó una muleta en la que se apoyó para ponerse en pie, rechazando con un ademán enérgico la ayuda del pintor. Retiró el asiento y renqueó hasta la ventana, apoyándose en una de las jambas.

—Rubens me dijo un día que en la política, los hombres navegan por un mar sin fin y sin fondo en el que no hay puerto, ni refugio ni tie-

rra firme alguna ni lugar donde anclar... No hay punto de partida ni de llegada. La empresa es mantenerse a flote con el timón firme.

Abrió la ventana y añadió, sin dejar de mirar al exterior:

—Le pregunté por qué me decía eso, y me respondió que no lo sabía.

Giró con dificultad sobre sus talones y dirigió una desolada sonrisa al pintor.

—Tú hiciste buenas migas con Rubens. ¿Te imaginas la razón de que me hablara como lo hizo?

Velázquez negó con la cabeza antes de hablar.

—Rubens es un hombre impulsivo. Además, cuando hablaba con él, siempre tenía la sensación de ir retrasado en la comprensión de lo que me decía. ¡Qué curioso!

—¿Qué es lo que te parece curioso?

—En el barco a Génova hablé bastante con el general Spínola. A veces, escuchándole, me parecía oír a Rubens.

—Spínola ha muerto —dijo el conde-duque, bruscamente.

Velázquez se estremeció sin poder evitar un respingo. No había vuelto a saber de Spínola desde aquella travesía, y esa ignorancia, que sólo se debía a su desidia o a su cautela en cuanto a la manifestación de cualquier indicio de interés hacia algo, le dolió con una intensidad y franqueza que disimuló inmediatamente.

—No lo sabía. De Rubens sí he tenido noticias.

El conde-duque guardó silencio sin dejar de mirarle. Al cabo de largo rato, preguntó:

—Y ¿qué se cuenta?

—Se acaba de casar con una dama de dieciséis años. Lo que confirma su carácter impulsivo, arroja algunas dudas sobre el buen estado de su cabeza y las disipa todas en cuanto a algo que yo siempre me pregunté.

—¿Puedo saber qué era lo que te preguntabas? —quiso saber el conde-duque, al ver que Velázquez no prolongaba su comentario.

—Siempre he tenido la sospecha de que Rubens es un espía. Pero un espía jamás se casaría con una dama cuatro veces más joven que él. Aunque... no sé. Un día le pregunté si era espía.

—¿Qué te contestó?

—Me dijo que no. Que él era un príncipe.

—Sí que es un tipo curioso —afirmó el conde-duque, sonriendo—. Algún día te contaré su historia.

—Eso mismo me dijo Spínola. Pero no lo hizo. ¿Cómo murió?

El conde-duque cruzó las dos manos en lo alto de la muleta, apoyando en ella todo el peso de su cuerpo.

—Creo que de vergüenza y de ira —respiró hondo y su frente se llenó de arrugas—. Mandaba el asedio de Casale cuando su hijo, Felipe, fracasó en la defensa de su retaguardia, entregando a los franceses el puente que debía guardar. La cosa no tuvo, en realidad, mayores consecuencias. Pero Spínola se negó a ver a su hijo. Poco después, cuando Casale estaba a punto de rendirse, yo hice una tregua con Francia sin avisar a Spínola de las negociaciones. Aquello quebran-

tó su moral, al hacerle suponer que yo le había retirado mi confianza. Un golpe quizá demasiado fuerte. No fue capaz de superar el abatimiento, y murió. Tenía sesenta y un años.

Bordeó la mesa y se apoyó en el hombro del pintor.

—No he dejado de culparme de su muerte. Acércame mi sombrero, por favor, he de ver al rey.

Velázquez alcanzó el sombrero mientras el conde-duque se afianzaba con una mano la peluca.

—No debiste pintar en Roma el cuadro ese de *Los hermanos de José* entregando a Jacob la túnica ensangrentada de su hijo.

—¿Por qué? —preguntó Velázquez, sinceramente sorprendido.

—Es un tema demasiado judío. En la corte corren rumores de que he obtenido de unos judíos portugueses el dinero que las Cortes no me conceden. Ahora sólo falta que se suponga que el pintor del rey tiene algo de judío.

—Pero... los rumores... ¿no están en lo cierto?

—Claro que lo están —contestó el conde-duque, alejándose.

—¿Cómo sabías de ese cuadro? —gritó el pintor.

—Alguien me lo dijo.

Velázquez apoyó el culo en el borde de la mesa y vio al conde-duque disolverse en las sombras del pasillo. Se preguntó quién podría haber dado noticia a Gaspar de Guzmán sobre aquella pintura, examinando concienzudamente a cuan-

tos habían estado al tanto de sus trabajos en Italia. Se esforzó en recordar con claridad a esas personas para no detenerse en la consideración de lo fundado o infundado de los temores del conde-duque. A pesar de ello no pudo evitar un turbio recuerdo de antiguas incertidumbres y precavidos silencios, junto a palabras musitadas entre murmullos moribundos, que concluían en un mero movimiento de labios... como una promesa gastada en la emanación de un misterio, de una palabra no dicha y de una cifra no resuelta. Eso eran los judíos.

El rey le recibió tras despachar con el conde-duque, y no se refirió a ese cuadro ni a ningún otro, salvo al que deseaba que Velázquez ejecutara lo más pronto posible: el retrato de su hijo.

Y Velázquez se encontró pintando al hijo del rey y descubriendo, a través de esa tarea, a su nieto. Pensaba en éste cuando pintaba a aquél, y en aquél cuando contemplaba a solas a su nieto durmiendo. La turbación que le causaba esa contemplación mezclada con su trabajo, impidió la buena marcha del cuadro, hasta que se le ocurrió retratar al joven príncipe acompañado de otro niño, de un niño imposibilitado de alcanzar el honor y la gloria de un príncipe, y ni siquiera de igualarle como hombre. Enmascaró a aquel niño bajo la apariencia de un enano y alteró sus facciones de manera que sólo le resultaran familiares a quien hubiera pasado largas horas viéndole dormido. Así descubrió lo extraña que puede resultar una persona dormida a quien no tenga la costumbre de verla dormir.

Una noche se quedó traspuesto frente al cua-

dro recién terminado, a la distancia adecuada para ver el efecto que ejercería sobre lo pintado la luz creciente del amanecer. Pero con el amanecer llegó el rey como una suave pincelada negra desprendida de la oscuridad de los pasillos, avanzando pegado a la pared del estudio, envuelto en el leve crujido de su ropa y sus zapatos, suficiente para despertar al pintor.

El rey se detuvo ante el lienzo y lo contempló con gesto escrutador y ansiosa mirada, apoyando el índice de la mano derecha en el labio superior y hundiendo éste en el hueco de los cuatro dientes que debían estar allí y ya no estaban, perdidos por una extraña enfermedad que, a veces, le hacía sujetarse el brazo izquierdo con la mano derecha, y reprimir o disimular un gesto del dolor que parecía aliviarse al apretar de ese modo la carne sobre el húmero.

—Es un dolor miserable, Diego —le confesó un día al pintor—, un dolor frío, terco y mezquino, que me tiene frito.

Un dolor que poco a poco logró dominar e imponerse a los gestos y actitudes del monarca, añadiendo intensidad a su mirada y débiles tonos grisáceos a la piel alrededor de sus ojos, afilando su nariz y haciendo más pesada su mandíbula inferior.

Velázquez dejó caer el pincel que había conservado sujeto durante la larga ensoñación nocturna que siguió a la terminación del cuadro, para que su ruido al caer hiciera al rey consciente de la presencia del pintor en el estudio.

El rey apartó la mirada de la pintura que devoraba, y descubrió a su pintor. Recogió del suelo

165

el pincel caído y se lo entregó, sin abrir la boca, para volver inmediatamente su atención al lienzo y quedarse absorto. Velázquez se mantuvo quieto y en silencio donde estaba.

—He aquí la Gloria del Mundo —dijo el rey al cabo de un largo rato—. He aquí la confirmación de mi estirpe.

Velázquez le miró sin entender lo que escuchaba, y descubrió en la mirada del rey un brillo inédito, tan sorprendente como el tono exaltado con el que había hablado.

—Ya somos dos —añadió el rey—. La sangre de la realeza se extenderá por el continente, cruzará los mares. Ahora enviaré al cardenal infante a Cataluña, donde enmendará los muchos errores cometidos por Albuquerque y Alcalá, luego a Milán y después a Bruselas. Para entonces habré tenido otro hijo y podré enviar a mi primogénito, Baltasar Carlos —señaló con el dedo al príncipe, pintado con los emblemas de un general en jefe, y al nombrarlo se le quebró la voz—, Baltasar Carlos, a Italia. Y cuando el segundo crezca, lo enviaré a Alemania o quizá a las Indias... Así habrá infantes donde no haya rey, porque el rey —y abrió ampliamente los brazos ante su estupefacto pintor— no puede estar en todos los sitios. Pero el vasallo verá con sus propios ojos la sangre real. Mi sangre, mi linaje, mi sucesión, el nombre de mi casa escrito en el tiempo del porvenir, se hará presente en todos los dominios de la monarquía.

Velázquez no vaciló en poner el origen de aquella insólita alegría en la muy acariciada esperanza de la paternidad confirmada con su más

preciada sucesión, lo que en el caso del rey —y no conocía otro semejante— acarreaba incluso alguna especie de visión de inmortalidad, como si gracias a la conciencia de su propio hijo y directo heredero, el rey se hubiera asomado al firmamento eterno de la monarquía para ver fluir su propia sangre entre las estrellas.

Pero encontró que aquella exaltación debía no poco de su argumento y pretensiones al conde-duque, para quien el crecimiento y desarrollo del príncipe actuó como el bálsamo de las muchas inquietudes que le habían quitado el sueño ante el hecho de que la reina no pariera varón.

El conde-duque pareció aliviarse durante una temporada de sus muchos agobios y preocupaciones, abandonó su muleta e incluso consiguió algo de buen color en las mejillas. Dejó de hablar de presupuestos, guarniciones, levas y rutas de aprovisionamiento, y comenzó a hacerlo de arquitectura y jardinería.

—Un palacio construido a la escala del rey que ilumina el mundo como el sol a los planetas.

De tal modo planteó Olivares a Velázquez el grandioso proyecto con el que había decidido cambiar el aspecto de Madrid.

—Un palacio rodeado de jardines, praderas, estanques, bosques y lagos, en el que el rey no vivirá como alguien que ocupa la casa de sus padres y abuelos, sino como aquel para quien precisamente se ha levantado semejante residencia, para él y para su hijo, en quien el Altísimo ha sabido confirmar la firme marcha de la corona hacia su glorioso destino.

Y al hablar de tal proyecto Olivares extendía sus mapas, croquis y bocetos por cualquier mesa a su alcance, para seguir extendiéndolos por el suelo cuando le faltaba cualquier otra superficie, agitándose sobre sus papeles para poblarlos de cuantas ideas e imaginaciones bullían en su cabeza.

—Ciervos y gamos pasearán por los bosques que te digo, y pavos reales por los jardines. Lucios y percas alegrarán las aguas de sus lagos y ríos. En los calveros se representarán comedias pastoriles, y en los estanques, batallas navales. Velas y bengalas harán de la noche algo capaz de arrebatar al día buena parte de su esplendor. No será un castillo inexpugnable, pues a nada habremos de temer, sino un palacio dilatado y extenso, donde la mirada se perderá en cualquier dirección con la seguridad de no verse lanzada jamás a un horizonte extraño a la grandeza de la corona de España.

Velázquez no sabía qué decir, incapaz de retirar de su mente la imagen de aquel príncipe que, a su juicio, crecía demasiado lentamente para la febril cercanía con la que era expuesta ante sus ojos la idea de aquel escenario de naturalidad suntuosa.

—Dispuesto todo esto que te digo al otro lado de Madrid, el rey atravesará la ciudad con su hijo al lado, y los vasallos verán pasar entre ellos el resplandor de la realeza que es la Gracia de Dios. Y al ver al rey y a su hijo, verán que la esperanza se ha tornado en victoria, y el sacrificio en triunfo. El rey recorrerá Madrid por la calle Mayor, desde el Alcázar hasta su Buen Retiro, y

el vasallo podrá ver que el descanso del rey es el amparo de su propio descanso. Que la fortuna nos ha sido al fin propicia y que Dios nos contempla sin ira, y que su Bondad nos premia y que la cicatería desaparece, por fin, del horizonte de Job. Los hijos predilectos de la Fe verán concluir la larga prueba a que fueron sometidos y entenderán la recompensa de la constancia. Y entonces, Diego, podremos vivir en paz.

Olivares regaló al rey las tierras de la que habría de ser nueva casa real, alrededor del convento de los Jerónimos, donde comenzaron a trabajar legiones de albañiles y jardineros, escultores y arquitectos, venidos de cualquier reino o dominio bajo el simple impulso de haber oído que en Madrid se intentaba sacar adelante un proyecto inaudito del que muy pocos conocían la idea que albergaba su principio, y ninguno la que definía el punto de su conclusión. Porque cualquier iniciativa de albañil, jardinero, escultor o arquitecto con ingenio para presentarla, era adoptada en cuanto la oía por un conde-duque de Olivares que cuando no fue capaz de andar con sus solas fuerzas por los montículos, desmontes, terraplenes y acequias de aquella obra empeñada en cambiar el paisaje de una tórrida estepa, se hizo llevar en una silla de manos como púlpito de volatinero, desde la que arengaba, apostrofaba y suplicaba sin mayores miramientos a la condición de quienes oían sus palabras. Y una vez adoptada aquella idea, se trastornaba todo, si así lo requería la recién incorporada noción, y el proyecto cobraba nuevo vigor en un sentido inédito, y lo que ayer era entusiasmo en una direc-

ción, lo era mañana en otra, sin permitir que desmayara el ánimo en ninguna, y así la obra avanzaba como si cualquier punto de la Rosa de los Vientos fuera bueno para ella, o como la delirante pesadilla de un arquero derviche.

Al caer la tarde Olivares regresaba al Alcázar bañado en sudor, perdida la peluca y rascándose con jovial frenesí el cráneo ardiente. Así recibió la noticia de la victoria en Nordlingen, cuando apenas recordaba que el cardenal infante, don Fernando, había abandonado Milán para ir a Bruselas como gobernador de los Países Bajos.

Todos tomaron por la mejor y más prometedora noticia lo que no iba a ser sino la dichosa culminación de un breve paréntesis de feliz ilusión. Aquel infante que Velázquez entreviera un día vestido de cardenal y ciñendo espada, era el guerrero que acababa de detener la ofensiva de los suecos, aliados de Richelieu, sobre el corazón de Alemania.

—Nordlingen... Nordlingen... ¿Dónde está Nordlingen? —masculló Olivares en su despacho, buscando en los mapas el punto exacto de la victoria, bajo la risa franca del rey y la mirada de Velázquez.

El correo fue examinado de nuevo hasta que el resto de los mensajes facilitó la localización del campo de batalla y la comprensión de lo ocurrido. Una petición de auxilio contra los suecos enviada por el emperador Fernando llegó a manos del cardenal infante cuando acababa de abandonar Milán hacia Bruselas al frente de dieciocho mil hombres. La expedición cambió la marcha y entró directamente al combate. Cuatro-

cientos españoles desbarataron la caballería sueca.

—No os perdáis en detalles —pidió el rey a Olivares—. Contadme lo que hizo mi hermano.

—Vuestro hermano, señor —dijo el conde-duque, sujetando con la mano extendida el papel que se abarquillaba, y moviendo una uña polvorienta sobre lo escrito—, cargó con la pistola y una vez atravesada la línea enemiga, sacó la espada. Aquí dice que ante su espada, el enemigo se transformó en una simple chusma armada.

El rey respiró profunda, orgullosamente.

—Lo conmemoraremos —dijo, con la mirada puesta en los mensajes desparramados por la mesa de Olivares—. Ese triunfo en el corazón de Europa hará pensárselo dos veces al enemigo. Y mientras se lo piensa, nosotros decidiremos el ataque.

Miró a Olivares y añadió:

—Llevamos años dando por supuesto que nos atacarán, intentando prevenir sus ataques y adelantarnos a sus movimientos. Esta victoria nos muestra el camino. Ya no es cuestión de estudiar al enemigo ni de averiguar sus intenciones. Sabemos de sobra sus intenciones. Es cuestión de atacar. Dime dónde y cuándo piensas hacerlo.

Velázquez vio cómo el conde-duque perdía súbitamente el poco color que había adquirido en sus pocos meses como maestro de obras. Vio cómo en las arrugas de su frente se dibujaba de nuevo una suma cuadrada de presupuestos, guarniciones, levas y rutas de aprovisionamiento, y cómo en el determinado fruncimiento de su en-

trecejo se trazaba la cifra de una renovada decisión bajo cuya angustia se difuminaba y perdía sentido aquel proyecto a medio hacer de bosques, estanques y jardines, pavos reales y percas. La oblicua luz dorada del atardecer colocó una leve línea escarlata en el cuello sudoroso del condeduque, a lo largo de la protuberancia de una vena espantosamente hinchada. En ese momento, el pintor se dio cuenta de que el rey ya no le hablaba a Olivares, y que se estaba dirigiendo a él.

—Antes de que mis vasallos me vean atravesar Madrid hacia mi nuevo palacio, verán el testimonio de nuestras victorias, la prueba de que no es estéril el esfuerzo ni vana la esperanza en el triunfo.

El rey hizo una pausa y se chupó los labios, retorciéndose lentamente las manos como si le costara mucho trabajo y cautela poner en orden sus ideas y sosegar el tumulto de sus ocurrencias.

—Nuestros grandes hechos de armas recorrerán las calles rememorados en enormes lienzos pintados por ti, Diego, y por quien tú decidas. Las victorias de Bahía, Cádiz, Breda, Nordlingen... atravesarán Madrid de punta a punta, se exhibirán en las plazas y ante las iglesias, y avanzarán poco a poco hasta el lugar donde colgarán... en el nuevo palacio del Buen Retiro, en un salón que llamaré... de Reinos, para que nadie eche a olvido el sabor del triunfo ni la razón de todos nuestros sacrificios.

Velázquez recordó los salones que había visto en Roma, compuestos por Rafael para el Papa,

y los del palacio Vecchio del gran duque Cosme de Médicis, y según ordenaba mentalmente la lista de colegas —Zurbarán, Mayno, Cajes, Pereda, Leonardo, Carducho, Orrente...— idóneos para ese trabajo, alineó en su memoria, como en una inmensa y flexible galería, los tapices que enrollados y embalados acompañaron a Carlos V como una decoración portátil que exhibía las cualidades y hazañas del emperador dondequiera que se hallara: ocho paños con la Batalla de Pavía y doce con la Conquista de Túnez y la Goleta; y recordó asimismo los lienzos encargados por Felipe II para El Escorial con la Batalla de la Higueruela y de San Quintín, y para el palacete de El Pardo con el Asedio de Amberes, la Conquista de Sluis y la Alegoría de Lepanto, y, como un fogonazo, brilló en su imaginación el monumento funerario de Felipe II en la catedral de Sevilla que tantas veces le describiera su maestro Pacheco: las ocho estatuas que representaban a la Iglesia, la Fe, la Esperanza, la Prudencia, la Templanza, la Justicia, la Fortaleza y la Caridad, junto con las dieciséis representaciones de los triunfos resonantes de la Corona, los ocho altares con las alegorías de los distintos reinos y el arco dedicado a Hércules, el titán que al capturar los rebaños del rey Gerión en las costas de España, dejó en ella la simiente de sus reyes, el héroe fuerte y virtuoso, vencedor de la furia infernal de la Discordia, que había acabado con Anteo, con el toro de Creta, con el jabalí de Erimanto, con el león de Nemea, con la hidra de Lerna y con el can Cerbero, el semidiós capaz de separar mares y tierras, y de alterar el curso

de los ríos, en cuya pira funeraria el rey se convierte en Dios y de cuyas cenizas surge su hijo y heredero.

—*Sufficio solus* —dijo, absorto en esa visión.

Ante la mirada dubitativa del rey, el conde-duque se permitió aclarar lo que el pintor acababa de decir.

—Sin la ayuda de nadie. Es la leyenda tradicional del Hércules que coronó el arco triunfal de vuestro bisabuelo, señor.

—Así ha sido, es y será —dijo el rey, mirando cariñosamente al pintor tan ruborizado por su descuido al pensar en voz alta, como sorprendido ante la impertinencia del conde-duque que se atrevía a suponer en el rey una ignorancia semejante sobre las cosas que atañían de un modo tan directo a su casa y a su sangre.

—Pensaba en los tapices del emperador, señor —murmuró Velázquez—, y entonces me acordé de su hijo y heredero, el rey Felipe II, de las pinturas que él encargó, y de sus honras fúnebres, según me las explicó mi maestro Pacheco.

El rey asintió en silencio, dio media vuelta y abandonó el despacho. Olivares dirigió una rápida mirada al pintor, y salió tras el rey.

Al quedarse solo, Velázquez apagó con los dedos la llama de la lámpara que pendía sobre la mesa del conde-duque, y dejó que su mirada se perdiera por la ventana en el resplandor violeta que iluminó unos instantes los bordes inferiores de unos bancos de nubes como madejas de plata en un cielo de cobre. Cerrando los ojos, buscó en lo que acababa de recordar algunos de-

174

talles pertinentes a la apoteosis que el rey deseaba, y entonces oyó un rebullir de algo grande debajo de la mesa, que le hizo pensar en una rata gigantesca.

Pero lo que salió a cuatro patas de allí no era una rata gigante, sino Huanca Algañaraz.

El enano le miró unos instantes, quitándose el polvo de su traje color amatista, y se encaramó a la mesa apoyándose en el sillón de Olivares, hasta acomodarse entre los papeles y sentarse con las piernas cruzadas. Hundió luego una mano entre sus ropas y sacó una palmatoria que colocó entre sus rodillas y encendió con inusitada destreza.

Velázquez siguió todos sus movimientos paralizado por la sorpresa y la fascinación. Le parecía estar viendo a un diablo venido del infierno sobre la brasa que ahora descansaba en la mesa, brillando con luz viva, y de la que ascendía una fina voluta de humo blanco.

El enano clavó en él sus ojos como picaportes y movió brevemente sus cejas de lechuza. Su piel era amoratada como el cordobán, y de una tersura tal que parecía fosforescer. Tenía la nariz y la barbilla afiladas, encorvada la una y extrañamente respingona la otra. El pintor, que nunca le había examinado tan detenida y pormenorizadamente, pensó que tendría gestos y visajes en los que la nariz y la barbilla se tocarían por las puntas, como ocurría con el hocico de algunos de los monstruos pintados por El Bosco.

—Pensaba en los tapices del emperador —dijo el enano, remedando con voz chillona lo que Velázquez le había dicho al rey—. Pensaba en los tapices del emperador.

Velázquez sintió arder sus mejillas, y tragó saliva.

—Qué sabréis vosotros de los tapices del emperador.

—¿A quiénes te refieres al decir vosotros? —preguntó Velázquez.

—A ti, pintamonas, y a ese ministro apoplético y a ese rey que parece la silueta de un fantasma.

Velázquez estaba estupefacto. El enano apoyó los codos en las rodillas y la afilada barbilla en el hueco de las manos juntas por las muñecas, le miró sin parpadear y siguió hablando.

—Érais vosotros los que parecíais empeñados en decir bobadas para que yo me partiera de la risa debajo de la mesa. Victorias por aquí, triunfos por allá, reputación por doquier. ¡Bobadas! —repitió con voz rabiosa—. ¡Bobadas y banalidades! ¿Sabes lo que pasó con los tapices del emperador?

Velázquez negó con la cabeza, incapaz de articular palabra.

—Sucedió una noche de abril de mil quinientos cuarenta y seis. El emperador se encontraba en Ratisbona, dispuesto a meter en cintura a los príncipes alemanes rebeldes y a las ciudades sublevadas.

El enano cerró los ojos con fuerza, como si recordara, y murmuró:

—«El diamantino Júpiter, junto al cual el rojo Marte no era sino una mancha de sangre, y el plomizo Saturno relucían como la llaga de un estigma de hechicera, mientras Venus se mecía con luz de plata entre los cuencos de la Luna...»

Dejó de hablar y abrió los ojos. La punta de la lengua, azul, asomó entre sus labios.

—¿Te gusta el escenario? —preguntó con una voz goteante—. ¿Te imaginas al emperador de las tres coronas, al elegido de Dios para poner orden y para matar a cuantos fuera necesario en el intento, bajo el suntuoso orden sangriento de los cielos?

Y, sin aguardar a recibir una respuesta que sabía que no se iba a producir, siguió hablando:

—El emperador pasó la noche en su tienda de campaña, entre los tapices desplegados para su mayor honra y gloria. Cuando su ayuda de cámara, Adrian Dubuis, llegó a despertarle con la primera luz del día, y metió la cabeza entre los cortinajes, ¿sabes lo que vio? Vio la tienda de campaña en desorden, y un tapiz derribado en el suelo y acuchillado hasta la saciedad, y al emperador desnudo y acurrucado a los pies de la cama, blanco como el marfil, y con la espada en la mano.

Velázquez tosió para disimular su turbación.

—No acaba ahí todo —dijo el enano, moviendo lentamente la cabeza y con ella, el humo de la palmatoria—. Deja ahora que el tiempo atraviese tu cabeza como un narcótico, que los años se sucedan con el vértigo del águila sobre su presa, y atrapa una noche de abril de mil quinientos setenta y siete. «Brilla en el cielo el rojo Marte en todo su esplendor, junto a un Júpiter en el ocaso, y Saturno oculta con su fulgor sombrío el resplandor plateado de Venus.» El bastardo Juan de Atria acaba de tomar la fortaleza de Namur, y se duerme rodeado de los mismos tapices trashumantes, pensando en su inmediata campaña sobre las ciudades rebeldes de Bra-

bante. Pero cuando su ayuda de cámara, el coronel Emanuel de Aquita, llegó a despertarle con la primera luz del día, y metió la cabeza entre los cortinajes, ¿sabes lo que vio?

Velázquez se sobrepuso al escalofrío que recorrió su columna vertebral hasta pronunciar una ronca negación.

—Vio la tienda de campaña en desorden, y un tapiz derribado en el suelo y acuchillado hasta la saciedad, y al hijo del emperador desnudo y acurrucado a los pies de la cama, blanco como el marfil, y con la espada en la mano... ¡Ja! Una estirpe de orates roídos por la melancolía y el miedo.

Velázquez oyó las últimas palabras de Algañaraz con una claridad resonante y lejana. La figura del enano sentado en la mesa se cimbreó junto con el humo de la palmatoria, y su volumen pareció adelgazarse y disolverse. El pintor se abalanzó sobre la mesa para atraparle, pero el enano fue más ágil y se deslizó entre sus brazos de un brinco, para alcanzar la puerta del despacho, desde la que, apoyado con donaire en la jamba, dijo:

—El miedo que recorre por la noche este palacio, que resbala por los zócalos de sus muros, se aposta en los marcos de los cuadros y rezuma en el brillo apagado de los espejos.

Tras lo que se perdió con una vibrante carcajada en la oscuridad del pasillo.

Velázquez quedó caído de bruces sobre la mesa del conde-duque. Sintió el calor de la palmatoria, en la que no se había fijado hasta entonces, y vio que la vela, casi consumida, estaba encajada en la palma de la mano disecada de un muerto.

2

LAS ÓRDENES DEL REY se cumplieron tan sólo en
lo tocante a la construcción del edificio que había
de albergar el Salón de Reinos y a la realización
de los cuadros que lo decorarían. En cuanto al
resto de sus pretensiones, no hubo modo de ade-
lantarse ni de sorprender a los franceses, cuyo
heraldo se presentó una tarde de abril ante los
muros de Bruselas para entregar al cardenal in-
fante una declaración de guerra total. Ese mismo
día tuvo lugar en Madrid el traslado de los cua-
dros desde las Bóvedas del Alcázar hasta el Pa-
lacio del Buen Retiro, en una comitiva abierta por
un Tercio de Piqueros y cerrada por la Guardia
Valona que escoltaba al rey y a la reina, ambos
a caballo, y seguidos de sus retratos, en los que
también aparecían a caballo. Así, el pueblo de
Madrid vitoreó a sus reyes e inmediatamente a
los lienzos que los representaban de un modo tan
vívido y real, que entre los gritos de admiración
y vasallaje se oyó algún alarido de sorpresa ante
aquella sobrecogedora semejanza que hizo correr
incluso habladurías de magia, pues los últimos

lienzos de la comitiva redoblaban la emoción producida por los tres primeros, asimismo de Velázquez, que abrían la marcha. Eran estos los retratos de Felipe III y de su esposa Margarita de Austria, con el del príncipe Baltasar Carlos pisándoles casi los talones, como si no existiera vacío entre los abuelos y el nieto, y el futuro se abalanzara sobre el pasado, en corroboración impetuosa de un destino glorioso atestiguado por los hechos que desfilaban después: el *Socorro de Breisach*, de Jusepe Leonardo, el *Socorro de Génova*, de Antonio de Pereda, la *Rendición de Breda*, de Velázquez, la *Rendición de Julich*, de Jusepe Leonardo, la *Recuperación de Bahía*, de Juan Bautista Mayno, la *Defensa de Cádiz*, de Francisco de Zurbarán, la *Recuperación de san Cristóbal*, de Félix Castelo, la *Recuperación de Puerto Rico*, de Eugenio Cajes, el *Sitio de Rheinfelden*, el Socorro de Constanza y la *Batalla de Fleurus*, los tres de Vicente Carducho, y la *Recuperación de San Martín*, de Eugenio Cajes.

Intercalados entre ellos, como muestra de una fuerte virtud cuyo fulgor alumbraba la memoria más oscura de los hombres, los diez hechos y la muerte en las llamas del renacimiento de Hércules, padre de los reyes de España, pintados por Zurbarán.

Aquella noche se representó *El nuevo palacio del Retiro*, drama alegórico de Calderón de la Barca, uno de cuyos personajes —haciendo suya o de su autor la conciencia difusa de un orgullo no exento de la turbación que impone ese pánico espasmódico del que depende tanto la fe como la falta de fe— dijo lo que no era sino ma-

nifestación del confuso sentimiento que a toda la Corte embargaba:

¿Qué fábrica ésta ha sido?
¿Para quién? ¿Para quién se ha prevenido
esta casa, este templo,
última maravilla sin ejemplo?

Velázquez vivió estos acontecimientos convencido de que era el único que no sentía emoción alguna que tuviera algo que ver con ellos. Sí padecía, por el contrario, una tibia estupefacción, no demasiado inhabitual, por otro lado, ante el aplauso que suscitaban sus obras más rutinarias —resueltas con el escaso pensamiento que últimamente se asignaba como prenda primordial de su carácter— y el silencio con que eran recibidas otras en las que, sin embargo, ponía mucha más reflexión: toda la que, de hecho, era capaz de extraer de su muy limitada capacidad de considerar aquello que merecía la pena poner y pintar en un lienzo.

Había conseguido una modesta comodidad para los suyos —mujer, hija, nieto, Caoba y el yerno— gracias a un talento cuyo ejercicio transformaba en costumbre y en una suerte de reducto inexpugnable de su espíritu, pues éste, su espíritu, se encastillaba en la condición fluida y casi inmediata de lo que pintaba, y una vez instalado en semejante plaza fuerte, no admitía ya pregunta alguna, al dejar a todas sin respuesta. ¿De dónde venía ese talento? ¿Cómo y de qué se nutría? ¿A qué obedecía? ¿Cuáles eran los resortes que estimulaba y ponía a trabajar antes de

que la inteligencia y la voluntad recabaran su ayuda (resortes que, por otro lado, elusivos y caprichosos, podían caer en una impenetrable y a veces angustiosa laxitud cuando se recurría a ellos, implorando su alianza)? Estas preguntas se deslizaban y hacían espuma contra el meollo de la cuestión como el agua de la tempestad en la lisura de los acantilados.

¿Por qué pintaba tan mal su yerno? ¿Qué enseñanza y ejemplo podía haberle dado para que sus pinturas tuvieran tan poca gracia?

Caoba dibujaba, sin embargo, muy bien, utilizando el carbón de un modo que dejaba claro que no lo necesitaría cuando cogiera el pincel, tal cual quedó demostrado en el instante mismo en que, venciendo al fin la resistencia de su manera de ser, lo cogió para pintar como quien sabe que la sombra no es un problema de sol sino de volumen, y que es éste el que impone el claroscuro, y que la luz no sería nada de no ser por lo que se interpone en su camino y lo obstruye, acabándola en noche, y que eso es el tiempo.

No ocurría lo mismo con Juan del Mazo.

¿Qué iba a ser de su nieto, si su padre pintaba de tal modo? ¿Cómo se podía enseñar a evitar esos errores, situados más allá de lo que fuera que fuese el dominio del oficio, y responsables, por tanto, de quien pinta y de quien no pinta?

Llevaba casi dos meses ocupado en el cuadro de la *Visita de san Antonio Abad a san Pablo* —el primer ermitaño, el primero en encaminarse o regresar al desierto buscando en la soledad, limpieza, o huyendo de algo tenido o supuesto

como peor que vivir solo en el desierto—, según lo que había leído en la *Leyenda dorada,* de Santiago de la Vorágine, y aún no había conseguido que su yerno viera claramente la ordenación de los distintos episodios de la historia en el lienzo.

Caoba, por el contrario, supo ver el cuadro de un solo golpe en cuanto se le puso delante, y señaló sin vacilación alguna los distintos acontecimientos desde la plena luz de la lejanía, donde san Antonio Abad se encuentra a un centauro, y luego a un sátiro, y más tarde a un lobo, y todos le ayudan indicándole el camino hacia la cueva donde san Pablo se ha encerrado tras una verja con cerrojos y cadenas para que nadie pueda molestar su vida de retiro en el desierto, hasta el encuentro de los dos santos en un primer término, entre las sombras de una gran peña y de un álamo, bajo el cuervo que les lleva en el pico la doble ración de pan para que coman, y después la muerte de san Pablo, con san Antonio rezando por su alma junto a los leones del desierto que cavan la tumba del ermitaño.

—Conozco la historia porque la oí en un sermón —dijo Caoba—, si bien nunca me imaginé que pudiera dar lugar a un cuadro tan hermoso. Aunque, para mí y según lo pienso ahora —añadió, tras estudiar el lienzo un largo rato—, lo que veo en este cuadro es algo más que lo que escuché en aquel sermón.

Velázquez no abrió la boca, limitándose a encogerse de hombros y a mantener un gesto en el que la aspereza luchaba por poner el ansia en vilo, arrancarla del suelo —como Hércules hiciera con Anteo— y acabar con la evidencia de su

anhelo hacia lo que al negro se le ocurriese decir.

—Yo veo aquí cómo las fuerzas de la naturaleza ayudan a un hombre a llegar hasta donde se encuentra el hombre al que busca, y cómo el cielo protege el encuentro entre los dos y su amistad, proporcionándoles el alimento que les lleva el cuervo, y cómo los leones, que son los reyes de la selva, acuden para rendir homenaje al hombre santo y excavar la tumba donde reposará su cuerpo, quedando él en la memoria de su amigo. Y todo es milagroso aquí, señor, porque lo más milagroso del mundo es la amistad, y la amistad sólo brota en el desierto.

Velázquez se apoyó en la ventana de su estudio y miró hacia el exterior para ocultar a Caoba la turbación que le producían sus palabras y el modo en que aquel negro, antiguo esclavo que ni siquiera conocía el lugar de su nacimiento, había advertido la transformación de una historia de santos en una metáfora de la amistad y de la muerte y de cómo la naturaleza ofrece amparo a sus hijos. ¿Por qué no era capaz de ver aquello el marido de su hija?

Una campana sonó delgada en la lejanía, como el eco de una menguante voluntad nerviosa y obstinada en su lucha contra el aire húmedo. El pintor se fijó, sobresaltado, en el vuelo de una urraca que cruzó el cielo hacia el sur, ensayando el último vuelo de la jornada.

—A propósito de leones —dijo, volviéndose para mirar a Caoba una vez que estuvo seguro de que su rostro no manifestaba emoción alguna—. ¿Son más reyes los reyes de la selva que los del desierto?

El negro le miró, esforzándose en que sus ojos traicionaran antes el delirio de la superioridad que el pecado de la sorna.

—Son los mismos —respondió.

Velázquez asintió con la cabeza, pensando en que quizá debiera considerar la posibilidad de que la respuesta de Caoba entrañara algún rasgo de ironía, lo que hubiera sido algo tan desacostumbrado y fuera de lugar, que dejó de pensar en ello para interesarse por la conclusión de una antigua peripecia.

—Por cierto, ¿qué fue de aquel león que iban a traer a Madrid para que peleara con un rinoceronte, y se escapó del Arenal, según nos contaste una tarde en Sevilla, hace ya muchos años? ¿Se supo algo de él?

—Sí, señor. Ya lo creo que se volvió a saber. Unos mercaderes franceses dieron con él en el campo, lo mataron y se lo comieron. Esos franceses se comen cualquier cosa.

3

RUBENS ENVIÓ para el Salón de Reinos un retrato del cardenal infante don Fernando, a caballo, con armadura negra y banda de general, bajo el águila y la Victoria que conmemoraban su triunfo en Nordlingen. Velázquez pensó al verlo que se trataba de un cuadro de circunstancias, y encontró en él los suficientes indicios para asegurar que no era una obra íntegra de su amigo, sino más bien de su taller. Pero se reservó su opinión pensando en su propio yerno, y ante las extrañas reacciones que el cuadro suscitó en el conde duque, que comenzó por decir que «no era un retrato apropiado» y acabó por considerarlo «rayano en la impertinencia», y en el rey, que, en cuanto tuvo el retrato delante, comentó: «Todos van al combate, menos yo.»

Aquellas palabras de Felipe IV dejaban claro, para quien quisiera entenderlas, que el cerco protector establecido por el conde-duque alrededor del monarca, no bastaba para ponerle a salvo de las habladurías de la Corte ni de las críticas propaladas sin escrúpulo alguno por los nobles de-

safectos ante el poder omnímodo de Olivares. Si Richelieu y Luis XIII cabalgaban al frente de sus ejércitos, y el hermano del rey luchaba y vencía a los enemigos de la monarquía, ¿qué hacía el rey de España entreteniéndose con el arreglo y decoración de aquel palacio del Buen Retiro que el conde-duque le había regalado?

Olivares intentaba contrarrestar aquellos chismorreos insistiendo ante el rey en lo necesario de su presencia en Madrid para el buen gobierno de unos dominios tan dilatados como los españoles, y subrayando la lejanía de los diversos teatros de operaciones en que se jugaba aquella guerra extendida desde Brasil a la India y desde el mar del Norte al Mediterráneo. Sólo permaneciendo el rey en un sitio podía asegurar la asistencia de su preocupación a todos los puntos por igual de la vasta monarquía. Un movimiento a uno u otro lugar complicaría la recepción de mensajes y el envío de las órdenes puntuales y adecuadas, y podría poner en carne viva la susceptibilidad y los resquemores de aquellos otros lugares que no recibieran la visita de su rey. Felipe IV debía permanecer inmóvil como el sol, que es el centro de los planetas, calentándolos por igual.

El rey parecía comprender y admitir esas explicaciones, pero Velázquez le sorprendió una noche ante el retrato de su hermano, el cardenal infante, alumbrándolo con una vela desnuda y con lágrimas en los ojos. A aquello siguió un ataque de melancolía que se prolongó durante varias semanas y del que sólo se recuperó al recibir la noticia de que don Fernando abandonaba su cuartel general en Bruselas y penetraba con

su ejército en las tierras de Francia, atravesando la Picardía y el Somme. El ataque fue vertiginoso y fulminante. En París cundió el pánico cuando se supo que las tropas españolas se encontraban en Corbie, a ochenta kilómetros de la capital de Francia. Pero los rebeldes holandeses aprovecharon aquel movimiento para atacar varios enclaves leales en Flandes, y el cardenal infante no pudo hacer otra cosa que suspender la marcha sobre París y regresar a Bruselas.

Breda caía poco después en manos de los rebeldes, y a muy duras penas pudo desbaratarse un contraataque francés sobre Fuenterrabía. Los corsarios franceses, holandeses e ingleses ahogaron aún más las rutas de la plata de las Indias, y los agentes de Richelieu en Alemania paralizaron la ayuda que podía haber prestado el Imperio. Algunos pueblos del País Vasco se sublevaron ante la subida de los impuestos que la Iglesia se negó a pagar, y el conde-duque llegó a amenazar con fundir los cálices de los sagrarios para comprar cañones, bloquear los reinos que no atendieran sus obligaciones para con la Corona y emplear la fuerza en la leva de soldados. Las habladurías de la Corte se transformaron en panfletos y pasquines, y la nobleza comenzó a abandonar Madrid como gesto de renuencia contra una política de mano cada vez más dura.

El cardenal infante pidió unos refuerzos que ya no se le pudieron enviar mediante las habituales rutas terrestres, por lo que Olivares organizó en La Coruña una flota de 100 navíos y 20.000 hombres que jamás llegó a su destino, destrozada por la armada holandesa en la batalla de las Dunas.

Ya todas las noticias fueron malas. El rey mandó llamar a Velázquez y le recibió en su cámara, demacrado y con menos color en el rostro que el papel que sostenía en la mano y que mostró al pintor con desvaído movimiento, para que lo cogiera.

Velázquez no se atrevió a tocar el papel, porque ¿qué podía contener aquel documento que aún no estaba en manos del conde-duque, y a qué podría obligarle saber algo que el conde-duque ignorara? Su prolongada y embarazosa vacilación, inmediata a la falta de valor y cercana a recubrir de impertinencia el titubeo de la mera cobardía, produjo una amarga sonrisa en los labios chupados de Felipe IV.

—Comprendo tu miedo. Siéntate.

El pintor obedeció, ardiendo de vergüenza.

—¿Quién de mis vasallos no tendrá miedo, si tú lo tienes? —preguntó el rey, apretándose con la mano el brazo izquierdo.

—No es miedo, mi señor... —comenzó a susurrar Velázquez, casi al borde de las lágrimas.

—Serías un insensato si tuvieras miedo de algo. Y en cuanto al miedo, escucha lo que voy a decirte, en prueba, por si hiciera falta, de lo que te acabo de decir. ¡Mírame!

El pintor obedeció y al levantar la cabeza se le erizó todo el vello del cuerpo, pues percibió un aroma desconocido para él, un olor que jamás había sentido, acre, narcotizante y maligno como el que podría ser el impensable olor de un espectro.

—Nada hay en mí que carezca de miedo —dijo el rey con voz clara.

Sostuvo unos momentos la mirada del pintor y movió hacia arriba la cabeza, tensando con un largo suspiro la espalda contra su asiento.

—Ha muerto Rubens.

—¿Qué edad tenía? —quiso saber Velázquez.

—¡Carajo! ¿No se te ocurre preguntar otra cosa?

Velázquez tragó saliva antes de responder.

—¿Qué otra cosa puedo preguntaros?

—Eso es cierto —admitió el rey, al cabo de unos instantes—. Sesenta y tres años. Tenía cincuenta y tres años cuando se casó con una joven de dieciséis que le ha dado cinco hijos. Como si yo me casara con la novia del príncipe, mi hijo.

—Con vuestro permiso, mi señor, yo no he conocido a nadie como Rubens.

—Yo tampoco. Yo tampoco. Hasta su muerte, siempre conté con dos servidores. Rubens me sirvió fielmente. A veces le exigí tanta fidelidad que no me di cuenta de la lealtad que me entregaba a torrentes. Ahora sólo tengo uno.

—Nadie os ama más que el conde-duque de Olivares.

—¿Quién habla de Olivares? —dijo el rey, levantando la voz y abandonando su asiento—. ¿Qué puedo hacer con alguien menos capaz que yo? Don Gaspar me ha puesto la cuerda al cuello, sin darse cuenta de que la asfixia del reino concluye en mí. ¿Cómo puedo tener por mano derecha la que acaba convirtiéndose en mi izquierda?

Se detuvo en el centro de la cámara y retiró la mano del brazo que le dolía.

—Claro que... ¿dónde encuentro lo que no

tengo? ¿De dónde puedo sacar a alguien con el coraje inaudito y suficiente para identificarse conmigo hasta ayudarme a ser lo que soy, sin temer el alcance irracional de lo que no dejo de ser? Un rey no se puede permitir cometer errores, y todo lo que rodea mi corona me es adverso. Don Gaspar ha puesto a mis vasallos en la parrilla, y como salten, saltarán a mi cuello.

Puesto en pie, Velázquez no intentó decir palabra porque sentía la garganta tan seca que cualquier esfuerzo la hubiera desgarrado como el lomo de un libro. Era el efecto de aquel olor de vaharada húmeda y espesa, como una sangre invisible y hedionda.

El rey le puso una mano en el hombro y le miró fija e intensamente, con unos ojos cuyo blanco desaparecía tras una maraña de venillas, y cuya pupila se desvanecía dolorosamente en el iris.

—No vas a sustituir a nadie en el afecto. Vas a ocupar el lugar que te corresponde en el corazón de un hombre apesadumbrado y solo. Siempre has estado donde mi necesidad te ha requerido. Siempre me has servido con precisión y diligencia. Ninguno de los pintores que conozco y me gustan, me satisface más. Y a nadie debo lo que a ti.

Velázquez se encogió de hombros, incapaz de alcanzar lo que el rey le decía.

—Cuando estuve enfermo, probaste la comida que debía alimentarme, para eludir el riesgo de que me envenenaran. Sé que era una orden de Olivares, pero fuiste tú y no él, quien comió de aquel peligro.

—Don Gaspar también estaba enfermo, mi señor —dijo Velázquez, consiguiendo con sus palabras que el rey plegara los labios en una mueca de desdén.

—Es a ti a quien debo la vida. A ti, que fuiste infiel y leal hasta el límite del deber, quizá sin saberlo o sin darte cuenta de hasta qué extremo lo eras.

El rey se alejó unos pasos del pintor, y siguió hablando.

—La corona estaba en aquella época mejor provista para la gratitud y las mercedes. Los problemas eran menos y la hacienda no estaba tan angustiada. Estaba mejor provista, ya te digo, pero no ha de estar ahora menos desenvuelta. He pensado nombrarte alguacil de esta casa y corte, y ayudante de mi guardarropa. Así podrás moverte cuando y por donde quieras, y venir a verme sin aguardar que te llame, y yo me sentiré más cómodo con tu servicio al saberte confortado por la recompensa. Tengo grandes proyectos para ti... Quizá vuelvas a Roma, si es que en Roma hay algo que se pueda arreglar del modo más discreto. Si, además del dinero que Roma nos cuesta, le envío mi pintor al Papa, quizá pueda obtener algo a cambio. Quizá... si las cosas se sosiegan y producen algún resquicio para la paz... quizá vayas a París. ¿Qué podría gustarle más a mi cuñado, Luis XIII de Francia, que verse retratado por mi pintor? Rubens hablaba a todo el mundo de ti... Rubens era un negociador magnífico. Lo llevaba en la sangre.

—Pero, mi señor, yo no soy Rubens, ni se me

ocurre cómo podría empezar siquiera a aprender las tareas que a él le ocupaban.

—Rubens era un hijo de la tolerancia. Y tú eres un hombre con la libre inteligencia de una sensibilidad constante y de un instinto prudente. Ningún destello de la inteligencia es libre en un rey, ni su sensibilidad puede ser constante e intensa y alta por igual, pues el rey es la ley, que sólo tiene que ver con ella misma, aunque sea también la justicia; ni su instinto puede proceder o tener su origen en la prudencia, ni su prudencia en aquél, pues su instinto no puede ser otra cosa que osado, y antes se salvará un hereje que concebir una osadía prudente. No hay un fulgor en la corona que no esté sujeto e instruido... Ni hay integridad de la corona que no dé en la fiereza frente al enemigo. Tal es la sustancia del rey. ¿Has pensado alguna vez en la eternidad del alma suprema, sola en los infinitos confines de su omnipotencia?

Velázquez suspiró y negó moviendo lentamente la cabeza, para ocultar su aturdimiento.

—¿Piensas alguna vez en Dios?

El pintor miró aterrado a su rey, que cerró los ojos e inclinó la cabeza. Velázquez movió inconscientemente una mano, tentado de tocarle, y la detuvo en el aire, sintiendo un inusitado vacío en el estómago y dándose cuenta de que estaba temblando de miedo y de aprensión.

—¿Cómo va a ser tolerante quien sabe lo que debe hacer, y no puede hacer otra cosa que lo que sabe? Yo me tengo que atener a lo poco que sé —dijo el rey sin levantar la cabeza—. Rubens se atenía siempre a la inquietud del que sabe que

es mucho lo que ignora y, de ahí, puede permitirse una imaginación que me está vedada. Tú puedes dejar de ser un instante lo que eres, para intentar saber, a cambio de esa merma, lo que es el prójimo o el enemigo. Yo no puedo dejar de ser quien soy... Considerar siquiera que existe esa posibilidad convierte, para mí, el hecho de ser rey en el insomnio perpetuo. A veces me pregunto si no tengo derecho a pensar una fatiga infinita y a aterrarme ante la imagen de un Dios eterno al que adoro y sirvo como el hijo que soy de Su Gracia.

Dejó de hablar, levantó la cabeza y apretó el Toisón de Oro entre las manos.

—Te voy a contar la historia de Rubens.

Se sentó y obligó a Velázquez a imitarle.

—Es una historia tan antigua como la rebelión de Holanda. Guillermo de Orange, el príncipe insurrecto, vivía entregado a la tarea de recabar dinero y conseguir hombres para sus fuerzas. Cuando no peleaba, intentaba convencer a los demás de la necesidad de hacerlo.

Guardó silencio unos instantes, y se acarició el labio superior, hundiéndolo en el hueco de los dientes que le faltaban.

—Su mujer, Ana, una princesa sajona, le engañaba con cuantos amantes se le ponían al alcance de sus ardores. Juan, el hermano de Guillermo, la sorprendió con uno de ellos, y escribió al príncipe contándole lo sucedido. Todo el mundo esperaba que aquello concluyera con la ejecución de los dos adúlteros. Pero Guillermo era un hombre singular. Pensó que fuera como fuese el carácter y la naturaleza de su mujer, él

la había dejado desatendida y sola... Y pensó también que si su propio comportamiento excusaba el de su mujer, no había punto de vista desde el que castigar al hombre que se había acostado con ella. De modo que optó por anular su matrimonio, enviar a la princesa de regreso a Sajonia, y obligar a aquel hombre a recluirse en una aldea perdida... En la aldea de Siegen, si no recuerdo mal lo que leí no sé dónde. Este hombre perdonado y desterrado se llamaba Juan Rubens, y seis años más tarde tuvo un hijo al que llamó Pedro Pablo.

—Entonces... era cierto, de algún modo —murmuró Velázquez.

—¿A qué te refieres?

—Un día le pregunté si era un espía, tal cual decían de él. Y me respondió que no. Que él era un príncipe.

—No andaba escaso de razón. Tanto como a su padre, debía la vida a la tolerante caridad del alma noble de un príncipe. La gracia de Dios se otorga según modos misteriosos, enigmáticos.

—Pero yo no soy un príncipe, mi señor. Ni siquiera soy caballero.

El rey le miró ladeando la cabeza.

—Creo que aún cuento con las prerrogativas suficientes como para hacer de un pintor, un caballero.

El rostro del pintor se cubrió de un rubor insobornable.

—Quizá deberías comenzar a firmar como de Silva en vez de utilizar el Velázquez de tu madre —dijo el rey, levantándose e imposibilitado para

dar un solo paso, pues Velázquez se había lanzado al suelo y le abrazaba los pies—. La condición de judío —añadió, inclinándose para desembarazarse del ceñido y tembloroso abrazo— se transmite por la madre.

4

NO HUBO SOSIEGO ni resquicio alguno para la paz. La guerra, por el contrario, atravesó las fronteras que hasta entonces había respetado y, sin conceder un solo día de reposo, se hizo presente allí donde más inaudita podía haber parecido hasta entonces; desgarró conciencias, abrió costurones en las lealtades y puso al arbitrio del juicio de Dios la fidelidad de los reinos que Él había otorgado. La Gracia de Dios no sirvió de baluarte contra la traición.

Las tropas enviadas a Cataluña para proteger la frontera contra Francia fueron recibidas por los catalanes con el recelo de quienes se veían alejados de la Corte, de sus privilegios y prebendas, y reducidos a la defensa de lo propio frente a un poder frenético en su avidez de dinero, e insensato en la aplicación despótica de su autoridad. El campesino catalán se convirtió en proscrito al negar su ayuda a un ejército que infundía sospechas, y, transformado en bandolero, atacó a las fuerzas que le habían puesto fuera de la ley. Nadie supo considerar atinadamente las

dimensiones de lo que se fraguaba, y el día en que los segadores insurrectos se apoderaron de Barcelona y asesinaron al virrey en las arenas del puerto, la hoguera de la rebelión se extendió por toda Cataluña, donde iba a arder durante una docena de años.

Cuando se intentó el acopio de las fuerzas necesarias para poner coto a la rebeldía catalana, se descubrió, con aturdido espanto, el inminente peligro de naufragio. La nobleza no sólo volvió la espalda a su rey: también desenvainó la espada en su contra. El duque de Braganza se hizo con el poder en Portugal, de donde se proclamó rey Juan IV, y uno de sus correos, espía de Olivares, entregó al conde-duque las cartas que pusieron ante sus ojos el hecho de que era su propia sangre la que conspiraba para el acabamiento de la monarquía. Porque lo que el correo depositó en sus manos era el plan para la insurrección de Andalucía bajo el mando de don Gaspar de Guzmán y Sandoval y el amparo de la casa de Medina-Sidonia.

Aunque estrechada por pleitos y acreedores, y a pesar de lo dicho por la Cámara de Castilla («en los duques de Medina es materia de estado representar necesidades»), el linaje de ambos Gaspar de Guzmán —la mano derecha del rey y la que lo traicionaba— era aún el más opulento de España. El ducado comprendía Medina-Sidonia, Vejer, Chiclana, Conil, Jimena y Sanlúcar, a lo que se añadían los dominios del condado de Niebla, que se extendían por Huelva, Aljaraque, Almonte, Bollullos, San Juan del Puerto, Trigueros, Valverde, Villarrasa, Rociana, Lucena del

Puerto, Bonares, Bea, Paymogo, Villanueva de las Cruces, Santa Bárbara, Cabezas Rubias, El Almendro, Puebla de Guzmán, Calañas y Alosno. El cargo de Almirante del Océano era un privilegio de esa casa, la única que podía pescar atún en las almadrabas de la costa gaditana.

Don Gaspar de Guzmán y Sandoval, decimotercer conde de Niebla, noveno duque de Medina-Sidonia, séptimo marqués de Cazaza, comendador de las casas de Sevilla y Niebla de la orden de Calatrava, y gentilhombre de Cámara, era capitán general de la Costa de Andalucía, en la que durante el verano de 1641 se vieron aparecer barcos franceses, portugueses y holandeses. El encumbramiento de su hermana, doña Luisa de Guzmán, esposa del duque de Braganza, nuevo rey de Portugal, fue la chispa que excitó en su cabeza la ambición de repetir en Andalucía la jugada portuguesa.

Olivares mandó prender a su pariente y tocayo en cuanto hubo leído los documentos. Pero cerró los ojos ante el descuartizamiento que se desarrollaba a su alrededor, y no quiso ver que Francia y Holanda sufragaban las armas con que Juan IV comenzó de detener a los españoles en las fronteras de Portugal, ni que los rebeldes catalanes negociaban con Richelieu su lealtad a Luis XIII de Francia. Tampoco admitió que llevaba largos años asfixiando la casa de los Medina-Sidonia con las mismas exigencias de dinero con que agobiaba a todos los que lo tenían y de igual modo que a quienes no lo tenían. En la ardiente obstinación de sus anhelos, se negó a reconocer que lo que ya no eran deudas comen-

zaba a ser miseria, y que en los Tercios se empezaba a encadenar a los soldados de las últimas levas para que no desertaran, con lo que sólo lo hacían los veteranos dispuestos a convertir su experiencia de guerreros en destreza de salteadores.

La angustia de sus tribulaciones le enrojeció la piel, y le hizo engordar como si las velas con las que alumbraba sus noches infinitas entre un océano de papeles fueran un raro alimento que pusiera el sebo en su carne, el humo en el azul de sus venas hinchadas, y el fuego de la llama en el ardor de sus pupilas cuando, al retirar las manos de la frente, brillaban entre unos párpados espesos y violáceos. Si alguno de sus enanos se atrevía a abrir la ventana de su despacho, el conde-duque boqueaba como si el aire puro fuera un intruso enemigo de los humores corpóreos que bombeaban energía y vigor tan sólo a su cerebro obstinado. La luz del día que entraba entonces por la ventana abierta le hacía sollozar. Ya no podía moverse por sí solo. Una guardia permanente de soldados tenía siempre lista una caja de madera en la que era trasladado a donde lo hubiera menester. Ese cubil tenía cegadas las ventanillas con gruesos paños de terciopelo a cuyo través, sin descorrerlos, hablaba, temeroso de lo que pudiera pensar o sentir cualquiera que conociese su aspecto.

Y así, sin descorrer esas pesadas cortinas, fue como le hizo saber a Velázquez lo que planeaba hacer con su pariente, de modo que el castigo de la sedición fuera un ejemplo de humillación del culpable, de vergüenza para quienes entre sus

iguales consideraran con lenidad su horrible falta, y de munificencia por parte del rey, al no castigar con la muerte y contentarse con una pública confesión de delito.

—Reuniré a los Grandes de España en la Corte, y los haré acudir al Salón de Reinos, donde el duque de Medina-Sidonia, vestido de arpillera, descalzo y con ceniza en la frente, se arrodillará ante su rey, le besará los pies e implorará su gracia. ¡Tres veces la implorará! Y tú, Diego, estarás allí para ver la ceremonia y pintar el cuadro que haga inmortal tan penosa liturgia. Un cuadro que haré viajar de un extremo a otro del mundo para que nadie ignore el delito, la pena, la humillación y el perdón. No voy a derramar sangre... No voy a repetir el drama de Rodrigo Calderón. Esta vez no permitiré que la muerte redima la infamia.

Velázquez no pintó ese cuadro porque la Grandeza no quiso hacer acto de presencia en la ceremonia que, por eso, se vio reducida a una penosa reunión del Consejo de Justicia en un extremo del Salón de Reinos, frente al rey de pie en el otro extremo, con la caja de madera en la que yacía el conde-duque a su derecha, y un teniente desarmado de la guardia a su izquierda, sosteniendo el hachón que fue toda la luz que iluminó el escuálido acontecimiento, pues todas las cortinas del recinto estaban corridas.

El duque de Medina-Sidonia fue introducido en el Salón cuando, a la media hora de esperar a los Grandes de España, el rey movió ligera y tristemente la cabeza, sin romper el silencio. El reo avanzó cubierto con un harapo de arpillera

ceñido a la cintura por cuerda de esparto. Tenía sangre en los pies y en las muñecas, y espuma en las comisuras de la boca. Sus pasos sonaron como suspiros, dejando unas huellas húmedas en la oscura madera barnizada. Pidió gracia tres veces y cayó de rodillas ante el rey, e, hincado en el suelo, dejó reposar la cabeza en una de sus botas para besarle la otra, repitiendo ese beso de una a otra bota, sin que se oyera otra cosa que sus besos y el áspero fuelle de sus repeluznos. Al cabo de cinco minutos el rey, que no había apartado la mirada del retrato de su hijo, colgado frente a él, al otro lado del Salón, dijo «Basta» y dio un paso atrás, con lo que el reo quedó desmadejado sobre sí mismo en el suelo, como un ahorcado al cortar la soga que lo sostiene. El Consejo de Justicia desfiló silenciosamente entre el duque y el rey hasta desaparecer. Entonces entró la guardia que se llevó al humillado y a la caja de madera del conde-duque. El rey indicó con un gesto de cabeza al teniente que descorriera una de las cortinas. La luz del día mostró a Velázquez de pie y cruzado de brazos en un rincón. El teniente se retiró, obedeciendo a un nuevo movimiento de cabeza del rey, que quedó a solas con el pintor.

Felipe IV avanzó lentamente hasta la ventana, mientras Velázquez alcanzaba sin hacer ruido el lugar donde se había postrado el traidor.

—Carezco de experiencia —dijo el rey, sin volverse, acariciándose el brazo izquierdo.

Velázquez se inclinó rápidamente y recogió algo del suelo, ocultándolo en su jubón antes de que el rey girara sobre sus talones y siguiera hablando.

—Llegué demasiado pronto al trono, y, en mi desconocimiento de las cosas, supuse que sería capaz de aprender lo que me era menester en el saber de los demás, y que, apoyándome en eso, alcanzaría la verdad que he rastreado ávida e inútilmente en los libros y en las crónicas. Ahora sé que no hay verdad alguna que perseguir ni experiencia en la que confiar. La sangre que llevo de mi padre, mi abuelo, mi bisabuelo... y así hasta suponer el más remoto y engañoso término de la eternidad en que fui engendrado, no acumula sabiduría ni guarda memoria de la experiencia. Es una sangre ciega.

Hundió la barbilla en el pecho y, con los brazos pegados al cuerpo y los puños apretados, caminó a grandes pasos hasta el retrato de su hijo, el príncipe Baltasar Carlos.

Velázquez se apresuró a descorrer otra cortina para dar más luz al lienzo.

—No hacía falta —dijo el rey—. ¿Crees que necesito la luz para ver a mi heredero? Me sé su rostro de memoria, línea a línea, rasgo a rasgo, pulsación a pulsación. Por la noche, en la cama, cuando no puedo conciliar el sueño, que es casi siempre, me sorprendo imaginando en el rostro de mi hijo las arrugas del tiempo y las cicatrices de la desdicha. Y, poco a po su rostro se convierte en mi mente en el rostro de un anciano niño o de un niño anciano, y tengo ganas entonces de gritar. Ha habido noches en que he sorprendido a la guardia y al servicio al acudir solo y medio desnudo a ver a mi hijo durmiendo, para cerciorarme de su sosiego. Luego, de nuevo en mi dormitorio, vencido al fin por el sueño, vuel-

vo a ver a mi hijo con su rostro tal cual es, pero solo, rodeado de batallas y solo, mucho más solo de lo que yo haya podido estar nunca.

Su voz se quebró en un ahogado sollozo. Velázquez corrió a su lado y cl rey se apoyó en él.

—Salgamos de aquí, mi señor.

—No —dijo el rey, apretándole el brazo—. Siéntate conmigo.

El pintor buscó inútilmente a su alrededor algún lugar donde sentarse.

—No te esfuerces. He prohibido que pongan sillas en este salón. Siéntate en el suelo, como yo.

El rey se dejó caer pesadamente al suelo, y tiró del brazo de Velázquez para que le imitara, como lo hizo.

—Es mentira la experiencia. No hay experiencia alguna. Nadie llega con ella al trono, porque no hay experiencia de reinar sin alcanzar el trono, y nadie reina con experiencia, sino con el impulso de reinar. El instinto lo es todo. Y el instinto me dice... El instinto clama en mi interior llamándome al combate. Porque sólo me queda luchar contra la adversidad que me agobia y el oprobio que los Grandes del Reino acaban de lanzar, en su ausencia, contra mí.

Velázquez comenzaba a interrogarse sobre aquella impropia simetría en la que el rey asumía como propios los errores del conde-duque, sin que éste tuviera nada de aquél, cuando al otro lado de la puerta del Salón se oyeron voces precipitadas y un ruido de pasos casi tumultuoso.

—Abre esa puerta —indicó el rey, poniéndose fatigosamente en pie.

Velázquez le obedeció.

—¡Un correo urgente para el rey! —gritó alguien.

—¡Son noticias de Cataluña! —gritó otra voz sobre las muchas que hablaban atropelladamente.

—¡Sosegaos! —dijo el rey, mostrándose en el umbral—. ¿Qué dice el correo?

Un soldado cubierto de polvo y macilento rompió los lacres de un delgado mensaje y se quedó con él en las manos, buscando nerviosamente con la mirada a quién había de entregárselo.

El rey señaló a Velázquez, diciendo:

—Nombro a Diego Velázquez ayuda de cámara.

Velázquez tragó saliva, tomó el documento y el color se le fue del rostro en cuanto comenzó a leer.

—Mi señor —dijo—, las tropas de Francia atraviesan la frontera e invaden Cataluña.

—El instinto lo es todo —murmuró el rey, cerrando con fuerza las manos sobre el Toisón de Oro que le colgaba en el pecho, para añadir, levantando la voz en el silencio expectante:

—Llamo a mis hombres para que acudan a la batalla. Quien esté conmigo en esta jornada conocerá la gloria del combate y obtendrá la honra de mis reinos, suya será mi reputación y mía, la suya. Esto es lo que han de decir los correos a mis tropas, a mis pueblos, villas y ciudades, a hidalgos, caballeros y príncipes, y a todo aquel que quiera igualarse a mis soldados en la lucha y a mí en el triunfo o en la muerte. Quien

pelee a mi lado podrá decir que hizo suyo el destino de un rey y su gloria, si es gloria lo que Dios nos reserva. Ésa es mi palabra. Retiraos.

Una vez solos, el rey volvió al Salón de Reinos, ordenando a Velázquez que cerrara tras ellos la puerta y le siguiera. Luego recorrió el perímetro del Salón arrastrando las cortinas a su paso, con lo que la luz pareció seguir con agitación su negra silueta hasta que se detuvo en mitad del Salón, envuelto en un tibio resplandor.

—¿Sigues manejando bien la espada?

—Esa destreza sólo se pierde con la muerte del brazo, mi señor.

—¿Vendrás conmigo al combate?

—Aunque no me lo ordenarais, mi señor. Iría aunque me lo prohibierais.

El rey estrechó al pintor entre sus brazos, y levantando una mano hacia el techo, señaló los escudos allí pintados: los escudos de Castilla y de León, de Aragón, de Portugal y Navarra, de Galicia, Mallorca, Toledo, Murcia, Sevilla, Córdoba, Jaén y Granada, de Cataluña y Nápoles, Valencia y Sicilia, de Milán, Austria, Flandes y Borgoña, de Brabante y Cerdeña, de México y Perú.

—Somos el mundo y su centro —dijo el rey, manteniendo el brazo enfermo sobre los hombros de Velázquez, quien no pudo evitar un prolongado estremecimiento al percibir en suaves oleadas el maloliente espesor de la atmósfera en aquel salón, mezclado con el acre efluvio que emanaba del cuerpo del rey.

—No puedo legar a mi hijo la obligación de reprochar a la memoria de su padre mi incapa-

cidad para mantener intacto lo que recibí para él. ¿Me comprendes? ¿Entiendes lo que digo?

El pintor asintió con la cabeza, sobreponiéndose a la debilidad que notaba en las piernas, y a la pregunta que comenzaba a rondarle la imaginación. Si hubo un tiempo en que los reyes podían sanar las escrófulas y curar las enfermedades, según había oído decir, ¿podría ser posible que transmitieran del mismo o parecido modo el malestar de su cuerpo, la insanía de su espíritu? Pero, ¿qué insanía podría ser aquella, mezclada con lo que no era sino el efecto de la Gracia de Dios y, por tanto, capaz de suscitar en quien osara imaginarla siquiera el fulminante castigo de una pena adecuada a semejante imaginación ensoberbecida? ¿No era acaso más insano arrogarse derecho y competencia para examinar tales asuntos y despegarse así, ingratamente, de quien le confiaba su corazón y le estrechaba en sus brazos?

El rey abrió una ventana.

—Hace tiempo que necesito aire libre —dijo—. Hay aquí un mal olor que ventear.

Velázquez alzó la mirada de nuevo a los escudos del techo, y vio en aquellas imágenes los trazos de las luces que brillaban por la noche en el firmamento, las rutas celestes que guardaban la eternidad y el infinito, el enigma de un destino suspendido en el vacío. Oyó gritos y voces confusas que fue incapaz de distinguir si procedían del interior o del exterior del edificio. El viento susurró violentamente y las ramas de los árboles rozaron las ventanas del salón.

Sintió la chispa en la nuca y, poseído de un

impulso hegemónico e irracional, instintivo, corrió a la ventana para ver el efecto del rayo en el color del cielo, y aspirar su olor. La descarga del trueno le hizo encogerse como un niño, sin retirar la mirada del misterio con que la lluvia envolvió súbitamente formas y colores, apretando las cosas a la tierra y poniendo más lejanía en las distancias.

«Ahora llueve en todo el mundo», pensó, y trató de imaginarse el semblante del enemigo que intentaría darle muerte en la batalla. Pero no dio con rostro alguno. Tampoco pudo ver la flecha ni el plomo que avanzaban en el aire buscando su vida y su muerte. Pensó que debía rezar, hincarse allí mismo de rodillas y rezar, pero el viento cambió en ese instante y le lanzó gruesas gotas de lluvia a la cara, y entonces vio claramente su cadáver entre otros muchos que cubrían la tierra y sobre los que el agua caía a torrentes, golpeando las facciones de los muertos, salpicando y llevándose la sangre, cambiando los cabellos en melena de Medusa, esponjando la tierra, oscureciéndola y abriendo en ella las grietas y los huecos por donde desaparecería la muerte, transformada en coral.

No pudo contener su pavor y gritó hasta que el dolor ocupó el lugar de la fuerza en los pulmones y éstos desfallecieron en su cuerpo petrificado.

La falta de aire le hizo boquear trastabillando hacia atrás hasta caer.

La ensoñación se borró, cobró presencia el lugar donde se encontraba, y su memoria persiguió inútilmente el recuerdo que huía.

Al buscar al rey se encontró solo.

—*Sufficit unun in tenebris* —murmuró, al ver encendido el hachón abandonado por el teniente de la guardia que había asistido a la humillación del duque de Medina-Sidonia. Y la imagen de Algañaraz surgió brusca en su mente: un ídolo de cuero, voraz, ansiosamente astuto, anudada la brillante nariz en el mentón pulido como diente de jabalí, acuclillado en la luz de la mano de un muerto.

Agitó la cabeza, parpadeó y tragó aire lentamente; hurgó en el interior de su jubón y sacó lo que había recogido del suelo a espaldas del rey: un pañuelo ensangrentado.

5

LAS RESPIRACIONES sonaron acompasadas hasta que el primer canto del mirlo introdujo entre ellas una creciente alteración, y cada una esperó a la otra para manifestarse.

—Estoy despierta, Diego —dijo Juana, en voz baja y cuidadosa, cuando el amanecer movió tenuemente la leve cortina de la ventana como un incrédulo espíritu adolescente y confuso—. ¿Quieres que te caliente algo de sopa?

—Sí.

La mujer se levantó de la cama, arrastrando con ella una sábana en la que envolvió su cuerpo delgado y aún esbelto.

La voz de alerta entre los centinelas se deslizó, engañosamente cercana, al pie de los muros del Alcázar.

Velázquez encendió la vela de la palmatoria que reposaba en su mesilla, y abandonó el lecho para vestirse rápidamente.

Juana regresó con un cuenco humeante, empujó la palmatoria para hacer un sitio en la mesilla de su marido, donde lo dejó, y se sentó en

la cama, arqueando los pies desnudos sobre el suelo.

—Nunca imaginé que iba a verte partir a la guerra. Tú eras pintor; cuando vinimos a Madrid, eras pintor. Y te hiciste pintor de un rey que te colma de cargos y te promete honores. Cuantos más cargos y promesas, menos pintor eres.

Velázquez cogió la palmatoria y se retiró con ella en silencio a un rincón de la alcoba, donde la depositó, quedándose en cuclillas ante la luz y de espaldas a su mujer.

—Quizá ya no eres ni siquiera pintor. No eres más que un hombre que abandona el hogar para irse a la guerra.

—No hago sino lo que hace el rey —dijo Velázquez, con la vista fija en el vacío iluminado de las paredes y del suelo que se juntaban ante él.

—El rey es el rey —dijo Juana—. Defiende lo suyo. ¿Qué otra cosa puede hacer? Pero nosotros no tenemos tanto que ver con él.

—Yo soy su pintor —murmuró Velázquez, cerrando los ojos para preguntarse por qué jamás le había hablado a Juana de lo que hablaba con el rey, y por qué había postergado el planteamiento de esa pregunta hasta ser demasiado tarde, tan tarde que ya quizá no la podría responder ni planteársela siquiera otra vez en lo que le quedara de vida.

—Hace tiempo que dejé de ser un misterio para ti. Lo fui durante muchos años, los más felices de mi vida. Aunque no he dejado de ser feliz, por más que no lo sea como lo fui en aquel tiempo, cuando viví bajo la luz del mediodía.

La voz de Juana sonó lenta, dulce y bien modulada, añadiéndose como una pincelada al silencio rasgado por el crujir de las botas de Velázquez al doblarse sobre sí mismo ante la luz de la palmatoria, quebrado por el dolor que abrasaba sus entrañas y por el estruendo de su corazón, del que sentía un eco retumbante y ajeno en las sienes y una asfixia que irradiaba por su pecho hasta resonar en el vacío arañado de sus vísceras.

—No sé cómo ha podido ocurrir —añadió Juana—, pero lo comprendo, porque tampoco tú eres ya un misterio para mí, aunque haya momentos en que no sepa lo que en realidad te preocupa, ni lo que haces cuando no estás conmigo ni te veo.

Velázquez se irguió en cuanto notó el agua que le anegaba los ojos, evitando con su nervioso movimiento que se transformara en lágrimas. Intentó componer el gesto y se dio cuenta de que ese esfuerzo le resultaba tan imposible como el de hacerse consciente de lo que su rostro podía estar expresando. Entonces se sintió abandonado y perdido: giró sobre sus talones y corrió al regazo de su mujer.

Juana le estrechó entre sus piernas desnudas, y le acarició el pelo.

—Soy abuela —dijo— y ya no sé lo que es el amor, porque sólo lo recuerdo, a pesar de quererte como no tendría fuerzas... Como nunca las hubiera tenido para amar a otro.

Sintió el agua que corría entre sus muslos y la cara estremecida de su marido, cuya cabeza apretó entre los brazos.

—Te quiero como se quiere al resplandor del día y a la oscuridad de la noche, y al viento y a la lluvia y a los malos olores de uno mismo. Siempre supe que pasaría esto un día, y siempre esperé que ese día fuese después de mi muerte. No ha sido así, pero te quiero. Seré ceniza y olvido y seguiré queriéndote.

Su marido levantó hasta ella la mirada y balbució:

—Estar junto al rey es hallarse junto a Dios.

Juana rompió en sollozos, hundiéndole el rostro entre sus pechos, babeándole el pelo.

—No sabes lo que dices ni lo que piensas. ¿Dónde se te ha perdido el corazón?

6

EL EJÉRCITO DEL REY salió de Madrid hacia la lucha el 26 de abril de 1642, y tardó tres meses en llegar a Zaragoza, cuando Francia era ya dueña del Rosellón.

Corrían rumores de que agentes franceses disfrazados como si fueran comerciantes untaban el ganado con un ungüento envenenado, hecho en Ginebra por los calvinistas, que propagaba la peste, y sembraban a orillas de los ríos unas plantas que envenenaban las aguas también. Varios sargentos encargados de la pagaduría fueron ajusticiados por registrar en sus asientos como veteranos con derecho a mejor paga a unos soldados bisoños que ni sabían vestirse, embolsándose el dinero de la diferencia; otros lo fueron por encerrar a varios labriegos en una cueva y tenerlos varios días sin comer, hasta que el hambre los obligaba a aceptar esa leva secuestrada, y firmaban su enrolamiento. Tales argucias redundaban en que sólo la primera línea de combate fuera de confianza, siendo lo que la seguía una tropa torpe y famélica a partes iguales.

Aquel ejército era tan desaliñado y pobre que hasta los escasos buhoneros y las pocas putas que aparecían por sus inmediaciones los días de paga, infundían sospechas.

Felipe IV y Velázquez paseaban embozados durante la noche por el campamento, sentándose a veces con los soldados reunidos alrededor de una hoguera, para oír lo que decían entre ellos y averiguar su estado de ánimo.

Así supieron que aquellos hombres se movían con la conciencia de avanzar hacia un territorio hostil, donde tendrían por primer enemigo al campesino cuya hacienda llevaba años mermando con el ir y venir de las tropas, para enfrentarse a continuación con el soldado francés, más diestro y mejor equipado, y con cañones de los que se decía que era tal su ligereza y mecánica que se mostraban capaces de correr los flancos del campo de batalla, aparecer por sorpresa y disparar a mansalva con tan poca elevación que las balas no caían de la altura, sino que volaban casi a ras del suelo. Aquella campaña no acarrearía beneficio alguno para ellos, decían, pues las posibilidades de éxito eran pocas y las de saqueo, ninguna.

De esas cosas hablaban los soldados al creerse entre iguales y a solas, acurrucados junto a las hogueras, envueltos en el vapor que exhalaban sus ropas, pues desde su salida de Madrid les había acompañado una lluvia que sólo cesaba al caer la tarde, por el frío que entonces se levantaba.

Los veteranos rehusaban ser vistos con quienes carecían de rango semejante, y no intercam-

biaban palabra cuando se juntaban en grupos que nunca pasaban de la media docena. Preparaban hogueras mejor dispuestas que mantenían el calor de los rescoldos casi hasta el amanecer, y fumaban gruñendo, sin apartar los ojos del fuego, unas pipas de arcilla blanca, cazoleta pequeña y vástago muy largo, elegantemente curvado, que eran la muestra más elocuente de que habían combatido en Flandes. Cuando eran llamados para alguna encomienda o relevo, resguardaban cuidadosamente la pipa junto a la bolsa del tabaco en el rincón más protegido del petate. Eso lo hacían como todo, en silencio y sin dejar de mirar continuamente a su alrededor.

El primer encuentro con los franceses tuvo lugar en el Llano de las Horcas, y apenas se derramó la sangre, porque el ejército español, desbaratado bajo una descarga de artillería, abandonó el campo sin que el enemigo lo persiguiera. Hubo algunas deserciones y el resto de la dispersión se reunió al amparo de una garganta bien protegida. El rey dejó a los capitanes la tarea de hablar a los soldados y repartir castigos; dos dientes más se le habían ido abajo en la efímera refriega, dejándole incapaz de articular palabra. Luego rechazó con un hosco ademán la compañía de Velázquez, que esa noche se limitó a seguirle en su vagar por el campamento, manteniendo la distancia que le hubiera permitido intervenir en caso necesario, pues el rey deambulaba sin guardia.

La reina, enferma en Madrid a consecuencia de un aborto, encontró fuerzas para pedir y buscar un donativo popular que permitiera engrosar

las breves fuerzas enviadas a Cataluña, al que ella añadió un cofre de esmeraldas y lo obtenido al vender los adornos de plata del Buen Retiro. Así consiguió pertrechar en unos pocos meses las tropas que faltaban para que el rey se viera al mando de quince mil hombres, con los que si bien no se pudo expulsar al invasor ni abatir la rebelión de los catalanes, sí se logró fijar al enemigo e impedir que se hiciera con un territorio mayor. Esto se hizo deteniendo a los franceses frente a los muros de Tarragona, derrotándolos en los campos de Fraga, donde dejaron casi dos mil prisioneros, y arrebatándoles la plaza fuerte de Lérida, tras lo cual el rey mandó llamar a su heredero, el príncipe Baltasar Carlos, para encontrarse con él en Zaragoza, hacia donde se dirigió.

Apenas llegó el ejército a esa ciudad, el rey ordenó acampar junto al río Ebro y montar su tienda con los tapices desplegados del emperador Carlos V, para recibir de tal modo a su hijo y narrarle las peripecias de la campaña a la que acababa de dar fin, entre aquellas vibrantes escenas que recordaban las más grandes victorias de su estirpe.

Baltasar Carlos salió a caballo del palacio arzobispal en el que se alojaba y atravesó la ciudad entre los vítores de los aragoneses y las voces en todas las lenguas del Imperio con que le saludaron las fuerzas mercenarias estacionadas en la ciudad. Pocos sabían que acababa de recibir la noticia de la muerte de su tío, el cardenal infante don Fernando, víctima de la fiebre de los pantanos, y nadie observó nada extraño

en aquel esbelto y consumado jinete, ni apreció signo alguno ominoso en su rostro juvenil y saludable. Pero el príncipe se desmayó en los brazos de su padre apenas entró en la tienda capitana, y murió sin haber recuperado el sentido. Al arreglar el cadáver, un pañuelo ensangrentado se desprendió de entre sus ropas.

Velázquez corrió al palacio arzobispal abriéndose paso a duras penas entre el gentío militar y paisano que obstruía las estrechas calles de la ciudad con su impedimenta y con los festejos por la conclusión de la campaña. Cuando llegó al palacio, interrogó uno a uno a los miembros de la guardia y de la comitiva del príncipe. Nadie había advertido nada raro desde que partieran de Madrid, ni indicio de malestar en el príncipe, entristecido, a pesar de la alegría de reunirse con su padre, por los correos que no cesaban de llegar a la Corte con noticias de los muchos daños que hacían los portugueses en sus incursiones por Galicia. Entre los enanos que acompañaban al príncipe no se encontraba Algañaraz, y uno de ellos le aseguró que Huanca se había quedado en Madrid, de cuyo Alcázar llevaba meses sin salir ni dar señales de vida.

Era casi el amanecer cuando sopló y apagó la vela al terminar con el último de sus interrogados. Desde la ventana de la antecámara que le había servido de despacho para su pesquisa contempló pensativo la muda y sombría ciudad agazapada junto al río bajo una sorda crepitación de colores. Las aguas plateadas reflejaban el brillo de una luna cavernosa suspendida en un desgarrón rojo como una mancha de sangre. El

cielo se extendía hasta el confín del mundo como el gigantesco sudario de un acuchillado. Sintió que el vello se le erizaba y que un vacío atroz se adueñaba de su estómago. Entonces, aterrorizado, comprendió lo que estaba viendo escrito ante sus ojos.

Salió escopeteado y descorrió el camino hasta el campamento, entre cuyos centinelas se deslizó furtivamente, ya que ignoraba la contraseña. Al llegar a la tienda capitana sabía que era demasiado tarde, y cuando entró en ella no vio otra cosa que lo que esperaba.

El rey se encontraba acurrucado en un rincón, medio oculto tras un arca, desnudo, con la espada en la mano. A sus pies, un tapiz del emperador estaba acuchillado hasta parecer una enorme guedeja.

Llevó al rey a la cama, donde le cubrió con una colcha, sin conseguir que dejara de mecerse de un lado a otro. Luego se sentó a sus pies, sin saber que decir ni que otra cosa hacer.

—No abracé a mi hijo, Diego, sino a quien aparecía en mis sueños —dijo el rey, luchando contra el pavor que le embargaba y la dificultad de sus dientes para hablar con claridad—, al niño anciano o al anciano niño que veía en mis sueños. Sólo le reconocí cuando cayó muerto a mis pies, fulminado entre todas estas batallas —y su mano señaló con gesto desvaído a los tapices que le rodeaban—. ¡No me encuentro los pulsos!

Velázquez veló tres días y tres noches la estremecida angustia del rey, que fue sangrado varias veces. Mandó retirar los tapices, consultó con los cirujanos lo que se podía hacer para que

al rey no le dolieran tanto los dientes, y probó el caldo y el pollo cocido con que recomendaron alimentarle poco a poco.

Cuando llegó el arzobispo con la intención de conducir al enfermo a su palacio, hubo de discutir con él y sacar de sí el convincente aplomo que imaginaba cosido al espíritu de un ayuda de cámara, para imponerse a su criterio y disuadirle, sin que en ningún momento pudiera el prelado sospechar el verdadero estado de ánimo del monarca, cuya mirada fue suficientemente elocuente, para el pintor, del terror que volvió a apoderarse de él en cuanto oyó hablar de abandonar aquella tienda e imaginó verse de nuevo fuera, donde le aguardaba el féretro con el cadáver de su hijo, y el regreso a Madrid, donde la reina agonizaba, según el último correo.

El arzobispo se fue del campamento con las primeras señales de que la lluvia amenazaba de nuevo; había hecho el viaje en coche descubierto y le inquietaba el efecto del aguacero en sus ropas, sirviéndole de excusa para su precipitada marcha la remesa de una estufa que Velázquez le pidió para calentar al enfermo.

La oscuridad y el frío acompañaron a la lluvia. La tienda capitana se convirtió en una gruta envuelta en tinieblas, entre la furia del agua que caía y la turbulencia de la que llevaba el río. El día era negro, pero los bramidos del viento se sosegaban al llegar lo que debía ser la noche, cuyo silencio era tan sólo un muro de hoscos e irregulares silbidos.

Al pie de la cama y sin dejar de tocar el cuerpo del rey, para evitar que el más mínimo de sus

movimientos le pasara inadvertido, Velázquez intentaba infructuosamente articular el razonamiento que explicara la decisión que había tomado. No necesitaba excusa para lo que pensaba que debía hacer en cuanto el rey mostrara algún indicio de mejoría sostenida que le permitiera dejar su cuidado en manos de otra confianza y galopar hacia Madrid, donde entendía que su presencia era tan urgente como la necesidad de acabar con la ponzoña que tanto había tardado en intuir. Pero le hubiera gustado establecer de un modo pormenorizado y convincente los hechos malditos de aquella oscura cadena de acontecimientos que roía su imaginación. No le agobiaba la duda, ni padecía remordimiento anticipado alguno, ni temor ante la posibilidad de que alguien le exigiera responsabilidades algún día por el crimen que estaba dispuesto a cometer, pero le irritaba su confundida torpeza para organizar en la razón lo que de una manera tan clara e inmediata se disponía a su vista. El siseo del fuego en la estufa le sobresaltaba en ocasiones, despertándole. Entonces se daba cuenta de que no estaba pensando, sino que soñaba, y ya no le era posible atrapar lo que había soñado, pues su primer esfuerzo era el de buscar la suave respiración del enfermo en la oscuridad y el tenue transcurrir de su pulso. Si el cansancio le vencía de nuevo, no dormía... Su ensoñación era delgada y transparente como un lienzo de gasa incapaz de retener trazo alguno, y su cabeza se consumía en el intento de detener algún bosquejo de las imágenes, sentimientos y terrores con que sostenía su idea de lo que

224

estaba sucediendo y el modo en que pensaba darle fin.

Descansaba cuando llegaba el amanecer o suponía que así era por el renovado ajetreo de animales y personas y ruidos metálicos y una alteración en el fulgor del hueco de la estufa, como si el fuego ardiera diferentemente gracias a algún extraño y para él inasequible indicio de que en algún lugar no era tan densa la tiniebla o de que algo había levantado un hueco en el manto de la lluvia. Entonces aparecían los cirujanos, encorvados y nerviosos, para sangrar al rey y evacuar consultas entre carraspeos y palabras vacilantes, y había que atender las necesidades, siempre irregulares y perentorias del enfermo, limpiarle y darle de comer poco a poco, y limpiarle de nuevo, y esperar a que se durmiera, moviéndole cuidadosamente mientras dormía para que desaparecieran los húmedos ruidos que le brotaban de la garganta, y sus molestias. En esas tareas descansaba, aunque no le fuera posible quitarse de la cabeza el peligro de que el rey moviera súbitamente la lengua con violencia y tragara saliva en un desesperado anhelo, de forma que, acumulando la fuerza de quien lucha contra la muerte, fuera capaz de arrancarse los dientes que tanto le bailaban en las encías, y sorbérselos y atragantarse con ellos.

Hasta que un día el rey le apretó una mano entre las suyas, y, poco después, abrió los ojos. Velázquez se inclinó sobre él para mirarle y sostenerle la mirada, lo que hizo durante un largo rato, hasta que el rey se durmió de nuevo con una respiración acompasada y llena. Fue ése el

momento en que oyó claramente y por primera vez el ruido que hacía la máquina del reloj al que los cirujanos daban cuerda todos los días para poder consultarlo en cualquier momento, y que siempre dejaban fuera de la vista. En la mesilla, junto a una palangana llena de agua, descansaba cubierto de polvo el reloj de arena del rey, sombrío y cristalino, con un perfecto cono de arena olvidada en la mitad inferior del artilugio, el primer signo de esperanza para el náufrago desasistido.

Los cirujanos se mostraron satisfechos y muy tranquilizados en su siguiente visita. Velázquez partió con ese amanecer y, dos días más tarde, cambiando de caballo en el servicio de postas, entraba en el Alcázar.

Encontró el despacho de Olivares vacío y limpio de papeles. El enano Sebastián de Morra se hallaba sentado en un rincón, con la mirada en el vacío.

—¿El conde-duque?

El enano le miró sin hablar y con la expresión de que le costaba un penoso esfuerzo enfocar la imagen de quien le hablaba.

—La misma carta que pedía la presencia del príncipe en Zaragoza —dijo el enano, después de tragar saliva varias veces—, ordenaba el despido de don Gaspar. La reina impresionó al rey con la energía que puso en la organización del ejército que Su Majestad necesitaba, y ahora es su más diligente consejero.

—Pero la reina agoniza.

—También agoniza el rey.

—¡No! —gritó Velázquez, sacudiendo al aba-

tido enano, que se dejó hacer como si fuera un muñeco—. Necesito que me ayudes y te lo pido..., te lo suplico por la lealtad y el respeto que el conde-duque se merece, aunque ya no sea quien fue.

—Cuenta conmigo —dijo el enano, resuelto, pero no entusiasmado.

—¿Sabes dónde se oculta Huanca Algañaraz? Sebastián de Morra palideció.

—Es una cuestión de vida o muerte —insistió Velázquez.

—Siempre rondan juntos Algañaraz y la muerte —susurró entre temblores el enano.

—¿Qué quieres decir?

—Es un nigromante. Ha hecho pactos con el Maligno. Puede desaparecer ante un espejo, estar en varios sitios a la vez... Quizá ahora mismo está oyendo lo que decimos aquí, sin moverse de su guarida.

—¿Dónde está su guarida?

—Moriré si lo digo.

—Morirás a mis manos si callas.

—Ven conmigo —dijo el enano, levantándose y echando a andar apresuradamente—. Sígueme.

Sebastián de Morra le condujo por escaleras y pasillos en los que Velázquez jamás había pisado, atravesando salones llenos de muebles polvorientos y telarañas e introduciéndose por puertas disimuladas en las paredes, hasta que dieron en una encrucijada de galerías cuyos muros de fábrica rezumaban humedad. El enano manipuló diestramente el pedernal y la yesca, encendió una bujía y, sin volver la vista atrás, se encaminó por un estrecho pasadizo hasta alcanzar

una reja que chirrió en sus goznes para dar paso a una pequeña recámara de espesas cortinas y suelo de madera. Descorrió una de las cortinas y empujó por un angosto hueco al pintor, que se encontró en una sala redonda iluminada por antorchas encajadas en anillos de metal hundidos en la roca viva del muro. Todos los enanos que conocía y algunos más, entre los que no se encontraba el que buscaba, sentados alrededor de una mesa vacía, le dirigieron la mirada.

—Quiere dar con Algañaraz —explicó Sebastián de Morra a aquella asamblea cuyos miembros unieron sus cabezas en un denso cuchicheo.

—No os pido que me contéis nada —dijo Velázquez—. Sólo que me digáis donde está.

—No eres uno de los nuestros —dijo un enano muy anciano, de cuerpo enjuto y enorme cabeza de piel reluciente pegada a la calavera, al que Velázquez no había visto jamás.

—Algañaraz tampoco es de los nuestros —dijo Lorenzo Pulgar, levantándose en su puesto de la mesa.

—Tampoco —admitió el anciano, moviendo la cabeza.

Lorenzo Pulgar abandonó la asamblea y se acercó a Velázquez.

—Tiene su guarida en la torre norteña sobre la divisoria entre el patio del rey y el de la reina. No nos pidas compañía. Al revelarte su paradero nos ponemos en el límite del peligro que podemos soportar. Y tú arriesgas la vida en el intento, sea lo que sea que intentes.

—No voy a saber cómo salir de aquí —dijo Velázquez.

—Quien te ha traído te sacará —dijo Lorenzo Pulgar, haciendo una señal a Sebastián de Morra.

—Gracias.

—Que Dios te proteja.

Alcanzaron la galería entre el patio del rey y el de la reina cuando el sol acababa de desaparecer en el horizonte y una luz verde tostada se deshacía rápidamente entre jirones escarlatas.

La torre, ancha y sombría, lanzaba quejumbrosos destellos cobrizos en las escarificaciones de sus muros.

—El suelo de la galería está en muy mal estado —advirtió el enano—. Moveos por el lado izquierdo.

Velázquez avanzó cautelosamente hasta una pequeña puerta, desde la que se volvió para mirar al enano, sin encontrarlo. Empujó la puerta y sintió correr ratones a sus pies. El interior de la torre se elevaba como una chimenea, casi totalmente ocupado por una escalera de caracol cuya barandilla, erizada de velas encendidas, se cimbreó al encaramarse por sus resbaladizos peldaños enrejados. Una cortina de cera derretida cubría el bucle de la escalera como un sudario en cuyo interior ardían las llamas alargadas de las velas, perfectas, casi inmóviles, con un pálido resplandor en el que el pintor vio reflejarse fugazmente su rostro como si fuera su propio espíritu contemplándole desde el otro lado de aquella materia. Al final de esa cortina una seca fetidez le envolvió la cabeza. Ante sus ojos se ex-

tendía una gruesa capa de polvo e inmundicias sobre la que se elevaban las patas de un telescopio. El techo del lugar donde se encontraba era una enorme lucerna. Las estrellas brillaban más allá, y la luna era una gigantesca esfera purulenta casi al alcance de la mano o al acecho. Terminó de subir la escalera y, según giraba sobre sí mismo, oyó la voz goteante de Huanca Algañaraz.

—Hace tiempo que te esperaba, pintamonas.

El enano estaba sentado con las piernas cruzadas sobre un vasar de mármol, con una redoma en una mano y un gato que parecía dormido en su regazo. El vasar recorría el círculo de la estancia, cubierto de matrazes, serpentines, palanganas y alambiques en los que lucían y se reflejaban una profusión de bujías, lámparas, arañas y candiles. El gato agitó las menudas orejas y bostezó.

—Quizá hubieras acudido antes a esta cita de no haberte ido a la guerra —dijo el enano—. ¿Te has divertido en la batalla?

Velázquez desenvainó su puñal.

—No hagas tonterías, pintamonas. Guarda tu arma. ¿Crees que te permitiría el más mínimo movimiento que pudiera amenazarme? Mira, necio.

El enano destapó la redoma y lanzó al aire un chorro de su contenido que, al caer, levantó en el suelo una llaga humeante.

—Puedo dejarte ciego con una breve salpicadura de esto, y matarte con unas pocas gotas.

Se inclinó a un lado para levantar la tapadera de una olla cercana y cogiendo al gato que

reposaba en el almohadón, le hizo asomar la cabeza por el borde del recipiente. El animal se agitó en un breve espasmo y colgó exangüe de la mano que lo sujetaba.

—No necesito ni siquiera gastar el líquido de la redoma. Me basta con el aire que guardo en esta olla. Puedo matarte de mil modos diferentes, unos lentos, otros rápidos, la mayoría dolorosos y algunos dulces e incluso placenteros. Soy un maestro en las artes de la muerte sigilosa. Ahora investigo un veneno que mate sin que el muerto se entere de que está muerto. ¿Te imaginas un veneno que sólo mate al alma y deje el cuerpo y la vida a disposición del verdugo? Quizá debiera haber trabajado más intensamente sobre este veneno que te digo, pero... En fin, en otra ocasión será. ¿Quién sabe? ¿Te has preguntado alguna vez quién fuiste antes de ser quien eres, y quién serás cuando concluya la vida que ahora ocupas? ¡No! —exclamó con un gesto ampuloso de desprecio—. No me digas nada. Tú qué vas a hacerte semejantes preguntas, si tienes menos imaginación que... este pingajo —agitó el cadáver del gato en el aire y lo arrojó lejos de sí—. Has tardado años en caer en la cuenta de mis manejos.

—¿Por qué has matado al príncipe? —preguntó Velázquez, dando un paso al frente y deteniéndose ante el nuevo chorro de líquido que el enano lanzó a un palmo de sus pies.

—Y eso a ti ¿qué te importa?

—¡Maldito!

—¿Maldito dices? ¡Tú qué sabrás de maldiciones! Sirves a la sangre que maldijo a la tuya, y la expulsó arrancándola de donde tenía su casa

y hacienda. Esa corona que veneras se ha hartado de perseguir y quemar a tus antepasados y de esclavizar a los míos y de quemarles los pulmones en las minas de donde yo soy. ¡Maldito dices! Ya lo creo, pero no menos que tú.

—Has matado a un muchacho que a nadie había hecho daño.

—No. No he matado a un muchacho. En cuanto al daño, es siempre una cuestión de tiempo. He matado al sucesor de un rey... He cercenado el futuro de esta monarquía blasfema y repugnante, con lo que mi misión ha concluido. Ahora me despojaré de mi cuerpo, liberaré mi alma y viajaré a donde Dios quiera llevarme. Siempre supuse que me descubrirías antes de tiempo y tendría que matarte. Te ha salvado la lentitud de tu imaginación y la oscuridad de tu inteligencia. Quizá está escrito que deba matarte en otro tiempo y lugar, bajo otra piel... y otro aspecto. En cualquier caso, ¡mira y toma buena nota de lo que podría haber hecho contigo!

El enano bebió un largo trago de la redoma y se derrumbó entre humo y estertores.

Velázquez envainó su puñal, y examinó atentamente el lugar, antes de abandonarlo, llevándose el telescopio.

Lorenzo Pulgar le esperaba al otro lado de la galería entre los patios del Alcázar, donde alzó sobre su cabeza una antorcha para revelar su presencia y darse a conocer. Cuando llegó a su lado, Velázquez vio que el enano se estremecía entre sollozos.

—Ya ha terminado todo, Lorenzo.

—Todo está terminando —dijo el enano, re-

cuperando a duras penas su compostura—. La reina ha muerto y los franceses han acabado con los Tercios en Rocroi.

—¿Cómo lo sabes? Creía que no te habías movido de aquí.

El enano señaló con una mano las tinieblas a sus espaldas, donde se encendieron unas velas que iluminaron a la asamblea de enanos.

El anciano de enorme cabeza cadavérica avanzó unos pasos y preguntó con la vista fija en la negra mole de la torre:

—¿Qué ha pasado ahí?

—Algañaraz ha muerto.

—¿Le has matado tú?

—Se ha suicidado.

—¿Cómo?

—Quemándose por dentro.

El anciano asintió con la cabeza.

—Aléjate de aquí —dijo.

—¿Qué vais a hacer con él?

El enano alzó hasta él una mirada desafiante.

—Le quemaremos por fuera y luego por dentro de nuevo, si necesita más fuego, hasta cerciorarnos de sus cenizas, que echaremos al viento y al río.

Acarició con los ojos el telescopio y añadió:

—No hables jamás a nadie de Huanca Algañaraz, ni de lo que te haya podido decir. Ahora —añadió—, aléjate de aquí.

—Quedaos con esto —dijo Velázquez, ofreciéndole el telescopio, que el enano rechazó con un enérgico movimiento de cabeza.

Velázquez comprendió que, en efecto, lo único

que le quedaba por hacer era irse de allí y olvidarse de lo que sabía, si es que sabía algo de todo lo que en aquella torre había concluido.

—¿Hay noticias del rey? —preguntó.

—Está en marcha hacia Madrid —respondió el enano, haciendo una señal a sus iguales, que comenzaron a enfilar la galería y la torre—. Llegará pronto. Adiós.

Velázquez le vio caminar patizambo y bamboleante detrás de sus hombres patizambos y bamboleantes, preguntándose si volvería a encontrarse con él y si habría en el mundo alguien capaz de explicar quién era y de dónde procedía aquella gente. Vio una candela a sus pies, y con ella alumbró el camino hasta su casa, atravesando, con el telescopio terciado sobre el hombro, el silencio mortuorio del Alcázar.

Juana le esperaba en la puerta del estudio, tal como la había recordado o imaginado durante todo aquel tiempo alejado de ella: envuelta en una bata blanca, con el pelo recogido por una floja lazada de una cinta parda deshilachada en los extremos, sobre su hombro derecho.

—¿Es tu botín de guerra? —preguntó ella, señalando al telescopio. Su voz sonó anhelante e irónica, en contraste con el pliegue amargo de sus labios y su mirada afectuosa.

—En cierto modo —dijo Velázquez.

El pintor entró en su estudio como si acabara de abandonarlo, y colocó el telescopio junto a la ventana, hacia el cielo estrellado.

—Acércate —dijo—. Mira por este tubo.

Juana le obedeció.

—¡Jesús! —gritó la mujer, separándose del artefacto.

—Es como leer un libro con una lupa.

La mujer volvió a mirar con rapidez por el telescopio.

—No. No es como eso. No hay nada escrito ahí fuera.

Él asintió moviendo lenta y pensativamente la cabeza, sin retirar la mirada del firmamento. Ella le pasó los brazos por la cintura y se apretó contra él.

—Estás tenso como una maroma.

—He pasado mucho miedo.

—Ven conmigo —dijo ella, besándole en la mejilla—. Déjame que te reciba en la cama.

FINALIZADA LA PENOSA sucesión de funerales, el rey se recluyó en el Alcázar, donde pocos días después la guardia de noche sorprendió a un par de hombres armados merodeando por los alrededores de su cámara. Los gritos de alarma despertaron a Velázquez y la llamada del rey impidió que se añadiera a la persecución de los intrusos. En cuanto le tuvo delante, el rey mandó a Velázquez que la guardia se abstuviera de capturar a aquellos hombres. Sin dar crédito a lo que oía, el pintor quiso saber si la orden que debía comunicar a la guardia era efectivamente la de que les dejaran huir.

—Eso es precisamente lo que has de decir a la guardia —aseveró el rey— y lo que la guardia debe hacer.

Cuando el pintor regresó, el rey le aguardaba sentado en un rincón de la cámara, apoyados los brazos en las rodillas separadas, moviendo lentamente entre las manos una caja de madera en la que centelleaba el reflejo de un candil de luz breve y espesa.

Los cabellos de Felipe IV comenzaban a ser como el humo.

—Si quieres quedarte, quédate, pero en silencio. Si te apetece moverte, hazlo, pero sin ruido. Mc basta con saberte ahí.

El pintor, confundido y excitado, tomó asiento en la cama.

—No sé hasta qué punto es buena escuela la batalla —murmuró el rey, al cabo de un largo rato, sin dejar de mover lentamente la caja que sostenía—. Comienzo a sospechar que la guerra es un asunto de los que mueren en ella. ¿Sabes que muchos vuelven locos de la guerra? Es probable que el combate sólo forje héroes y locos. Los muertos que caen en cada batalla son la única acumulación de la guerra. Llevamos casi ochenta años combatiendo a los rebeldes holandeses. ¡Ochenta años! Ochenta años echando sal en los campos, en los lechos de las parejas, en la esperanza de las novias, en la imaginación y la constancia de las madres, en la ambición de los padres, en la infancia de los niños, en la vejez de los ancianos. ¡La falta de experiencia arrasa la experiencia!

Hizo una pausa y prosiguió con voz entrecortada:

—El agua de Flandes se mueve sobre cadáveres. La muerte convive con el barro en una suicida ambición de reprocharle algo al Altísimo. ¡Peleamos sobre un húmedo cementerio! ¡Los pantanos de Flandes! ¿Tendrá alguien en la mente la cifra de semejante número de muertos? Y si así fuera, ¿podría tener esa mente algún otro dibujo ante ella?

Alzó la cabeza unos instantes, como si quisiera atrapar por sorpresa la expresión de Velázquez, y la bajó rápidamente, en un inmediato reflejo de pudor.

—De la guerra se vuelve instintivamente más cauto y más audaz —añadió, sin alterar su tono de voz—. Es decir, más cerca de la cobardía y de la temeridad, al mismo tiempo y sin cambiar de espíritu, con lo que todo acto de valor empieza a estar impregnado de miedo. Quizá es condición del héroe ser pusilánime. Del loco nada puedo decir, pues ignoro cuál pueda ser su condición, por más que conozca su existencia.

Hizo una prolongada pausa, al cabo de la cual preguntó:

—¿Cómo pensará un loco su existencia? ¿Te fijas alguna vez en los locos?

Y, ante el silencioso titubeo del pintor, insistió, con voz cercana a la vehemencia:

—¡Contéstame! ¡Dame conversación!

—Sí, mi señor, naturalmente que me fijo en los locos.

—Y, bien, ¿qué piensas de ellos?

—Una vez vi a un loco que se había comido un brazo.

—¿Eso es todo lo que piensas al respecto?

—Sí, mi señor.

El rey giró de nuevo la caja de madera entre las manos.

—No debía decirte lo que te he dicho.

—Si mi señor me lo permite: es probable que hayamos vuelto de la guerra más cautos y más audaces. Del resto no he oído nada. El rey, mi señor, tiene la privilegiada discreción de hablar

en silencio y callar con un discurso. Pentecostés es la corona.

El rey le miró con agridulce afecto, y el pintor hundió la mirada en el suelo.

—Te mandé callar y que no hicieras ruido para que escucháramos esto.

Abrió la caja de madera y poco después se oyó una música encerrada y metálica.

—¿No es prodigioso?

—¡Lo es! —afirmó Velázquez, sinceramente fascinado.

—Lo es, mi señor —corrigió el rey.

—En efecto, mi señor. Perdón, mi señor.

—Es un regalo de Henry Butler. ¿Te acuerdas de Henry Butler?

Velázquez asintió con un vivo movimiento de cabeza, pues recordaba perfectamente la imagen de aquel violinista inglés.

—Le fue imposible enseñarme a tocar el violín. ¡Qué curioso que el violinista del rey de Inglaterra me envíe una caja de música!

—Quizá la entregó al correo antes de que su rey se aliara con el francés.

—Incluso el hecho de que el correo no tome rehenes no deja de ser curioso.

La música se agotó lentamente hasta extinguirse.

—Es un invento alemán —murmuró el rey, cerrando cuidadosamente la caja—. Una frágil maravilla diminuta que ha recorrido un continente ensangrentado. Oyendo esta música veo al artesano que dibujó la máquina y supongo que es el mismo que la construyó en un taller de Praga, en el corazón de un imperio desdichado, y veo

la caja atravesando Alemania y el mar del Norte, hasta llegar a Londres, a la corte de un rey amenazado al que conocí aquí en Madrid... ¿te acuerdas, Diego?, cuando pretendía la mano de mi hermana, y la veo después cruzar de nuevo el mar para pasar a Holanda, y por Flandes, Francia y Aragón, alcanzar esta corte melancólica. Un delicado mensaje cuyo sentido nadie sabría descifrar a ciencia cierta, yendo de una mano a otra, recibiendo los cuidados imprescindibles para llegar hasta aquí sin desdoro ni merma, viajando indemne entre las armas y el fuego, entre la destrucción, la sangre y la ceniza, como un milagroso fragmento de la Gracia.

Depositó la caja sobre una mesa cercana, tras darle cuerda mediante una pequeña llave lateral, y añadió con voz lúgubre:

—Quizá estoy blasfemando.

Estiró las piernas, retrepándose en su asiento, miró al pintor y se cruzó de brazos.

—Mi decisión al dejarles huir, ¿tiene que ver con la generosidad o es simplemente el efecto de la falta de coraje para afrontar su mirada?

Velázquez frunció, pensativo, los labios y arqueó lentamente las cejas.

—¿Cómo voy a saberlo, mi señor? Si aplicara esa pregunta a lo que sé de mí y de mis acciones, me vería en un brete para responderla. Quizá la decisión debe tanto a una voluntad de ser como a una voluntad de no ser. Cuando una decisión se manifiesta junto con la voluntad y alcanza efecto, quizá habría de interrogar el meollo del efecto y a lo que de él resulte, antes que al origen de la decisión. Quizá habría de pregun-

tar tan sólo a la voluntad. Pero la voluntad sólo es tal en la distancia del poder... Cuanto más se acerca al poder más se quema en esa cercanía, y cuando alcanza lo todopoderoso, las cenizas de la voluntad se transmutan en instinto, ave fénix... Es la historia de Hércules, y podría ser la de Cristo.

—¡No seas temerario!

—Quizá tan sólo excesivo en la adulación. Y ese quizá, ¿con qué tendría que ver, con el coraje o con la falta de coraje, con una infinita osadía, con una ambición suicida en el alma, con una deslumbrante codicia de ser lo que no se es, con una máquina de eterna cobardía?

Felipe IV sintió que se había quedado solo y que aquellas palabras sonaban en otra desolación, en otro páramo distinto al que le era propio y suscitaba sus pensamientos y emociones, pero que esos dos horizontes o paisajes tenían algo, lleno de confusión y energía, en sus límites más inmediatos, que hacía de ellos imágenes mutuamente sujetas a una simetría imposible y sólo pensable desde un tercer e inaudito horizonte, paisaje o punto de vista. Y esa sensación le fue grata con la intensidad con la que siente un niño cuando siente por primera vez. El corazón se le arrinconó en el pecho y en ese momento comprendió la adversidad como condición del consuelo, y entendió la dimensión de la desdicha. Su hondo y prolongado suspiro fue como un repentino fuelle en el silencio de la cámara.

—Dime, ¿qué acompaña más, la voluntad o el instinto?

—¿Cómo van a acompañar esas cosas? Por

242

lo que se me alcanza, el instinto es una voluntad ciega que no admite para sí elección alguna, y la voluntad es un instinto encadenado a una elección y sordo al resto de las que pudieran ser.

El rey miró al pintor con insistencia.

—Dime más.

—No sé qué más puedo decir.

—Hurga dentro de ti.

El pintor cogió la caja de madera, la abrió y escuchó la música con la mirada fija en el mecanismo de púas diminutas, hasta que la melodía se extinguió.

—Sólo es compañía —dijo— el malestar.

—No acierto a comprender lo que quieres decir.

—Yo tampoco, mi señor.

Unos golpes discretos en la puerta rompieron el silencio que siguió a esas palabras. Obedeciendo al gesto mudo del rey, Velázquez abrió la puerta y dio paso al teniente de la guardia.

—Han huido, Majestad.

Ante el mutismo del rey, el oficial dirigió la mirada a Velázquez y éste le indicó con un movimiento de cabeza que se retirara.

Una vez solos de nuevo, el rey abandonó su asiento para abrir una rendija entre las cortinas de la ventana por la que miró al exterior.

—Amanece —dijo, acercándose a la mesilla, de la que tomó el Toisón de Oro, colgándoselo del cuello—. Ya he sacado todos los hombres que podía de Castilla y de León. Los pueblos de Extremadura se vacían en cuanto oyen el tambor de reclutamiento, y los de Andalucía se amoti-

243

nan y hay que cercarlos como si fueran holandeses. Tal es el malestar de mi reino.

Cruzó la habitación en silencio, abstraído, y se dejó caer en la silla, bajo la luz somera del candil.

—En Nápoles corren rumores de sedición. He sacado de allí cincuenta mil hombres en los últimos años. Es un buen número de razones para esa oscura causa que es el pueblo. Han padecido terremotos, y el Vesubio escupe fuego como si fuera a lanzar un cometa de sus entrañas. De Sicilia ya no puedo sacar nada. Ni siquiera me queda patrimonio allí, pues todo lo que tenía en esa isla lo he vendido para comprar pertrechos y pagar a los Tercios... ¿Conoces la catedral de Palermo?

—Nunca estuve en Sicilia, mi señor.

—Tampoco yo. Pero he visto dibujos y grabados de la catedral de Palermo. Es muy hermosa. Los disturbios bullen sin pausa a su alrededor, las conspiraciones se urden bajo sus arcos, y sus altares dan refugio a bandoleros y revoltosos. No me respondas, pero piensa... ¿Qué sentido tiene esta agonía?

Escondió el rostro entre las manos y cayó de rodillas al suelo.

—He hecho penitencia, Diego, como si la muerte de mi hijo, de la reina y de mi hermano no fuera castigo suficiente para mis pecados. Y he rezado implorando la razón por la que sigo yo aquí, en esta sima donde, al parecer, sólo hay lugar para mi ciega inepcia... A Richelieu le ha sido dado el descanso de la muerte, y Luis XIII le ha seguido en esa envidiable senda del repo-

so, y sólo yo cumplo, según sufro, las medidas de este féretro en que se ha convertido la vida para mí. He salido a luchar y la muerte me ha rehuido como si mi sociedad le fuera repugnante. Me deshice de los consejos de Olivares y le quité la vida con ello, aunque bien sabe Dios que envidio ahora su puesto y su papel bajo tierra mucho más de lo que podría llegar a imaginarse cualquier hijo de Dios. Si me echáis de vuestro lado, moriré, me dijo un día Olivares, y yo le eché convencido de que echarle era bueno para el reino. Ahora está muerto, como Rubens... Todos muertos, amigos y enemigos. Y yo, despojado de mi muerte, tengo las suyas y la que día a día roe mi reino y quebranta el juicio de mis vasallos. Si quieren matarme, haré lo posible por evitarlo, pues lo contrario sería ofender a Dios, pero no les castigaré por ello. ¿Cómo podría reprocharles su voluntad de acabar con un fantasma?

La guerra se prolongó, como si su conciencia paralizara el ánimo de quienes podían ponerle fin, hasta convertirse en una masacre espasmódica. Los pájaros llegaron a conocer el siseo de las balas y los topos recitaron en sus galerías el mensaje de las ruedas de cañón. Las ciudades vieron cómo la muerte acariciaba sus murallas y las cruzaba con paso sigiloso, dejando como rastro las hogueras de la peste. Los ejércitos, sin paga y sin mandos, dieron en hordas de resentidos y desertores ávidos de cualquier escaramuza ventajosa, hambrientos de pillaje, con poca o ninguna esperanza de regresar a un hogar del que muchos ya no guardaban memoria, mala-

mente cubiertos con los harapos de un uniforme podrido, pegado al cuerpo como una costra hedionda, y las prendas arrebatadas a pastores y labriegos: una macabra procesión de tullidos y acuchillados, adornados de huesos, que dormían en las encrucijadas, a la sombra de las horcas, soñando con riquezas inauditas y mujeres de piel suave, para despertar en el filo de un acuciante anhelo de venganza universal... Perdida para el descanso, hecha reino en ebullición de la perfidia, la noche entregó su oscuro cetro a la intriga, y el día, empañada su luz por el humo perpetuo, manchados de polvo sus colores ardientes, pasó a mera evidencia de que aquella abyecta procesión de despojos armados volvía a recortarse en el horizonte, venteando la sangre de culpables e inocentes.

Se iniciaron conversaciones de paz, y apenas se sentaban los embajadores para cuadrar triunfos y derrotas, fijar pérdidas y ganancias, la suerte del adversario más miserable cambiaba por un golpe de mano afortunado para sus deshilachados estandartes, y aquel efímero huésped de la buena fortuna cambiaba entonces las condiciones bajo las que se había sentado a negociar o abandonaba la mesa para enviar mensajes de aliento a su tropa moribunda, hasta que otra tirada de dados cambiaba de nuevo las tornas... Cualquier peregrino con el coraje imprescindible para serlo en aquella dilatada desdicha, podía encontrar un santuario desmoronado y seco bajo una bandera sucia, arrastrarse con cautela hasta

sus ruinas para guarecerse o desmayarse en ese dudoso amparo, y abandonarlo en la huida —si verdaderamente estaba de la mano de Dios— del tumulto que cambiaba la bandera. Muchos años después aún se rescataban o salían del espesor de los bosques perdidos o de la oquedad de las grutas profundas, peregrinos que se habían vuelto locos y juraban haber padecido cautiverio en Palestina o haber sido devorados por los leones de Roma, y hablaban de sí mismos como si fueran otros. Hubo caminos de romería que pasaron a llamarse senda de los descuartizados.

Así, entre estertores, latrocinios salvajes y bárbaras represalias, la paz llegó a ser más una cuestión de epitafios que de condiciones, y no había lugar donde no tuviera por heraldo a la muerte.

Hasta que el peaje de aquel tránsito sólo encontró moneda adecuada en el alma del rey, trastornó su día en noche e hizo de su cuerpo rehén de las tinieblas.

El rey se disolvió en sonámbulo.

Juana le vio una noche, inmóvil al pie de la cama, apenas un tizne blanco en la oscuridad, que paralizó a la mujer entre las sábanas mucho antes de que entendiera que aquella ceniza suspendida en lo oscuro era el cabello del rey desnudo y petrificado. Contuvo la respiración hasta tener los pies fuera del lecho y tocar con ellos el suelo, cuyo contacto la alivió y dio fuerzas para levantarse, cubrir al rey con la colcha y sentarlo al borde de la cama. Su marido, despierto por el vaivén de pasos a su alrededor, la siguió con mirada perpleja cuando ella abandonó la alcoba.

Regresó con agua, luz y pan en una bandeja

que depositó en un taburete a la altura de las escuálidas rodillas del monarca.

—Señor —le dijo, poniéndole una mano encima ante la sobresaltada expresión de Velázquez.

El rey parpadeó, recorrió con mirada confusa el lugar, sin distinguir donde se encontraba, atendió con la cabeza los precipitados movimientos de Velázquez al vestirse, y volvió los ojos a la mujer que le ofrecía agua y pan en silencio.

—¡Juana! —dijo el rey, con voz muy baja, tomando el pedazo de pan—. Me alegro de verte, tengo hambre. —Inició el movimiento de llevarse a los labios una pizca de pan mojada en el agua, pero detuvo la mano en el aire, repentinamente convencido de hallarse en su cámara y no en la del pintor—. No permitas que te vean al salir. Cualquiera sabe lo que podrían pensar, aunque esté aquí también tu marido —introdujo el pan entre los labios y lo movió cautelosamente en la boca, con la mirada perdida.

—Echa una mirada fuera —susurró el pintor a su mujer.

—He de decirte algo —le decía el rey a Velázquez cuando Juana regresó indicando por señas que el camino estaba libre de estorbo.

El pintor condujo al rey hasta su cámara por el camino que le pareció más adecuado para no topar con la guardia ni con patrulla alguna, aterrado ante la posibilidad de que alguien viera al rey con tan sólo una colcha sobre los hombros y una expresión de pescado en la mirada.

—Silencio, mi señor. Silencio —susurró varias veces el pintor por el camino, ante el menor ruido desacostumbrado, y con tan sólo conciencia de

lo que susurraba como si fuera una canción de cuna, porque, de hecho, el rey no abrió la boca.

Al llegar a la cámara, soltó el brazo del rey y éste avanzó solo hacia la cama, a cuyo pie se detuvo, sujetándose el brazo izquierdo, con la mirada fija en el Toisón de Oro que brillaba abandonado en la almohada.

Envuelto en la luz cansina y torpe, oxidada, de un amanecer acuoso, el rostro de Felipe IV se recortó adelgazado y corroído, «como levantado por la marejada de un resplandor de algas», y la visión de aquellos párpados cerúleos y encharcados, de aquella piel opaca en los pómulos bajo la luz viscosa, de aquellas orejas color gamuza con dos pelos tiesos en el hueco del oído, grises como las antenas de un saltamontes seco, hizo que el pintor cerrara los ojos para desasirse del lúgubre murmullo que lanzaban aquellos rasgos deslustrados y enfermos de un rey sin nadie.

—La sesión con los Consejos de Hacienda y Guerra ha sido agotadora. Oigo hablar a mis ministros, y sueño con que vago desnudo, transeunte de mis agobios y visiones, por un castillo vacío, pero lleno, sin embargo, del ruido de unos pasos que se alejan de mí, y entonces veo a mi padre, el rey, que me habla de un fantasma que anduvo por el Alcázar cuando se firmó una tregua con los rebeldes holandeses, sin que nadie entre quienes juraban haberle visto supiera decir a ciencia cierta qué rey se ocultaba en el fantasma ni si se movía a favor o en contra de la tregua... La imagen de mi padre se borra y su voz se confunde con la de mis ministros, temerosos de decirme que han oído hablar de un fantasma

que vaga por el Alcázar... Y ahora mismo no sé si voy o vengo de un Consejo, si me levanto o me acuesto, ni si habrá un momento en el que mis ministros, que se acaban de marchar para dormir un poco, oirán lo que tengo por decidido, lo que voy a hacer o a dejar de hacer, y lo que les diría ahora mismo, si no hubieran desaparecido, por más que sigo oyendo sus palabras que...

La voz del rey se interrumpió bruscamente y Velázquez abrió sobresaltadamente los ojos.

—Estoy cansado —siguió diciendo el rey—. La sangre corre lenta por mis venas, como un correo aturdido que no sabe exactamente dónde ha de entregar su fúnebre mensaje. Siento la sangre en mis venas como siento en la cabeza lo que pienso, y eso redobla mi dolor hasta que lo hace tanto, que hay momentos en que es el propio dolor el que lucha contra el dolor para imponer un distinto sufrimiento. Así estoy todo yo como un año con cuatro estaciones de padecimiento y ninguna de buena ventura, de modo que no me importaría morir, si no fuera por lo mucho que han de pesar en mi contra las penalidades que acarree mi muerte al más justo de mis vasallos o al primero en caer ante un rey intruso o al que pensara que mi sangre sin sucesión ha traicionado a Dios... Todo ese peso en la Última Balanza me hace volver a la vida cuando advierto que estoy a punto de morir. La vida y la muerte gastan así, al mismo tiempo, mi moneda.

La colcha se deslizó por sus hombros hasta el suelo. Felipe IV se volvió hacia su ayuda de cámara y dijo:

—Vísteme. He de ir al Consejo.

Velázquez buscó agua, lavó al rey y lo vistió.

—¿Sabes lo que pide ahora Francia?

—No, mi señor —dijo Velázquez.

—Paso franco para socorrer a Portugal. Mazarino, el sucesor del cardenal Richelieu es otro clérigo no menos impertinente. ¿Y sabes lo que pide Inglaterra?

—No, mi señor.

—¡Por Dios que no sabes una jota de lo que se cuece!

—¿Qué sacaría de ello?

El rey se sentó en la cama y miró fijamente a su pintor, que inclinó la cabeza.

—¿Sacas algo de algo?

El pintor permaneció en silencio, sin mover la cabeza inclinada.

—A veces pienso en ti como en el Ángel de Tobías. Un ángel renegrido y enigmático.

—El ángel más imperfecto se quemaría en mi ambición y vanidad.

El rey se puso en pie, suspirando.

—Tengo hambre —dijo.

Cuando Velázquez regresó con medio pollo hervido y una taza de caldo, encontró la cámara real desierta. «Come y espérame», decía el mensaje que leyó prendido en el asa del candil. De modo que tomó asiento bajo el candil, comió y esperó, pensando que Cristo en la mazmorra del romano debió de ser algo así como el rey que acababa de ver, un rey desnudo y estupefacto, como un Dios que se soñara abandonado por sus criaturas, perdido e incógnito entre ellas, y que al despertar de ese sueño se encontrara efectivamente olvidado y desnudo ante el primer hom-

bre dispuesto a azotarle y matarle. Nunca había pensado en nada semejante, y comenzó a sudar.

Si el rey rehuía el trámite de la Última Balanza, si el rey dudaba del reconocimiento en que había de verse y confortarse ante los ojos de Dios, si tal era el miedo que al rey podía llegar a producirle la muerte, hasta lanzarle rebotado a la pena de la vida, por temor al castigo manifiesto en el rostro de Dios, si a tal extremo podía llegar la tortura, ¿cuál era entonces el sentido de la Gracia, el amparo de la Esperanza, el consuelo de la Fe? Si el rey temía verse ante la faz de Dios, y acertaba en esa previsión de la vergüenza del Creador ante su criatura, ¿qué quedaba entonces de Dios?, ¿adónde se iba Dios?, ¿adónde su vergüenza? ¿Dónde iba realmente el Sol al desaparecer, arrastrando consigo su luz y todas las sombras?

Le fue imposible evitarlo. La muy confusa sospecha de Dios quemándose en el infierno le tiró de la silla al suelo, bramando y pataleando hasta quedarse recogido, ovillado en un rincón, fija la mirada en el caldo derramado que empapó el polvo del suelo por el que vio avanzar una solitaria cucaracha que se detuvo en cuanto una de sus patas palpó aquella pasta inhabitual. El cuerpo del animal lanzó un destello de coraza bruñida antes de retirarse a la oscuridad de la que procedía, y el pintor creyó ver en su huida un centelleo verde, y pensó que quizá había visto un fantasma, el fantasma adecuado a un blasfemo, a un insensato del que ya tenían noticia los gusanos destinados a roerle la pupila.

Así le vio el rey a su regreso, cerrando la

puerta de la cámara en las narices del teniente de la guardia en cuanto se dio cuenta de que Velázquez yacía en un rincón, inmóvil, aterrado, con un hilo de baba entre la boca y el suelo.

—¡Por Dios, Diego, tú no! —imploró el rey entre dientes, arrastrando al caído hasta la cama, donde lo tendió buscándole los pulsos.

—Estoy bien, mi señor —dijo Velázquez, intentando desembarazarse de las manos del rey, que le retenían en la cama.

—¿Qué hacías, entonces, muerto en un rincón?

—Un desmayo, mi señor... Qué sé yo, creo que tropecé con algo, di un traspiés, me caí. Nada de importancia, mi señor. Hay veces que no sé dónde pongo los pies.

—Pues cuida de tus pies —dijo el rey, abandonando sus esfuerzos por mantenerle tendido en la cama—, porque necesito de tu aplomo. Siéntate aquí conmigo —le ordenó, sentándose en el suelo—, y atiende a lo que voy a decirte.

El pintor obedeció.

—He decidido acabar la guerra en Flandes, firmar la paz con los holandeses. En un pueblo de no sé dónde estrangularon el otro día a un sargento de reclutamiento, y yo habría estrangulado hoy a cualquier ministro que se hubiera manifestado poco acorde con mi decisión. Pero todos la han acatado en silencio. No les he dejado hablar. Sólo he hablado yo, y no me he referido a otra cosa que a mi sangre suspendida en el tiempo.

Velázquez asintió con la cabeza, sin comprender muy bien lo que escuchaba, pero anhelante de que las palabras del rey se deslizaran en su

cabeza y le envolvieran, preservándole del infierno de la cucaracha.

—Francia busca la paz con el Imperio, y el emperador está dispuesto a esa paz, porque ignora que ahí se acaba el imperio. Yo lo sé, y estoy seguro de que Francia lo sabe. Pero yo no soy el emperador. Son otras mis responsabilidades. Pierdo Holanda, y la voz de mi sangre reprochándome esa pérdida será una voz eterna, pero también será eterna la voz que reconozca que entregando Holanda consigo el tiempo y el sosiego imprescindibles para que mi sangre se prolongue en mi sangre. ¿Por qué me miras con los ojos como platos?

Velázquez agitó la cabeza, parpadeó y se frotó los ojos con los puños.

—Os escucho, mi señor —dijo—, sobrecogido.

—El imperio ya sólo tiene una conciencia perturbada. El emperador sabe que la paz en el imperio es el triunfo del hereje. Pero necesita la paz. No digo que la quiera. ¿Quién la quiere? Pero la necesita, porque tiene bien presente que hace unos años alguien tiró al imperio por una ventana del castillo de Praga. En eso se ha convertido el imperio, en algo que alguien puede tirar por la ventana. El emperador necesita cerrar las ventanas para que nadie le pueda tirar por una de ellas, y para que el imperio no advierta en el paisaje su propia consunción. Pero el imperio no puede ser el primero en firmar. Si lo fuera, Suecia, Dinamarca, los príncipes protestantes se lanzarían sobre el Imperio, y Francia tendría el camino expedito hasta el Danubio desde donde negociaría con cualquier Dios... Francia es experta

en eso. ¡La cristianísima nación no es otra cosa que un negocio con herejes e infieles, urdido por cardenales!

El rey puso las manos en los hombros del pintor, y cuando atrapó su mirada, le preguntó:

—¿No te gustaría matar a un francés, matar a los franceses?

El pintor tragó saliva y levantó los hombros.

—Creo que combatí con unos cuantos, pero no estoy seguro de haber matado alguno.

—Qué poco te gusta todo —dijo el rey—. Yo tampoco sé si maté a alguno. Es curioso, nunca está claro en la batalla si matas o no matas.

El rey hizo una pausa que duró hasta que sus pensamientos, desgajados de su argumento unos instantes, regresaron al meollo de su interés.

—Pero yo sí puedo firmar. Francia sabe que si hago la paz con Holanda, emplearé contra ella la fuerza que saque de esa flaqueza, y esa fuerza será la espada de Damocles apuntada al espinazo de Francia y guardando las rutas de su ambición hacia el Imperio. Con Francia atenida a ese peligro, el Imperio firmará la paz gracias a mí, y yo ya he señalado el pago de esa deuda. Mariana de Austria, la prometida de mi difunto hijo y heredero, será mi esposa. De modo que al entregar la parte holandesa de lo que recibí, consigo lo que necesito para acordar mis cuentas con la perpetuidad. Esa princesa que me hubiera dado un nieto, me dará un hijo. Porque si no tengo un hijo, no tengo nada. Y un rey sin nada es menos que el más leproso de sus vasallos.

El rey retiró su mirada de los ojos de Velázquez y la hundió entre sus piernas cruzadas.

—Un rey sin sucesor —murmuró, con los puños crispados sobre las rodillas y un haz de venas azules en el dorso de las manos— es un pordiosero.

Hubo un silencio en el que Velázquez creyó oír el tenue roce de las cortinas de la ventana entre sí, apenas movidas por una brisa que introdujo en la cámara un tenue olor a romero y a bosta de caballo.

—Mariana de Austria lleva toda su vida aguardando el momento de partir hacia Madrid. Tú irás en la expedición que ha de recogerla, todavía no sé dónde.

—Pero, mi señor, yo puedo retratar a la princesa cuando llegue.

—Te separarás de la expedición en Génova —dijo el rey con una voz repentinamente metálica, y sin mirar a los ojos del pintor—. Tu destino es Roma. En Roma te aprecian... Tú no lo sabes, pero yo sí. De modo que irás a Roma a pintar al Papa.

Velázquez cerró los ojos, poseído de una vergonzosa aprensión. Cuando los abrió, se encontró con la mirada intensa y fija del rey.

—¿No te gusta el encargo?

El pintor apoyó las manos en el suelo, y movió las yemas de los dedos en el áspero polvo del suelo, cuyas motas se agitaban pesada y azarosamente al cadavérico trasluz de la habitación, movidas por una corriente miserable de aire que, sin dejar de hacerlas bailar ante los ojos del pintor, las llevaba hasta su boca, seca y llena del polvo del suelo en el que el rey movió un dedo con un rictus nervioso que Velázquez interpretó

simultáneamente como el Mane Teze Fares —medido, pesado y condenado— escrito en un muro, y como los signos irredentos trazados en la arena del desierto por el dedo de Cristo al defender a la adúltera, y borrados por su propia e incomprensible mano.

—El retrato del Papa es un pretexto —continuó el rey—. La cuestión es que le traslades, del modo más discreto posible, la urgencia de una intervención de Roma para resolver el conflicto entre Luis XIV y yo. El rey es un crío, y yo puedo contar con el apoyo de su madre, mi hermana, a ese respecto. Pero no puedo decir lo mismo del cardenal Mazarino. El sucesor de Richelieu es tan avieso como él, y sólo el Papa podría hacerle cambiar de actitud y suavizar su postura.

El rey miró al pintor en silencio, con el índice apoyado en el labio superior y hundido en el hueco de los dientes que le faltaban.

—Lo haré, mi señor —murmuró Velázquez—. No sé cómo, pero lo haré.

—Habrás de proceder como si abrumado por la proximidad del Papa, le entregaras no sólo tu arte, al pintar su retrato, sino todo tu ser y todas tus facultades, todo el ingenio de tu entendimiento y todo cuanto pueda dar de sí tu espíritu. Así, le sugerirás lo que te digo como si fuera ocurrencia tuya ante su magnificencia y ante lo omnímodo de su voluntad. Como si de repente —añadió, poniéndose en pie—, deslumbrado ante su suprema majestad y virtud, descubrieras que la paz sólo es un don del Creador, otorgado a través de su vicario. Y, mientras tanto, te gastarás todo el dinero del mundo comprando cuadros y

estatuas para el rey de España. Así verán que mi reino tiene dinero y cuenta con las rentas suficientes para atender a lo superfluo tanto como a lo imprescindible.

—¿Quién me dará el crédito para esos gastos, mi señor? —preguntó Velázquez, de pie y apoyado en el alféizar de la ventana.

—No se trata de crédito —respondió el rey, con una amarga sonrisa—, porque ya casi no hay crédito para el rey de España. He ordenado que vendan mi patrimonio en Nápoles. De ahí te vendrá el dinero.

—Perdón, mi señor, pero ¿no sería más adecuado comprar armas con ese dinero?

—Eso sería inútil. Las armas no llegarían, pues los franceses bloquean todas mis comunicaciones. Pero aunque llegaran, no por eso serían más útiles. No tengo hombres. Mis ejércitos están rotos.

—Siendo eso así, mi señor, ¿cómo va a funcionar ese ardid que me pedís ante el Papa?

El rey cruzó los brazos y le miró con una extraña sonrisa.

—Hay que aparentar, Diego, y dar la impresión de que nada es como es. Tanto el Papa como Mazarino saben cuál es la situación en que me encuentro. Pero eso que saben no acaba con el desasosiego que suscita cualquier posibilidad de error ni con la inquietud frente a cualquier sorpresa. Soy un náufrago, pero no un ahogado. Tengo agentes en Londres, en Lisboa, en Barcelona, en París... Las flotas de Indias se ven picoteadas y arrebatadas por los corsarios franceses, ingleses y holandeses. Pero si una de esas

flotas sortea el agobio de los enemigos, si sólo una elude ese encerramiento en que me tienen, y llega con bien a Sevilla, entonces contaré con el dinero suficiente para comprar las voluntades que necesito y sembrar de traiciones la corte de París. Si Mazarino sabe que yo estoy agotado, también sabe que yo sé hasta qué punto le acosa la nobleza francesa. Él también vive angustiado por la posibilidad de que Francia se pueda ver como España o como Inglaterra, donde el rey lucha contra la rebelión del Parlamento. Mazarino teme a su nobleza tanto como yo a la mía. ¿Te has dado cuenta de cómo han vuelto a Madrid los nobles que se fueron cuando estaba Olivares?

Velázquez asintió con la cabeza.

—Vuelven a por los despojos, y pugnan entre sí por conseguir una influencia sobre mis decisiones similar a la que tuvo el pobre conde-duque. Y gastan el dinero que ocultaron, en una enconada competencia por establecer quién ostenta más lujo. ¡Esos malditos compran cuadros!

—Todo el mundo compra cuadros —dijo el pintor, sorprendido ante la irritación del rey.

—¡Quieren tener mejores cuadros que yo! —gritó el rey, clavándose el índice en el ángulo del collar que sujetaba el Toisón de Oro sobre su pecho—. ¡Esa intención es insultante! ¡Es un delito de... lesa majestad, que no está en las leyes y que, por eso, no puedo castigar! Pero que voy a evitar.

Velázquez le miró en silencio, aturdido y perplejo.

—La única verdad que conozco está en los

cuadros —dijo el rey, mirando al pintor con ojos llameantes—. Tiziano, Rubens, tú, mostráis, quizá sin saberlo, un secreto de la vida, de las aspiraciones y de la nostalgia en el que el rey aprende lo que de otro modo le resulta imposible, pues vive en soledad y lejanía. Cuando has pintado a un filósofo, yo he aprendido filosofía. Cuando pintaste a Marte derrumbado y exhausto, no vi a un dios sino a un soldado universal y eterno, caído de la gloria militar. Frente a tus borrachos supe de una alegría entre iguales, prohibida para mí. Te diré más. No sé ni me importa cuánto hay de intención y voluntad en lo que pintas, pero cuando vi tu cuadro de los hermanos mentirosos de José enseñándole a su padre la túnica ensangrentada de su hijo, vendido y abandonado en Egipto, para que le diera por muerto, yo, que todavía no había perdido a mi hijo...

La voz del rey se quebró en un súbito sollozo, inmediatamente ahogado.

—... sentí que el dolor abstracto del rey debe abandonar el territorio de su mente y hacerse desdicha normal, recipiente del padecimiento habitual en el vasallo, en ese hombre que yo querría rebosante de decisión y coraje, pero que no puede ser otra cosa que un ser temeroso y vacilante, pues vive mirando al cielo esperando la lluvia que no llega, y vigila el horizonte intentando prevenir la aparición del enemigo intruso, y se aterra ante la columna de humo que le avisa de que en un lugar están quemando muertos y esa humareda es el signo de la peste.

Se sentó cuidadosamente, como si temiera

quebrarse o derrumbarse, en la silla bajo el candil, y miró al pintor con ojos húmedos.

—Estoy convencido —dijo— de que el rey sólo aprende en los cuadros. Por eso quiero tener a mi alrededor cuantas escenas han sido o se han imaginado, pues lo que no viene a mi cabeza cuando pienso, la visita cuando veo. Que de cuantas cosas pueden pasar y pasan en el mundo, sólo pensamos en aquellas cuya representación se nos viene al espíritu como si las viéramos con unos ojos ubicuos. Y si esa representación es recta y bella, si es honesta, así lo será el pensamiento que estimule. Créeme, Diego, si te digo que la pintura enseña, estimula y fortifica la imaginación, nutre la memoria y pone pensamiento donde no lo había. En un cuadro se pinta lo que ha sido y también lo que no ha sido pero pudo ser y quizá lo fue de un modo oscuro que el pintor ilumina con su arte. En un cuadro se puede ver lo que está y, a veces, lo que no está. Porque, ¿cuántas son las cosas que se te ocurren ante la pintura de un maestro excelente, y cuántas de ellas no se te habrían ocurrido jamás, de no ser por la contemplación oportuna de ese lienzo? De donde cuanto más soberano el pintor, más soberano ha de ser el espíritu que contemple su obra. Por esto que te digo, no puedo permitir que un noble vea cosas mejores que las que yo veo.

Tercera parte

FUENTERRABÍA. ISLA DE LOS FAISANES. AGOSTO DE 1660

EL RESPLANDOR DE UNA HOGUERA guió sus pasos hasta donde la guardia freía unas lonchas de tocino en la punta de unas espadas.

El rey dio un codazo al pintor.

—Mientras huela a fritanga el mundo se mantendrá en su sitio, ¿no es así, Diego?

—Sin la menor duda, mi señor.

—Carajo —dijo el rey, con un pie en el estribo del carruaje—, eso es lo único que entendí de tu explicación de aquel cuadro en el que no se ve dónde está el cuadro.

—La mejor de mis pinturas —dijo el pintor, lacónico, ayudándole a subir.

Una vez en el carruaje, y de camino hacia el campamento, Velázquez no dejó pasar mucho tiempo sin plantear lo que, por encima de todo, le interesaba resolver.

—Mi señor, no sé de qué modo puedo preguntar cómo pretendéis cambiar el criterio de la Orden de Santiago y obligar a su capítulo a aceptarme como caballero.

—Bueno —dijo el rey, con deliberada lenti-

tud—, cuento con abundantes testimonios de que jamás cobraste por tus cuadros, y de que no has trabajado para nadie que no fuera yo.

—Eso es mentira, mi señor. Los maestres de Santiago, vos, yo... todos sabemos que he trabajado para quien me lo ha pedido, y he cobrado por mis cuadros...

—La Orden de Santiago no pide la verdad, sino testimonios... No atiende a lo que son las cosas, sino a lo que se dice de las cosas. Ésa es la regla del juego.

—La verdadera regla del juego, mi señor, si me lo permitís, es dar o no dar crédito a los testimonios. Y no parece que la Orden esté dispuesta a otorgar ese crédito a los nuestros.

—Te olvidas de que llevo toda la vida obteniendo créditos. La carta que guardo es irrefutable a ese respecto. Ninguna Orden de Caballería se atrevería a rechazarla.

—¿Puedo saber quién me respalda con semejante poder de convicción?

El rey le miró en silencio, con un brillo de burlona curiosidad en los ojos.

—Lo sabrás si me cuentas una cosa. Quiero saber lo único que ignoro de ti.

—Siempre a cambio de algo —murmuró Velázquez, sin que el rey le escuchara o pareciera prestar atención a sus palabras.

—Quiero saber por qué tardaste tanto en regresar de Roma a tu segundo viaje. ¿Qué te retuvo allí tanto tiempo?

ROMA. ENERO DE 1649 - JUNIO DE 1651

VELÁZQUEZ EMBARCÓ en Málaga hacia Génova y Roma, acompañado de Caoba, en enero de 1649, un año después de que España reconociera la independencia de Holanda y su derecho al comercio con las Indias Occidentales y Orientales, y cuando apenas hacía dos meses de que Francia firmara la paz con el Imperio. Fue recibido en Roma por los pintores de la Academia de San Lucas, a quienes ofreció el recién terminado retrato de Caoba, quien, por su parte, exhibió también sus lienzos en el Panteón de los Virtuosos, redoblando con ello la admiración suscitada por Velázquez, al mostrar la generosa capacidad del maestro para sembrar en escuela un arte que los romanos aplaudieron como irrepetible.

Aquella exposición celebró el ingreso en la Academia del pintor español, que contempló los cuadros de su discípulo, desplegados en semicírculo a partir de su propio retrato, con un vago sentimiento de nostalgia y la inexplicable sensación de encontrarse en una extraña juventud, en una extraña emoción de la que era simultánea-

mente protagonista y objeto. Veía los cuadros de Caoba como si hubieran salido de sus manos, lo que le desconcertaba, pues entre lo que había de propio y enseñado en aquellas composiciones y trazos, advertía observaciones y sentimientos que jamás habría identificado como cosa suya, rasgos sorprendentes que, sin embargo, prolongaban de modo inédito sus propias pinceladas o las sustituían por otras súbitamente ajenas, pero reconocibles como un rictus o un peculiar gesto propio en unas facciones ajenas. Entonces regresaba a escrutar el retrato de Caoba y se veía en él, viendo a Caoba pintado por su mano. Eso le llenaba de orgullo y de desasosiego; le dejaba perplejo y le hundía con recurrencia atroz en la confusión de emociones que Roma le producía.

En semejante contemplación estupefacta le sorprendió un día una mujer de frente despejada, espesa melena negra y rizada, pómulos altos, nariz aquilina —quizá un punto demasiado larga—, ojeras oscuras y ojos grises.

Era una mañana fría, y el pintor había madrugado para pasear por los jardines de la Trinidad del Monte e interrogarse —como siempre lo hacía al recorrer aquel paraje— por su luz singular, tan húmeda y ligera, en la que el aire se impregnaba fugazmente del vapor que exhalaba la tierra y en el que parecía adelgazarse el volumen de las cosas. Ante ello sentía la impresión de que el paisaje adquiría los matices fluctuantes, apenas perceptibles en su brillante cautela, de un rostro sereno y atento, vigilante o extremadamente susceptible. De cuantos rostros recordaba, ninguno le había sugerido jamás la exis-

tencia de un espíritu tanto como se la imponía aquella luz que le turbaba y confundía. Entonces acudía al Panteón y escrutaba su retrato de Caoba para preguntarse, ante esa obra rotunda de su oficio, qué era lo que descubría en aquella luz cuya misteriosa impresión le obligaba a dudar de cuanto había hecho, poniéndole en el brete de exigir inútiles cuentas a un talento mudo y hosco, del que comenzaba a pensar que nunca le había servido de gran cosa.

El Panteón estaba desierto, y lo primero que advirtió, abstraído ante su retrato de Caoba, fueron unos pasos a su espalda, como hojas caídas y arrastradas suavemente. Luego se sintió envuelto en un espeso aroma a madreselva y sándalo. Cerró los ojos y se dejó llevar por aquella súbita sensación que desplazó todo lo que le ocupaba y le hizo recordar una lejana tarde de Sevilla: una tarde en que Juana se le acercó en silencio mientras él trabajaba, y le ciñó la espalda y se enroscó a él, y él descubrió entonces una fulminante emoción nerviosa que ahora, en ese momento diluido en el aroma al que se abandonó, reconocía como su propia, desconocida y distante juventud.

Al abrir los ojos la tuvo ante él, mirándole con un arrobo ardiente y voraz.

El pintor tragó saliva y se inclinó con lenta cortesía.

La mujer no necesitó de otra cosa que la mirada para engastar una ardiente promesa en la herida que acababa de infligir. Luego, y del modo más insólito, se inclinó profundamente sin dejar de mirarle, para alejarse lentamente después.

No la volvió a ver hasta el día en que el Papa le comunicó mientras posaba, lo mucho que sentía no poder comprometerse a favor de España en su litigio con Francia; lo manifestó con un sombrío gesto oblicuo en su rostro de cuero. El pintor siguió trabajando en silencio, y su actitud debió parecer impropia al Papa que, viéndose sin comentario alguno que amparara su juicio y su decisión, dejó inmediatamente de posar y abandonó el improvisado estudio.

Velázquez soltó el pincel, respiró a pleno pulmón y saboreó meticulosamente la liberación que el Papa acababa de otorgarle. Ahora ya no necesitaba tenerle delante para pintar su retrato, pues conocía a pie juntillas el rostro de aquel hombre incómodo en su ser e irritado en su dignidad, adusto consigo mismo, culpable en cuantos recovecos pudieran rastrearse de su cargo, consciente de todo ello, orgulloso y abrumado por la dilatada responsabilidad de su conciencia. Tenía en la memoria todos los rasgos de aquel hombre al que admiraba sinceramente por el simple hecho de no caer fulminado por el agobio de lo que había de ocurrir o no ocurrir en la ultratumba.

Le hubiera gustado retratar al Papa como a un militar insomne en una tiniebla vacía, arañada por la luz de una ciega determinación, o como una chirriante presencia llena de ruido y furia entre los suaves reflejos de la madera y del mármol de su casa, bajo el rigor lineal de los finos y pálidos tapices y ante la ciega neutralidad de las estatuas. Le hubiera gustado retratarle así, de haber podido y en el supuesto —dudoso, ra-

yano en lo imposible— de que hubiera podido encontrar la manera de hacerlo.

Ahora se encontraba liberado de lo que debía hacer tanto como de lo que le hubiera gustado hacer. La negativa del Papa a coronar con éxito la subrepticia misión que le había llevado a retratarle, le colocaba ante la simple necesidad de cumplir con un encargo.

Se limpió los dedos y paseó a lo largo de la silenciosa galería donde se le permitía trabajar, inmediata a la cámara del pontífice. Examinó de nuevo los tapices de las paredes y los frescos del cañón de la bóveda, entreteniéndose en descorrer las cortinas de las ventanas para ver el juego de la luz en las losas jaspeadas del suelo, y agitar los espesos cortinajes que se alternaban con los tapices en el muro opuesto. Así descubrió una puerta entreabierta que empujó con cuidado, tras la que se encontró con unos maniquíes, como si acabara de entrar en un gabinete de muertos puestos en pie, tiesos e inmóviles, con el rostro tapado por una muda máscara blanca, lisa. No pudo hacerse una idea del lugar donde se encontraba, una incierta habitación que olía a cera fresca, a incienso y a naranjas pasadas, iluminada por unos altos ventanucos horizontales que dejaban pasar una sesgada luz rojiza, bajo la que se extendía un nutrido bosque de manteos, sotanas, casullas, túnicas y dalmáticas en un denso resplandor de rojos, verdes, azules, malvas y dorados, coronado de pelucas, bonetes y sombreros. Una escuadra, un batallón, un regimiento, quizá, de testigos transformados en ropa solemne y nada más. En su tranquilo asombro, creyó

oír unos cánticos lejanos, como el rumor de una débil marea contra una costa tajante, y eso le hizo pensar en el purgatorio, un lugar que jamás se había detenido a imaginar.

Nunca había visto esa manera de guardar la ropa, y en cuanto a muñecos, tan sólo conocía los pequeños y articulados que algunos pintores utilizaban en su trabajo. Lo que tenía ante sus ojos no servía para fingir un movimiento detenido ni tanto para guardar la ropa como para ponerla a la vista y mostrarla en toda la extensión de sus atributos. En aquella habitación recoleta, la ropa estaba dispuesta para manifestar el poder de su usuario y permitirle escoger el más adecuado de sus convincentes efectos. De haber entrado allí por la noche —pensó—, a la luz de la luna o de una vela, habría podido suponer que estaba poniendo un pie en el purgatorio de los papas o en el almacén donde reposaba el catálogo de Roma. Al considerar cuán desmesurado se agitaba su espíritu ante aquellas lisas superficies de cuero entre los cuellos de la ropa y los distintos tocados, no pudo por menos de sonreír, sin que eso le evitara, empero, la sensación de estar en un lugar prohibido.

Algo se movió de repente, al fondo, entre los maniquíes.

—¿Quién anda por ahí?

—Yo —dijo ella.

Él no tuvo la menor duda de quién se trataba, y la buscó entre los maniquíes como hechizado. Ella salió a su encuentro eludiendo o desplazando los muñecos que estorbaban su paso hasta mostrarse en el lugar que había ocupado

el ropaje de un cardenal florentino. Iba envuelta en una capa de marta cebellina cuyo broche apretaba en la mano derecha, y que al soltarlo, cayó de sus hombros al suelo. El pintor quedó paralizado ante el sortilegio de aquella belleza desnuda que avanzó lentamente hacia él, borrando toda memoria y enturbiándole la mente bajo el imperio de una pasión hasta entonces desconocida y devastadora. La mujer se le echó con incontenible impulso encima y le llevó al suelo, donde le desnudó lo imprescindible a tirones, envolviéndole en sus brazos y piernas hasta incrustarlo en ella y poseerlo.

—Alguien puede descubrirnos —dijo él, cuando le fue dado hablar.

—No aquí —dijo ella, sonriendo y besándole, sin dejar de acariciarle ni de saborear la interrogación de su mirada—. Ésta es la cámara de la ropa funeraria, donde los papas guardan las vestiduras de la última pompa. Es un lugar prohibido, y el que mejor me servía para llegar sin ser vista adonde sabía que estabas trabajando. Lo que no me esperaba es que tú también afrontaras el riesgo de la prohibición para encontrarme. Estábamos predestinados. ¿Por qué has tardado tanto?

FUENTERRABÍA - MADRID.
AGOSTO DE 1660

—... ELLA SE DESLIZABA en mi habitación por la noche o me la encontraba desnuda en la cama, aguardando mi regreso. Varias veces nos citamos en la cámara de los ropajes funerarios. Nunca supe, señor, dónde vivía ni cuál era su nombre, porque nunca necesité llamarla. Apenas hablábamos. Ella pasaba largos ratos mirándome en silencio. Y yo me dejaba mirar. De vez en cuando me preguntaba cosas. Yo no hacía pregunta alguna, porque cualquier cosa que hubiera preguntado me habría puesto, supongo, frente a mi traición y frente a la doblez de mi alma. El aturdimiento de mi espíritu protegía mi inocencia. Quizá fuera eso lo que quería creer en aquellos momentos, o quizá el sí ineluctable de mi carne negaba la posibilidad de cualquier interrogación... No lo sé. Lo cierto es que no pregunté. Hasta el momento en que me pidió que me quedara con ella para siempre. ¿O sería más exacto decir que hasta el momento en que me di cuenta de que eso era lo que ella daba por supuesto? Ella estaba convencida de que así había de ser, y de nin-

275

gún otro modo. Entonces me pregunté qué estaba haciendo yo con mi honor y con mi vida. Cuando le dije que yo tenía en Madrid a mi familia y que no podía siquiera imaginar abandonarla, ella rechinó los dientes, gritó, me forzó e intentó sacar de mí el tuétano de la decisión tomada... Después me arañó, me golpeó, se tiró de los pelos y pegó con la cabeza en las paredes. Sudó tanto en su cólera, que al agitarse, sacudida por la furia, lanzaba gotas de sí como el pez recién sacado del agua. Tenía la voz ronca, y el corazón llegaba a latir con tal violencia en su pecho, que sus pezones vibraban... O así me lo pareció la noche en que le confesé que no iba a quedarme en Roma. Fue la última vez que la vi. Desapareció y no volví a saber de ella hasta embarcarme.

Velázquez guardó silencio durante un rato, se humedeció los labios y cambió de postura en el incómodo asiento del carruaje, pues comenzaba a sentir de nuevo un intenso dolor en el costado.

—No sé si me volví loco, mi señor, aunque creo que sí. Cuando no la tenía delante, mis ideas se crispaban con su recuerdo. Ella sola estaba en mi mente y sólo de ella ardía en deseos mi cuerpo... Estaba ya a bordo cuando vi subir al barco un enorme cajón que tomé por uno más de los que traían pinturas y esculturas. Pero no era tal, según me di cuenta cuando el capitán, a punto ya de zarpar, se refirió al contraste entre las grandes dimensiones y el relativo poco peso de aquel cajón que alguien había consignado a mi nombre. Intrigado, bajé a la bodega y, en una luz miserable y maloliente, descubrí que el cajón guardaba una docena de maniquíes desnudos, y

encontré una carta prendida a un nudo del embalaje. En sus letras me maldecía por abandonarla, me describía sus sentimientos y anhelos, su pasión y la mía, mi traición y mi castigo... Había dado a luz un hijo mío, señor. Un crío cetrino y callado según lo retrataba con palabras de madre. Cuatro páginas de descripción y reproche, que concluían en su maldición. Cuando levanté los ojos del papel, Roma se alejaba de un modo inexorable. En un extremo de la costa brillaba la luz intermitente de un faro, una flecha brillante en busca del corazón del mar. Así me alejé de aquello...

Dejó de hablar porque los espasmos de una arcada seca le sacudieron el vientre y los riñones, ascendieron por la columna vertebral, se desparramaron como brochazos ardientes por los músculos de la espalda y los hombros, y repercutieron en las costillas, haciendo de la respiración el ejercicio de un fuelle atroz. Una gota de sudor le cayó de las cejas a la mejilla. Abrió los ojos y las sombras se difuminaron ante él entre fogonazos. Boqueó lentamente, con miedo. La saliva le desbordó las comisuras y corrió por su mentón.

—¿Te encuentras mal? —preguntó el rey.

—Casi no me encuentro, mi señor.

—Haré avisar al cirujano en cuanto lleguemos.

—No —dijo Velázquez, moviendo pesadamente una mano—. Esto ha de ser un malestar pasajero. Sólo necesito descanso. Creo que estoy agotado. Pero si consigo dormir tranquilamente un poco, mañana estaré mucho mejor.

—Has trabajado mucho, Diego. Llevas años trabajando demasiado. Tómate una temporada de licencia.

—Si es posible, mi señor, quisiera volver cuanto antes a Madrid.

—Regresaremos en cuanto concluya este enojoso asunto y la prosopopeya de sus ceremonias.

—Esas ceremonias durarán varios días, mi señor, y no estoy yo muy católico para ceremonias.

—Nunca has estado muy católico que digamos, Diego.

El pintor sonrió dolorosamente, e insistió:

—Querría regresar de inmediato. Mi presencia aquí ya no es imprescindible, a menos que estiméis lo contrario. El pabellón está terminado, y yo de protocolo sé muy poco.

—Sea como quieras. Pero usa mi carruaje grande para volver. Es más cómodo y mucho más rápido.

—Gracias, mi señor. Y ahora, ¿puedo saber con qué contáis para torcer la voluntad del capítulo de la Orden de Santiago y obligar a sus maestres a que me acepten como caballero?

Pronunció esas palabras como si fuesen una jaculatoria de la que dependiera la salvación de su espíritu y la suerte de su sangre sobre la tierra.

—Tengo en mi poder —contestó el rey— una carta del Papa en la que pondera tus méritos sin ninguna mesura.

—Gracias, mi señor... Gracias.

Velázquez partió al día siguiente, tal cual se lo había propuesto, y no porque se sintiera ali-

viado de su dolor. De hecho, el dolor no hizo sino acrecentarse. Pasó las dos primeras jornadas del viaje en un continuo sopor del que despertó, débil y atemorizado, avanzada la tercera jornada.

Había perdido la noción del tiempo y desconocía la tierra que atravesaba. Si abría los ojos le resultaba imposible fijar las imágenes al otro lado de los amplios ventanales del carruaje. Si los cerraba, el pensamiento se le hacía hostil, parpadeante y turbio. Oprimía un pañuelo entre los dedos nerviosos, que se llevaba a los labios retirándolo empapado de saliva.

Por un momento creyó oír los cantos que escuchara un día en la cámara de las ropas funerarias del Papa, y luego le pareció que la melodía de una cajita de música sonaba a su lado, entre las mantas con que se arropaba. Cuando la música cesó, se apoderó de él la impresión de no encontrarse solo o como si de algún modo, estuviera sentado en el asiento frente al que ocupaba, contemplándose a sí mismo. Un rostro retratado sobresaltó su mente y se retiró, sin darle tiempo a retener sus facciones y penetrar su identidad. Los trazos se licuaron como una bandeja de pigmentos abandonada a la lluvia.

Cuando ya no pudo más, hizo acopio de fuerzas para respirar profundamente, buscando todo el aire que apenas sentía en el dorso de las manos y en las sienes, y que necesitaba para pedir perdón por sus pecados.

El aire entró en él como el filo de una pica.

El carruaje tomó rápidamente una curva. La inercia le arrastró, derribándole de rodillas y golpeándole de boca contra el borde de la ventana.

El sabor de la sangre le reanimó. Abrió los ojos y vio extenderse ante él una suave sucesión de montañas azules sobre un horizonte de emanaciones plateadas. El carruaje pareció haberse detenido. Alguien pronunció un dictado de inmovilidad.

Una armonía errante hizo vibrar en el aire la llamada confusa e impaciente de un silencioso afecto sobrecogedor y misterioso.

Los ojos del pintor buscaron el punto en que las consecutivas montañas, cada vez más pálidas y tenues en su frágil lejanía, se hacían nada en aquella luz sin ambages. Un cernícalo detuvo su vuelo. Velázquez supo que la Creación concluía. El dolor le abandonó por completo, y con él, todo quebranto.

Felipe IV regresó precipitadamente a Madrid en cuanto supo que su pintor había llegado muerto a la Corte. Un correo le precedió con la orden de que el cuadro *La familia* se desmontara de su lugar en el despacho universal del monarca y se instalara en la capilla ardiente, en la que el rey entró solo.

El cadáver del pintor yacía con sombrero, espada, botas y espuelas en un ataúd forrado de terciopelo liso negro, tachonado, y guarnecido con pasamanos de oro, flanqueado por cuatro gruesos cirios. Apoyado en la pared, se alzaba el cuadro *La familia,* sin que pudiera advertirse dónde comenzaba la pintura y terminaba la estancia.

Ante la mirada de su amigo, fija en él desde aquel enigmático retrato, el rey recordó el día en

que sorprendió a Velázquez distribuyendo maniquíes por su estudio y entornando puertas y ventanas para estudiar los efectos de luces y sombras.

—¿Qué haces, Diego?

—Compongo un retrato, mi señor.

—¿De quién?

—De vos, mi señor.

El rey paseó la mirada por los maniquíes agrupados junto a un enorme lienzo.

—¿He de suponer que yo soy o seré uno de esos monigotes?

—No, mi señor. Aún no tengo muy seguro quiénes serán los que estén en la pintura. Quizá una infanta, algunas meninas, algún enano... Eso, en realidad, no me preocupa.

—¿Y yo? ¿Dónde estaré yo?

—Apenas estaréis en el cuadro.

—¿Cuál será, entonces, el acontecimiento?

—Un acontecimiento mental, mi señor.

El rey le miró absolutamente perplejo. Velázquez siguió hablando.

—Voy a pintar una metáfora, mi señor, o lo más cercano a eso que se pueda hacer con pintura. Quiero pintar una idea, algo más allá de lo meramente visible, hasta el punto de que el espectador se pregunte: ¿dónde está el cuadro?

—No entiendo lo que dices.

Velázquez abrió de par en par una ventana, olfateando el aire con un gesto de aprobación.

—¿A qué huele, mi señor?

—Huele a fritanga. Seguro que la guardia se está friendo un conejo.

—Ésa es la historia.

—¿Qué historia?

—No veis a la guardia ni mucho menos al conejo... Pero sabéis que están ahí... Fuera de la vista... Pero ahí.

—¿Qué otra cosa podría ser?

Velázquez le miró complacido, con una leve sonrisa casi traviesa.

—Nadie ve a Dios, pero todos sabemos que está ahí. Son su elocuencia la luz, el aire, las sombras, la naturaleza...

—Así es, en efecto —dijo el rey—. Pero eso ¿qué tiene que ver con mi retrato?

—Un retrato en el que no estaréis, pero ante el que nadie dejará de pensar en vos cuando lo vea. Habrá algunas personas, según tengo pensado, y creo que colocaré un perro, símbolo de la fidelidad. Y estaré yo, mi señor... Yo, que sin vos no sería nada.

—Pero, Diego, las apariencias son las apariencias... Quiero decir que ese razonamiento acerca de Dios, ¿no es una osadía aplicarlo a un retrato?

—Señor —dijo el pintor—, yo siempre vi a Dios en vos.

Lorenzo Pulgar entró en la capilla ardiente y se detuvo junto al ataúd. Levantando los brazos por encima de su cabeza, depositó una tortuga a los pies de la caja. Luego volvió los brazos al rey, implorante, y éste, aguantando el dolor que le supuso el esfuerzo, le alzó en el aire para que el enano pudiera contemplar por última vez al pintor, y al dejarle en el suelo le susurró algo al oído. El enano desapareció.

El rey sacó un papel y leyó en voz alta:

«Por cuanto ninguno de los artistas que conozco y trato se ha comportado conmigo con tan exquisita deferencia y desinteresada generosidad, la Santa Sede asegura al capítulo de la Orden Militar de Santiago que de ningún otro caballero guarda mejor memoria que de don Diego Velázquez, pintor del rey de España.»

Lorenzo Pulgar regresó con un pincel y la paleta del pintor, que entregó al rey. La negra silueta de Juana Velázquez se recortó silenciosamente en la puerta de la capilla ardiente. El rey mojó con cuidado el pincel en el bermellón e, inclinándose sobre el cadáver, trazó la Cruz de Santiago en las tinieblas del pecho.

PS. El cuadro que se conoce actualmente como *Las Meninas* recibió tal título en la catalogación del Museo del Prado realizada en 1843, siendo conocido hasta entonces como *La familia,* en el sentido romano que abarca parientes y domésticos, de Felipe IV.

Juana Velázquez murió el 14 de agosto de 1660, una semana después que su marido.

El Crisol, O Grove, Pontevedra, julio de 1990
Madeira, mayo de 1992

Índice

I 9

Fuenterrabía. Isla de los Faisanes. Agosto
de 1660. 11

PRIMERA PARTE 18

1/Sevilla. Verano de 1616 19
2/Madrid. Primavera de 1623 53
3 77
4/Madrid. Septiembre de 1628-agosto
de 1629. 99

II 145

Fuenterrabía. Isla de los Faisanes. Agosto
de 1660. 147

SEGUNDA PARTE
Madrid-Zaragoza-Madrid. 1631-1648 . . 155

1/Madrid. 1631 157
2 179
3 187
4 199
5 213
6 217
7 237

TERCERA PARTE 263

Fuenterrabía. Isla de los Faisanes. Agosto
de 1660. 265
Roma. Enero de 1649-junio de 1651 . . 267
Fuenterrabía-Madrid. Agosto de 1660 . . 275